图书在版编目(CIP)数据

敦煌经典纹样图鉴 / 红糖美学著. — 北京 : 人民邮电出版社, 2024.4 ISBN 978-7-115-63700-0

I. ①敦··· II. ①红··· III. ①纹样-图案-敦煌-图集 IV. ①J522

中国国家版本馆CIP数据核字(2024)第033699号

内容提要

本书为敦煌经典纹样图鉴,共五章。第一章介绍了"精致边饰",包括回纹、菱格纹、联珠纹等纹样;第二章介绍了"神秘圆光",包括莲花纹、卷草纹等纹样;第三章介绍了"平棋藻井",包括忍冬莲花纹、葡萄石榴纹、卷草宝相花纹等纹样;第四章介绍了"惊艳华盖",包括龙衔玉佩纹、莲花璎珞纹、倒悬莲花纹等纹样;第五章介绍了"装饰织物",包括锁子甲纹、宝相团花纹、联珠茶花纹等纹样。

本书内容丰富,装帧精美,适合设计师、插画师以及传统文化爱好者阅读。

◆ 著 红糖美学 责任编辑 魏夏莹 责任印制 周昇亮

◆ 人民邮电出版社出版发行 北京市丰台区成寿寺路 11 号邮编 100164 电子邮件 315@ptpress.com.cn 网址 https://www.ptpress.com.cn 天津裕同印刷有限公司印刷

◆ 开本: 889×1194 1/20

印张: 11

2024年4月第1版

字数: 308 千字

2024年4月天津第1次印刷

定价: 168.00 元

读者服务热线: (010)81055296 印装质量热线: (010)81055316 反盗版热线: (010)81055315

广告经营许可证:京东市监广登字 20170147 号

我国疆域辽阔,但古代时若欲从东往西前往西域,就要途经位于蒙古高原和青藏高原之间的河西走廊。河西走廊的尽头,就是自汉代起便设立的边防要塞和交通枢纽——敦煌。东西方的人们来往于此,商品在此汇集并由此扩散,逐渐形成了一条商业输送道路,人们称之为"丝绸之路"。同时,东西方的文化、宗教等也在此交汇、碰撞。其中对我国最有影响力的宗教,就是从古代印度传播来的佛教。

十六国时期,僧侣在敦煌修行和传播佛教,形成了小型的僧侣社区,他们营建石窟作为冥想修行之所, 形成了一种独特的寺庙。此后,佛教逐渐盛行,敦煌成为佛教信徒朝圣之地。受佛教文化的影响,人们开始大量凿建石窟,唐代为鼎盛时期,至元代而讫。

佛教信徒认为,弘扬佛法是一种功德,于是佛教僧侣、商旅百姓以及帝王等无不出资筹建石窟,这样的行为称为"供养"。而为了向不识字的人宣传佛教信仰和故事,人们便在石窟内绘制佛像及书写佛典内容。例如将佛教本生故事、佛经故事等用绘画和造像的形式表现出来,为信徒的修行、观像和礼拜提供场所,让信徒感受到佛法无边、佛光普照。

在敦煌保存下来的共计 4.5 万平方米的壁画中,有大量的装饰图案,这些图案包括位于佛像身后的"圆光"图案、用于分割边界的"边饰"图案等,其中出现了许多西方风格的元素。在敦煌壁画图案中,有与中原本土一脉相承的艺术特质,也有西方风格元素,形成了一种全新的艺术表现形式,也体现出了不同民族、文化的融合。其中佛教文化思想借助这壁画和造像的形式,传播到了中原,并在此扎根。这些装饰性的图案还进入百姓的日常生活,如丝织品、瓷器、建筑等,并流传至今。

本书选取了五类敦煌壁画装饰图案,分别是边饰、圆光、藻井、华盖和织物。每一类装饰图案都是从大量的壁画中精挑细选的,最终选择了81个装饰图案,并重新绘制的,在绘制过程中,也尽量还原了当年的色彩原貌。本书披沙拣金,工程量巨大。在浩如烟海的敦煌壁画中,很遗憾地只能选择很小的一部分进行展示。但正如佛经所说的"一叶知秋",从这一小部分中,读者也能看到敦煌乃至中国古代装饰艺术的风采,能体会到文化交融的美妙。唤醒人们对敦煌壁画的保护意识,其实也是一种在当下环境对佛教文化、我国传统文化和艺术的另一种形式的"供养"。

红糖美学

连续石榴花纹边饰 连续石 榴花纹

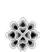

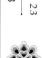

卷草莲花石榴纹圆光 卷草缠枝莲花纹圆光

/71 168 卷草莲花

纹

68

石

榴

花

纹

卷草纹

24 24

25

石榴茶花纹边饰 卷草纹边饰

/ 26

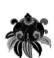

葡萄

纹

82

宝相花纹圆光 牡丹宝相花纹圆光

/81

宝

相

花纹

178

石榴团花纹圆光

176 175

石榴茶花纹圆光 石榴花纹圆光

> 72 172

葡萄石榴花纹圆光 葡萄茶花纹圆光

/84 82 29

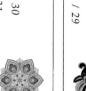

团花纹

/ 30

卷草牡丹花纹边饰 百花卷草纹边饰

百花卷草纹

/ 28

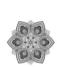

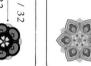

飞天纹圆光

/ 87 86

B

天

纹

八瓣团花纹边饰 六瓣团花纹边饰

/ 31 / 30

半团花纹

整二剖团花纹边饰 整二剖团梅花纹边饰 整二剖团花纹

34 34

半团宝相花纹边饰 半团花纹边饰

葡萄纹

/ 36

36

绕枝葡萄莲花纹边饰 葡萄石榴花纹边饰

飞风莲花纹

38

第三章 平棋藻井

敦煌历代平棋藻井的特点 / 90

忍多宝珠莲花纹藻井 忍冬金铃莲花纹藻井 忍冬宝杵莲花纹藻井 联珠莲花纹藻井 联珠莲花 忍冬莲花 纹 纹 93

瑞兽莲花纹边饰 飞凤莲花纹边饰

/ 39 / 38

E

纹敦样煌

精致边饰

敦煌历代边饰 的 特点

/ 10

祥凤卷草纹边饰

41 41

飞凤卷草纹边饰

飞风卷草纹

/ 40

飞鸟

火焰

纹

/ 42

飞鸟火焰纹边饰

42

回 纹

回纹边饰 / 12

菱格纹 菱格纹边饰 / 13 / 13

双凤纹边饰

/ 43

双

凤

纹

43

14

云 纹 16

翼马联珠纹边饰

/ 15

联珠纹边饰

/ 14

联

珠

纹

莲花云纹边饰 云纹边饰 / 17

17

忍冬纹 / 18

缠枝忍冬纹边饰 忍冬纹边饰 / 18 18

莲花云头纹圆光茶花莲花纹圆光

/ 60

62

绕枝莲花纹圆光

/ 58

20 20 20

连续忍冬纹边饰

四方连续忍冬纹边饰 连续忍冬纹

海石榴纹边饰

22

海

石 榴

纹

22

神秘圆光

敦煌 历代圆光的特点

/ 46

莲花 牡丹莲花纹圆光 莲花纹圆光 莲花蕾纹圆光 团莲花纹圆光 莲花忍冬纹圆光 48 54 / 51 / 53 / 56

蔓花卷草纹圆光 卷草 卷草缠枝花纹圆光 纹 / 64

/ 67

三兔纹

/ 134

三兔纹藻井

三兔飞天纹藻井 三兔忍冬莲纹藻井 / 134 / 139

/ 136

双龙莲花纹藻井 / 140

双龙团莲纹藻井 / 142 / 140

宝

相

花

/ 202

五龙云纹藻井 团龙鹦鹉纹藻井 / 144

团

龙纹

/ 144

/ 147

团风纹

/ 148

团凤回纹藻井

/ 148

凤 纹 / 150

双

双凤纹平棋 / 150

雁街

纹

/ 153

团茶花纹平棋

/ 154

雁衔珠串团花纹平棋

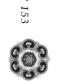

第四 惊艳华盖

敦煌历代华盖的特点 / 158

龙衔玉佩纹华盖 佩 纹 / 160 / 160

龙街

E

莲生宝珠璎珞坠纹华盖 缠枝莲花璎珞纹华盖 莲花瓔

珞

纹

162

/ 163

/ 164

参考文献

/ 220

联珠茶花纹地毯织 卷草团花纹地毯织 联珠茶花 团花纹 纹 物 物 215

- S 角纹

200

三角纹地毯织 物

/ 200

锁子甲

201

锁子甲纹桌围织

物

/ 201

茶花团花宝相花纹地毯织物 /206 宝相茶花纹地毯织物 / 205 %海石榴宝相团花纹地毯织物 / 203

宝相茶花银杏纹地毯织物 / 207

花朵 / 208

环珠团花联珠纹地毯织物 宝相小花联珠纹地毯织物 / 209 / 208

散点蜡梅花纹地毯织物 / 211

散点花朵

210

/ 212

散点茶花波线纹织物 散点茶花纹地毯织物 散点梅花纹地毯织物

214

莲花 宝杵 纹

莲花宝杵纹藻井

倒

悬莲花

纹

166

/ 168 / 166

/ 169 170

/ 100

/ 102 100

莲花纹平棋

联 缠枝石榴纹藻井 珠 宝 相 花纹 / 108

/ 107 / 105

葡萄石榴纹藻井

葡萄石

榴

纹

/ 104

卷草宝 相花纹 联珠宝相团花纹藻井 联珠宝相花纹藻井 联珠卷草宝相花纹藻井

/ 111

/ 108

/ 112

摩尼宝珠宝塔纹华盖

/ 179

/ 177

幢幡榜题

纹

180

摩尼宝珠莲花纹华盖

摩尼宝珠莲台纹华盖

摩尼宝珠

纹

174

菱格垂幔纹华盖 菱格垂慢

/ 172

纹

/ 172

倒悬莲花纹圆盘华盖 倒悬莲花纹飞檐华盖 倒悬莲花纹百褶华盖 倒悬莲花璎珞纹华盖

卷草宝相团花纹藻井 卷草宝相花纹藻井 114 / 117

菱格团花纹藻井 菱格团花纹

118

/ 118

菱格垂慢瓔珞

纹

/ 184

幢幡榜题璎珞纹华盖 宝珠璎珞云头纹华盖

/ 182 / 181

菱格垂幔璎珞纹华盖

185

菱格垂幔宝珠璎珞纹华盖

卷草团花

纹

191

卷草团花璎珞纹华盖 卷草方格垂幔纹华盖 卷草宝相团花纹华盖

/ 192

193

/ 191

菱格垂幔琉璃方壁璎珞纹华盖/188

缠枝茶花纹藻井

/ 121

茶花纹

/ 121

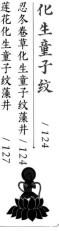

莲花化生童子纹藻井

联珠团花纹藻井

122 / 122

莲花团花纹

化

生童子纹

/ 124

132

九佛

回

纹

九佛回纹藻井

第五 章

方格纹地毯织 方格 纹 物 _ 198 / 198

敦煌 历代装饰织 装饰织物 物 的

特

点 / 196

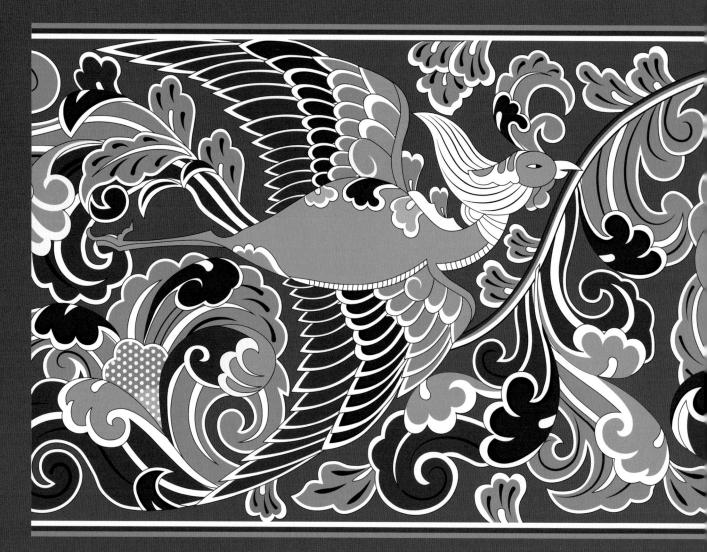

敦煌历代边饰的特点

敦煌自东晋十六国时期到元代, 凿窟不断, 窟中壁画在近一千年时间里发展、变化, 在不同时期形成了鲜明的时代特征。边饰是指敦煌历代各类壁画中用于分界的带状连续纹样, 它起到分隔区域、装饰空间等作用, 运用非常广泛。

例如,在石窟顶部正中的位置,通常有仿古代建筑的藻 井结构装饰;在中心图案区 域之外,用带状连续纹样包裹的一圈,即为边饰部分。

除了在藻井中, 敦煌石窟壁 画各区域都会运用边饰进行 分隔和限制。

盛唐茶花藻井・一五九窟

十六国一北朝时期

十六国时期的北凉, 北朝时期的北魏、西魏和北周, 先后在敦煌建立统治。由于新统治阶级入主中原的时间不长, 受其文化艺术的影响还较少, 所以边饰图案的单元形状和母体纹都比较简单, 以忍冬纹、云气纹、几何纹、凹凸平台纹为主。但采用巧妙的方式将这些边饰连续组合, 就能形成丰富的纹样。

西魏忍冬纹边饰·二五一窟

在着色上,大多采用平涂,勾勒黑、白线条,用笔较豪放,主要用土黄、土红、石青、石绿、黑、白等进行填色。比较典型的是,此时期所用白色以白垩和铅白为主,其中铅白经过近千年的氧化,如今已变为黑灰色。总的来说,这个时期的边饰图案简单,技法也比较单一,主要以图案简单有序地排列,能起到很好的装饰作用。

隋代时期

隋统一北方后,在文化艺术上部分继承了北朝的风格并有所丰富,边饰出现了一些新颖的题材,例如伎乐童子、火焰宝珠、翼马、对鸟等。 而隋代时期最具有代表性的当数联珠纹图案,不同区域的壁画之间往往用联珠纹边饰分割,一些较宽的边饰用环形联珠纹组织,联珠圈内绘翼马、对鸟、莲花等纹样。

隋翼马联珠纹边饰・四○二窟

唐代时期

唐代敦煌装饰艺术达到顶峰,一是因为唐代佛教的兴盛,二是因为唐王朝大力发展当地的经济文化。唐代时期的敦煌装饰艺术可分为初唐、盛唐、中唐、晚唐四个时期,不同时期在风格上有较大差别。

· 初唐

初唐云纹边饰·三三四窟

初唐时期,边饰结构较为简单,形象概括生动,纹样均衡疏朗,色调以石青、石绿为主。很多边饰采用退晕手法画出渐变色效果,显得浑厚而富有变化。

・盛唐

盛唐团花纹边饰·四五窟

盛唐时期,边饰层次更加丰富,图案更加繁复,出现了很多精美绝伦的单元形状和母体纹,如宝相花纹、团花纹、龙凤纹等; 色彩鲜明华丽,退晕效果极其细腻。

· 中唐

中唐卷草藤蔓纹边饰・二一七窑

中唐时期,边饰的结构主要源于枝叶纹饰自身的翻卷,基本满铺,构图十分饱满,但处理手法和上色方式都较为简单。

·晚唐

晩唐飞凤恭草纹边饰・八五窟

晚唐时期的边饰主要是中唐时期的延续,这一时期的边饰大都以青蓝色为主要色调,青蓝色的花叶和土红色的底色对比强烈。

宋元时期

宋元时期的敦煌装饰艺术的发展接近平缓,装饰性和艺术水平逐渐走向重复平淡,但作为一个独特的历史时期,特别是西夏、元这种由少数民族建立政权的时代,敦煌装饰图案呈现出与之前截然不同的艺术风格和民族特点。例如,西夏的波状卷云纹就带有回鹘民族的典型特征,甚至有带中亚风格的重瓣莲花和西番莲纹样等;元代的一些图案里绘制了带有立体感的红色、绿色、青色宝珠。这些题材和表现手法都是宋元时期边饰的新颖独到之处。

西夏飞凤莲花纹边饰·榆林窟十窟

夏

·榆林窟二窟

回 纹

介绍

因纹路走势反复旋折,类似汉字中的"回"字,故称回字纹,简称 回纹。这是一种非常古老的中国传统纹饰, 新石器时期的陶器和商 周时期的青铜器上就有回纹边饰。历经千百年演变,发展出了单回纹、 正反回纹、曲折回纹、三角回纹以及钩连回纹等多种变形回纹。

基础回纹

在一定的区域内,通过线条的回旋和反复填充一个空间,产生一种简约婉转 之美。

结构

单体回纹以间断排列的形式为主, 以直线或曲线转折形成连续几何 形串联, 使单元纹形成二方或四方连续。通常用多向串联的形式形 成多体回纹或用正反向串联的形式形成正反回纹, 有连续、繁复但 不显累赘的几何形独有的规律之美。

松柏绿 80-55-80-20 57-92-67

17-3-12-0 219-234-229

70-25-62-2 81-150-115

41-0-32-0 161-212-189

55-90-95-40 99-36-26

黑 色 0-0-0-100 0-0-0

益彰。 加纹以连 公二方连续的 深 的线条完全对齐和平行。 不间断的直 产生立体感, 与藻井中所画的蟠龙图案相对、 方式首尾 上线转折在 显得沉静庄 相连。 一个固定的范围内形 线条用色固定一 线条宽而大 重。 此 边饰画于榆林窟二窟顶 从上往下, 又不失精密, 成 一静一动, 单 元 回 纹 逐层回并 相

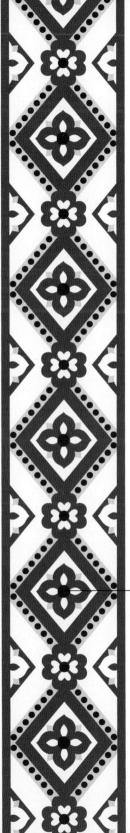

连续菱格纹

单元菱格纹非常简单,可以看作 由两组对称倾斜的线条交叉所 得。并排的菱格纹即连续菱格纹, 也就是单元菱格纹的四方连续。

介绍

菱格纹是一种非常典型的规则的几何图案装饰,具有独特的规律美。它的形成非常简单,出现的时间很早,在中国新石器半山文化中尤为常见,主要从席纹、绳纹等原始装饰图案发展而来,具有较高的可复制性,给人稳定、庄重之感。

结构

菱格纹以斜向交叉的两组平行线为基础,一般有两种丰富方式。其一是丰富线条,采用双钩、填花等方式让菱格框架更加精美;其二是在菱格内部通过内填、涂色等方式增加细节、丰富造型。菱格纹端庄大气却又不显沉重和单调。

丁香花纹

- 棕 红 45-82-100-11 148-69-35
- 玉 白 0-0-6-2 253-252-243
- 艾 绿 41-0-32-0 161-212-189
- 酱 色 70-75-72-50 63-46-45

该菱格纹,在敦煌壁画中被菱格纹,在敦煌壁画中被天量运用。此菱格纹采 用复线勾勒的形式丰富用复线勾勒的形式丰富 相震线勾勒的形式丰富 作效,中心画丁香花纹, 外层用圆点点缀,产生层 外层用圆点点缀,产生层 外层用圆点点缀,产生层

^{盛唐·七二一窟}

联珠纹又称连珠纹,以连续串联的圆形或球形形状为基础,线状或环状排列后形成连续的纹样,是隋代最具时代特色的边饰纹样,不同的壁画之间往往采用窄条白色的联珠纹边饰隔开。联珠纹也是波斯萨珊王朝最流行的纹样,在公元5—7世纪沿丝绸之路传入我国,并在敦煌扎根,与中原文化结合,融入敦煌各窟壁画的装饰图案中。

结构

联珠纹边饰往往用圆珠串联形成边条,有的"珠"为实心圆,有的为空心圆,还有的是同心圆。中央再以更大的圆形或环形均匀串联。联珠圈内再添加莲花、对马、翼马、对鸟等纹样,有简有繁,细节丰富。

● 矾 红 15-80-90-0 212-83-39

■ 褐 色 59-67-100-24 108-80-35

黄 鹂 5-20-65-0 244-209-105

样的变化,避免了单调。样的变化,避免了单调。将的变化,避免了单调。此联珠纹边饰极具隋代此联珠采用间隔分布内填形珠采用间隔分布内填形式感却又很强。中心大形式感却又很强。中心大形式感却又很强。中心大形式感却又很强。中心大

FF. PP ○二窟 联珠纹边饰

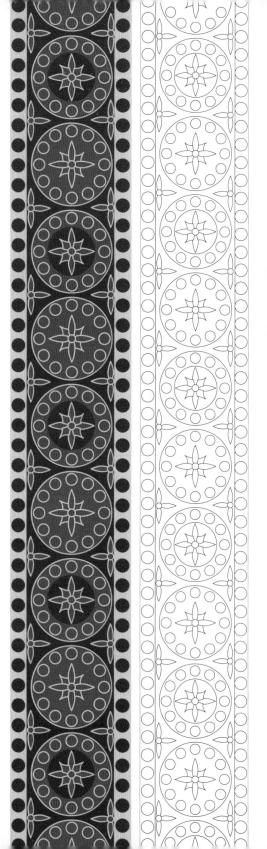

四

〇二窟

翼马纹的翼马形象主要来源于希腊神话中一种长着双翅的天马——珀伽索斯,丝绸之路上的粟特商人将其从西往东传播,并受波斯萨珊王朝风格的影响,又被中原文化改造,最终出现在敦煌壁画中。

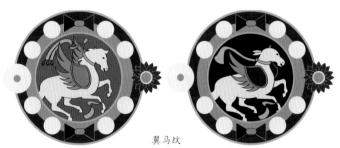

0	艾	绿	41-0-32-0	161-212-189	•	帝系	净青	100-85-40-20	0-52-96
	葱	青	65-20-50-0	95-162-140		蒸	栗	15-20-60-0	224-202-118
•	胭月	旨虫	35-100-100-5	171-29-34	0	柚	黄	10-25-85-0	234-194-50
•	长着		25-70-55-0	196-103-96	•	黑	色	0-0-0-100	0-0-0
•	朱	草	35-85-80-0	177-70-58		银盲	具灰	1-1-0-40	180-180-181
•	棕	红	45-82-100-11	148-69-35		牙	色	10-14-36-0	234-219-174
0	黄	鹂	5-20-65-0	244-209-105	•	绿	云	82-74-82-58	34-39-32
\circ	定	白	0-0-15-0	255-253-229					

上与前一联珠纹边饰几乎如出一辙。 上与前一联珠纹边饰几乎如出一辙。 不同之处主要有两点:其一是整体配 色以纯度较高的朱砂红、孔雀石绿和 竟金蓝色为主,一改中原传统配色基 调,色彩丰富亮眼;其二是中心联珠 之中,间隔画有造型不同的翼马形象。 这是受外来文化影响的表现,带有明 显的波斯风格。

云纹是最具中国传统风格的纹样之一,寓意为如意、高升,一直以来都被广泛运用。云纹早期造型简单,后来逐渐发展出众多变形,例如流云纹、卷云纹、云兽纹,以及更加繁复的叠云纹等。敦煌壁画中的云纹大多是唐代作品,线条走势流畅,轻盈飘逸,变幻无穷,云卷云舒,大气磅礴。

结构

在云状造型的基础上,云纹的变形非常丰富,大多采用波状连续、散点连续、几何连续和叠鳞连续等形式。在边饰中,几何连续的云纹最为常见,一般以正反方向对称的云状纹饰为基础,以直线连续的形式串联,产生韵律感。

卷云纹兴起于战国时期,流行于汉代, 是一种由卷曲线条组成的对称图案。 通过粗细、疏密、黑白和虚实等对比 手法, 形成了各种变形的卷云纹。

 莲花蕾纹 原型取自莲花花苞,莲瓣特征明显,包 裹成团状。花苞开口处表现出层层叠 叠的花瓣边缘, 在线条上产生疏密感。

14-79-79-0

213-85-55

83-36-100-1 沈

29-127-59

88-58-28-0

55-30-5-0

20-100-144

7-7-40-0

215-175-46 241-233-171

124-159-205

松花黄 8-11-53-0 240-223-139

15-31-89-0

79-60-0-0

19-33-88-0

24-132-59

叠云纹

在团云纹的基础上,叠云纹以均匀细 密的波折曲线层叠重复, 有一种简约 婉转之美。

7-79-78-0

224-87-55

83-32-100-0

223-180-40

85-50-20-10

16-104-152

5-5-40-0

247-238-173

65-20-50-0

95-162-140

65-99-173

黄为主 同 正 花 纹 间的空隙再填入小型的 方式重复 类云纹 一反相连、 的颜色分层填充云状 云纹边饰以石绿和土 装饰性较强 祥云图案, · 三三四窟 纹 工要色彩, 与叶形纹组合为 边 造型简练概 单元纹样之 均匀分隔的 饰 并通过 不同深

奏感。 续了几 花蕾纹。格式上还是延 金锁祥云纹, 最下层为以石绿色调为 反对接、 莲花蕾纹。单元纹样之 层为以石青色调为主的 式化 一的 波状构图 的空隙处画卷云纹 云纹边饰用的是规则 『云上莲花 对称卷草纹,中间 纯洁 云纹分为三层, 何连续的纹样正 重复,强调节 并且使用了莲 最上层为 纹 如意之寓 佛门至 饰更趋

初唐·三二三篇 花云 纹 边 饰

忍冬纹 边 饰

北魏·二五四窟

魏·二五一窟 枝 忍冬纹 边

饰

介绍

古人认为忍冬这种蔓生植物"凌冬不凋,越冬不 死",有着旺盛的生命力,故而大量运用在敦煌 石窟佛教壁画中。尤其是南北朝时期, 忍冬纹十 分流行。其单元形状造型简单, 但连续组合起来 却又千变万化。

结构

忍冬纹的核心是借鉴忍冬的叶形和枝蔓, 用简练 的几何形状模拟出卷曲、重复的忍冬花形态。其 造型明显带有卷云纹特征, 并用反复的曲线或 "S"形线相互串联、勾回。忍冬纹边饰通常采用 波形连续、几何连续或叠鳞连续的形式。

色,配色大胆, 也端庄自然。 主要颜色进行重复填 绿、白、黄、红四种 谐的连续性。同时用 勾连,产生了自然和 的是每层花瓣线条的 成连续的纹样。有趣 的左右镜像处理, 形状,通过间隔重叠 冬花的形状作为单元 此忍冬纹边饰采用忍 形

> 两片叶以间隔镜像的方 枝蔓为主线,按规则的此忍多纹边饰以忍多的 的卷草纹特征。 联分枝条蔓,整体形成卷 式重复,并在固定位置串 各配一蓝一红两片花叶。 回旋的造型,有明显 形走向串联,两侧

18

忍冬纹的单元纹母体模拟忍冬花(即金银花)的造型。结构上有独立回旋的叶瓣,形成"C"形漩涡状;通常为二到三片花瓣较短、卷曲,边缘处一片花瓣较长、反向卷曲。忍冬纹一般不单独存在,而是以主茎为串联主线,结合形成单叶波状、双叶分枝、四叶边锁等多种造型。

35-100-100-5 171-29-34 65-80-90-50 72-42-27 25-30-60-0 202-178-114 九斤黄 15-35-70-0 221-175-89 201-175-51 26-30-88-0 75-45-85-0 79-121-74 精白 0-0-0-0 255-255-255

● 锛 紅 55-90-95-40 99-36-26

● 舵 色 42-52-63-0 165-130-98

● 硫 黄 27-31-61-0 197-174-112

● 雄 黄 15-31-89-0 223-180-40

● 宦 绿 74-53-67-15 77-100-85

● 玄 天 65-80-90-50 72-42-27

连续忍冬纹就是忍冬纹繁复化的表现, 是在单元忍冬纹 的基础上进行的演变和延伸。南北朝时期的连续忍冬纹 具有卷曲、回旋的造型特征, 这也直接影响到隋唐时期 的卷草纹、卷花纹、藤蔓纹等纹样的特征和审美意趣。

结构

连续忍冬纹通常采用波形连续或叠鳞连续等形式, 在单 元忍冬纹的"S"形造型基础上,形成"双S""多S" 或"交叉S"的布局走势;同时添加间隔交替的异色叶 形,形成翻转、反复、纠缠聚合的视觉效果。

> 对 更大面积的装饰场景 往两侧延伸, 应用于 这个连续忍冬纹也可 的布局走势。同理, 不同色调的花形错位 波形连续叠加。三种 以看作单元忍冬纹的 用同样的方式继续 接,形成『双S』 连续忍冬纹边饰可

忍冬纹边饰的单元花形造型更忍冬纹边饰的单元花形造型更 的西域风格。整体流线感非常 加上卷曲的花形,形成了明显 底, 蔓为白色, 花瓣填充绿、 替的忍冬纹。整体以赭红为 分出分枝,分枝顶添加正反交 形成『S』 加写实, 两种颜色。整体色调鲜明, 以白色枝蔓为主线, 形布局走势, 间隔

魏·二四九窟 方连续忍冬纹 边 饰

四

连 四二〇窟 续忍冬 纹 边 饰

四方连续忍冬纹 即单元忍冬纹往 上、下、左、右 四个方向连续。 但此处的连续忍 冬纹有一个基础 变形, 即上下相 邻的两个忍冬纹 镜像。

四方连续忍冬纹

一种连续忍冬纹的基本变化,即在主茎两侧 间隔分枝,两侧分枝上生长出单元忍冬纹。

双叶分枝忍冬纹

● 棕 红 45-82-100-11 148-69-35

● 棕 褐 45-82-100-11 148-69-35

● 赭 色 47-74-83-10 145-83-56

● 绿 云 82-74-82-58 34-39-32

淡青 21-9-1-0 209-222-241

精 白 0-0-0-0 255-255-255

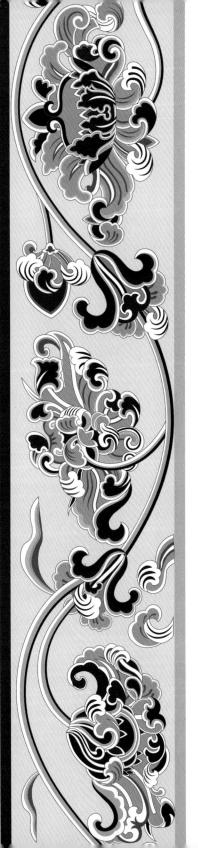

海石榴花是重瓣山茶花的古称,因其花瓣翻卷,形似牡丹,深受大众喜爱,从隋唐流传至今。海石榴纹是流行时间非常长、应用场景非常广泛的纹样。海石榴花喻谦逊纯洁之人,象征纯真无邪、天然灵动。

结构

海石榴纹通常以山茶花枝为原型,取其枝条为主线,"S"形或螺旋式布局,海石榴花、蕾、叶穿插其间,以散点连续、几何连续的形式重复。花与叶都尽可能展现卷曲翻转之态,边缘带弧锯,形状类似云纹,极尽繁复,细致精美。

	棕	褐	45-82-100-11	148-69-35
_				

》 蓝 灰 43-28-13-0 158-172-198

■ 葱 青 65-20-50-0 95-162-140

藏 蓝 91-96-23-0 56-44-119

mx <u>m</u> 71-70-20-0 30-44-119

● 胭脂虫 35-100-100-5 171-29-34

此海石榴纹边饰是典型的以枝条为主线的纹枝条为主线的纹样,其上有若干分枝, 样,其上有若干分枝, 统一按照『S』形布局牵引,各分枝上缀以不牵引,各分枝上缀以不牵引,各分核上缀以不牵引,区分繁杂花瓣的不同区域。花瓣极瓣的不同区域。花瓣极瓣的不同区域。花瓣极

海石榴纹边的

石榴由张骞出使西域带回中国,因"榴开百子",故其寓意为多子多福、吉祥如意。敦煌石窟壁画中大量运用了石榴纹样,其中石榴花和石榴果作为常见的吉祥纹饰,被装饰在各类壁画的分隔处。

结构

石榴花纹通常取俯视和平视两种视角进行绘制。俯视时花瓣中心分散,数片呈云状的花瓣均匀分布,常分层,以表现石榴花的层叠感,用不同颜色填充,区分出花心、花缘。平视时着重表现花萼的饱满,突出其瓶状造型,体现出"瓶中如意、瓶中祥云"的美好寓意。

双层石榴花纹 -

双层石榴花纹是取俯视石 榴花的视角绘制的,造型 规则而有几何美感。

\bigcirc	定	白	0-0-15-0	255-253-229	
•	谷	黄	15-36-89-0	222-171-41	
•	群	青	97-69-0-26	0-64-136	
	蓝	灰	43-28-13-0	158-172-198	
•	赭	红	50-95-100-25	124-36-30	
	艾	绿	41-0-32-0	161-212-189	
\oplus	绿	波	45-20-45-0	155-180-150	
•	官	绿	74-53-67-15	77-100-85	
•	胭用	旨虫	35-100-100-5	171-29-34	

晚唐·二九窟

连续

石榴

挹

纹边饰

唐代是石榴花纹的流行时期, 在有吉祥、如意的寓意。此石榴 有吉祥、如意的寓意。此石榴 花纹取俯视石榴花为对象,四 片花瓣组成花心,八片花瓣作 为花缘,分成两个层次。再以 均匀间隔的几何连续方式延 伸。在间隔处,点缀以石青、 石绿双色为主的叶形纹样,间 隔镜像排列。村以红底,整体

卷草纹是以藤蔓植物为主的装饰纹样,被大量运用在敦煌壁画的边饰中,以条带形对石窟内的壁画进行有序的划分。卷草纹简约流畅,节奏感强,盛行于唐代,在唐代敦煌石窟中尤为常见。卷草纹因其连绵不断的造型特点,被赋予生生不息、茂盛、蓬勃的吉祥寓意。

结构

卷草纹多取各种藤蔓植物为主茎,以"S"形波状排列,搭配不同的花卉和其他装饰纹样。主茎起贯穿、连接各个基本元素的作用,从而形成有序而多变的独特构图。

在 中。纹样整体看似重复、 村的典型特点。边饰主体 村的典型特点。边饰主体 村的典型特点。边饰主体 形如小河,盛开的花朵纹 形如小河,盛开的花朵纹 形如小河,盛开的花朵纹 形如小河,盛开的花朵纹

^{沈唐·八五窟}

99-36-26

150-40-50

212-83-39

249-247-251 80-146-150

63-84-91

39-71-98

70-89-167

115-136-150

55-90-95-40

44-96-84-10

15-80-90-0

70-30-40-0 80-64-58-15

61-42-34-0

90-75-50-10

79-66-0-0

3-4-0-0

→ 石榴花纹 红 白 → 卷叶茶花纹 宝 蓝

•	麒	麟	100-95-50-25	18-38-79
	苏村	方色	0-60-60-40	170-92-63
•	束	褐	53-85-100-33	110-49-27
•	酱	色	70-75-72-50	63-46-45
0	杏	黄	0-46-82-0	244-161-53
•	橄榄	草绿	67-62-100-27	89-82-37
	荠	荷	75-45-85-0	79-121-74
	碧	落	35-10-0-0	174-208-238
•	玄	色	60-90-85-70	55-7-8
•	牙	绯	40-100-100-5	163-31-36

与普通卷草纹不同的是, 卷草藤蔓纹以藤蔓植物为主题, 模拟藤蔓攀附的场景。它是普通卷草纹的进阶版, 比普通卷 草纹更繁复,同时也更精美。并且因其造型通常不重复,所以对画师的要求也很高。绵延生长的藤蔓象征着旺盛的生 命力,以及家族长久的辉煌,故而在敦煌当地大族"供养"凿建的洞窟里,卷草藤蔓纹是十分常见的基础装饰图案。

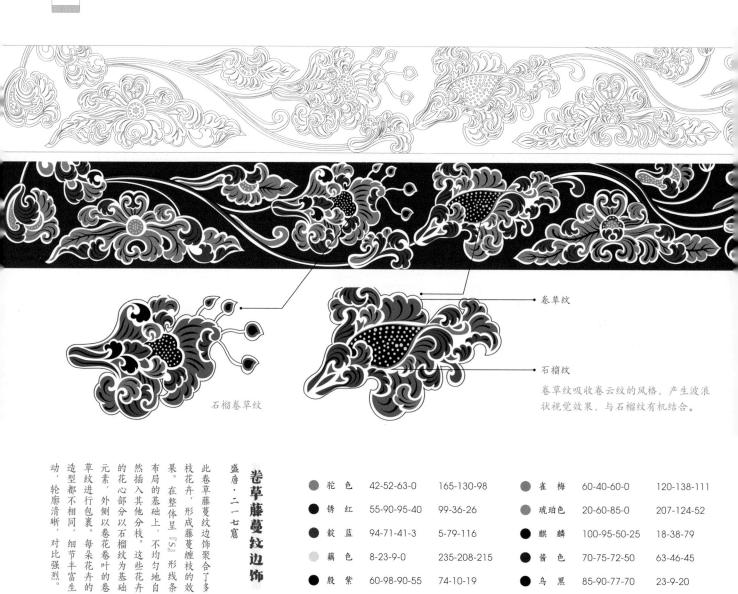

235-208-215

74-10-19

60-98-90-55

70-75-72-50

85-90-77-70

63-46-45

23-9-20

边

形 线条

础

卷草藤蔓纹以单枝或多枝藤蔓为线进行布局,相互钩连、穿插、聚合,加上精美繁复的花叶纹饰,充分表现出枝叶交错、连绵 不断、花繁叶茂的景象。

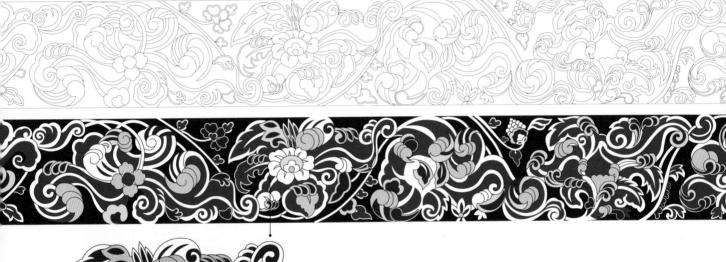

- 茶花纹 茶花纹与卷草纹结合,形成了母体纹图案,造型繁复且随机,几乎没有重复,丰富了整体的细节。
 - 卷草纹

● 松柏绿 80-55-80-20 57-92-67

》 淡 青 21-9-1-0 209-222-241

● 铸 红 55-90-95-41 97-35-25

● 象牙黄 10-19-47-0 234-209-147

● 群 青 97-69-0-26 0-64-136

精 白 0-0-0-0 255-255-255

茂,精美繁密。 茂,精美繁密。

鸡冠花纹。

→ 牡丹花纹

介绍

百花卷草纹是卷草纹的一类, 强调对花 朵的表现。画百花聚集,源于传统文化 中人们对花卉的喜爱和崇拜。百花卷草 纹繁密细致, 五彩缤纷, 百花争艳, 各 尽其妍。因百花繁密,不易见纹样底色, 俗称"百花不露地"。

结构

一类百花卷草纹以枝条、藤蔓为线, 加 以花叶来表现, 枝条卷曲如蛇, 呈"S"形, 花瓣、叶片各自表现其卷曲姿态,有"卷 草"的造型特征。另一类百花卷草纹以 花叶为线, 花瓣、叶片互相重叠, 几乎 可将底部填满。

400	70	£	15 50 55 5	150 100 100
	17L	首	45-50-55-5	153-128-108

82-74-82-58 34-39-32 绿云

硫 黄 12-41-98-2 224-162-0

65-20-50-0 95-162-140

75-30-50-0 61-142-134 铜 绿

燕尾青 50-44-27-0 144-140-160

朱 湛 52-97-100-33 112-27-26

锈 红 55-90-95-40 99-36-26

朱 草 35-85-80-0 177-70-58

琥珀色 20-60-85-0 207-124-52 91-96-23-0

56-44-119

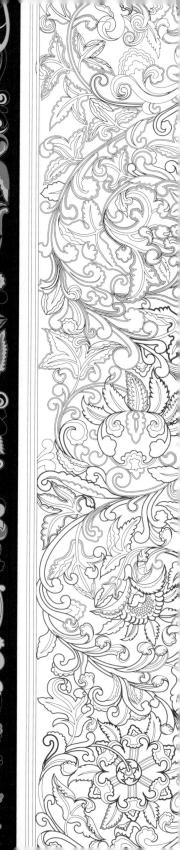

均匀,装饰感十分强烈。 的句句,装饰感十分强烈。 化山百花卷草纹边饰以赭红为 性条上加以石青、青金石色 校条上加以石青、青金石色 的卷草花叶,用白色勾勒出叶脉、花茎等,枝条顶端有叶脉、花茎等,枝条顶端有

百花卷草纹边饰

牡丹花纹:

莲花纹 '

色底色,少许『S』形枝条将花叶串联

层层叠叠,

层次非常丰富。

极少的缝隙露出了红棕

绿色的叶片,无论花瓣还是叶片都呈块状,紧密贴合,

● 普 色 70-75-72-50 63-46-45 ● 栌 染 15-45-90-0 219-155-38

象牙黄 10-19-47-0 234-209-147 西子 40-10-20-0 164-201-204

● 麒 麟 100-95-50-25 18-38-79

玄色 60-90-85-70 55-7-8

● 殷 紫 60-98-92-55 74-10-18

● 猩 红 13-99-100-0 212-22-26

● 铸 红 55-90-95-40 99-36-26

蓝灰 43-28-13-0 158-172-198

● 牙 绯 40-100-100-5 163-31-36

离卷曲意味,红色的中心花瓣、蓝色的外围花瓣、此百花卷草纹边饰是盛唐产物,花叶形状几乎已脱盛磨·六六窟

卷草牡丹花纹

边饰

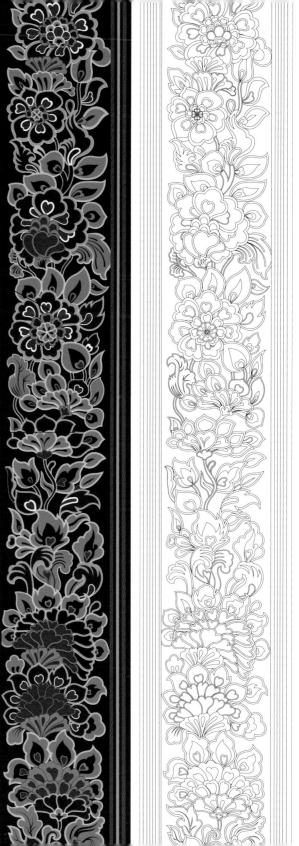

团花纹作为装饰纹样,历史悠久。它的根本特征就是"圆",这也体现了人们对团圆、圆满的美好期待。另外,团形花朵给人一种饱满、圆润之感,能充分展示花卉纹的完整样貌,被运用于各类装饰场景时,看上去有百花齐放、争奇斗艳之感。在敦煌各窟壁画中,团花纹上承花卉纹,下启宝相花纹等,是花卉纹发展的重要节点。

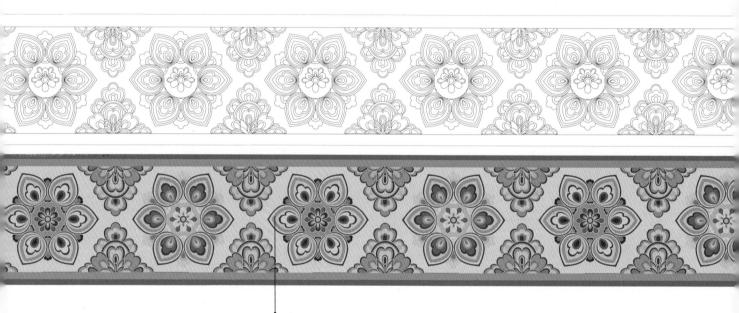

六辫莲花田花纹 桃形莲瓣,用不同颜色分层绘制 其花瓣,形成叠套效果。

形团花纹拉饰基于六瓣莲 分别用石绿和石青色交替 分别用石绿和石青色交替 间隔填色。两花之间的空 间隔填色。两花之间的空 隙用云状叶形纹样填充, 以此包围中央的团花,只 露出少量底色。整体花团 籍簇,蕴含富贵长久的美

盛唐·四五窟 六辦团花纹边饰 35-85-80-0 177-70-58 60-81-66-15 115-65-72 42-52-63-0 165-130-98 2-30-59-0 246-193-114 10-19-47-0 234-209-147 30-5-50-0 192-214-149 65-20-50-0 95-162-140 50-10-30-0 136-191-184 79-43-14-0 45-124-176

结构

从外形来看,团花纹有两大类:规则式和不规则式。规则式的团花纹强调对称、旋转、齐整的外观;不规则式的团花纹则多由某些元素单独盘团而成,比较灵活多变。

表现出了较强的立体感。表现出了较强的立体感。

盛唐·七九窟 八辦团花纹边饰

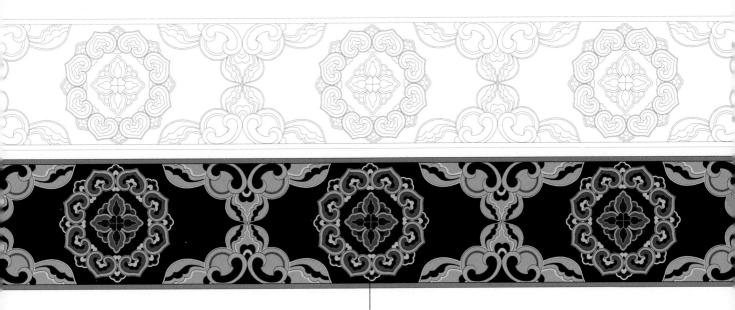

八瓣莲花团花纹

	椒	房	10-45-70-0	228-159-84	•	朱	湛	52-97-100-33	112-27-26
0	姜	黄	2-30-59-0	246-193-114		橄榄	览绿	67-62-100-4	107-99-48
	驼	色	42-52-63-0	165-130-98		水	青	17-3-12-0	219-234-229
•	沉香		60-80-85-40	90-50-38		秧	色	58-9-84-0	119-179-79
0	紫花	它布	30-35-45-0	190-167-139	0	绿	波	45-20-45-0	155-180-150
(1)	象牙	- 黄	13-20-48-0	229-205-145	•	松木	白绿	80-55-80-20	57-92-67
	女贞	ijij	5-5-40-0	247-238-173	•	绿	云	82-74-82-59	33-38-31
•	酱	色	70-75-72-50	63-46-45	•	玄	色	60-90-85-70	55-7-8

一整二剖团花纹是普通团花纹的一种基础升级和变形。通过将团花放在不同位置,高效制造出简单的装饰效果,这体现了古代画师的创作智慧。它是一种装饰纹的去繁复化,有一种返璞归真的效果。

结构

一整二剖团花纹,顾名思义,就是由一个完整的团花纹和两个一半的团花纹间隔交替分布,通过几何连续的方式组合而成。也可以看作是由数列间隔均匀的团花纹交叉并排而成。一般情况下,交替团花的造型相同,但填色不同。

五瓣梅花团花纹 •

花瓣取元宝状, 形状饱满, 簇拥成团花图案。

反而给人端庄大方之感。 反而给人端庄大方之感。 反而给人端庄大方之感。

· 榆林屬 二六屬

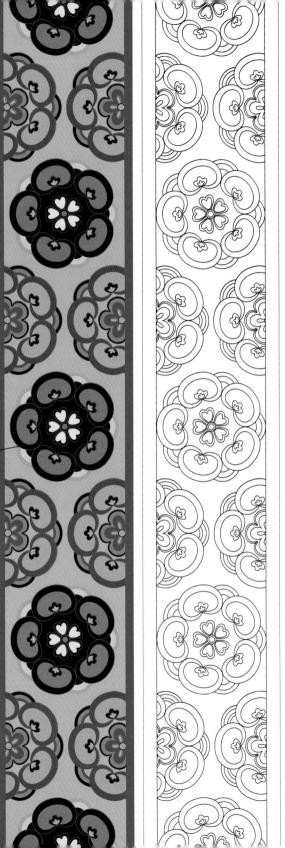

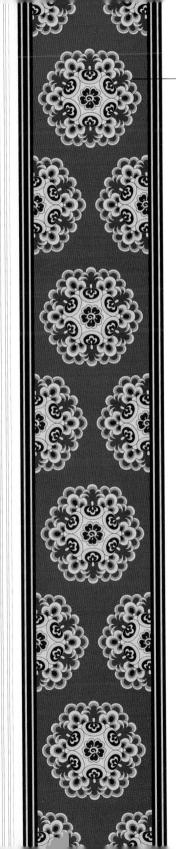

→ 六边形团花纹

云头状花瓣层叠, 形成丰富的 层次。同时, 石绿色的花瓣内 深外浅,均匀变化,形成的退 晕效果也让团花产生了一种中 心凸起的立体感。

瓣呈圓弧形,层层叠叠,造型细而精美,层颜色。团花整体呈六边形,象征六合、六顺鲜艳,运用了如朱砂、石绿、青金等纯度较鲜也,运用了如朱砂、石绿、青金等纯度较此一整二剖团花纹边饰整体具有盛唐气韵, 整体呈现出喜庆、祥和之意境。 **累征六合、六顺。花青金等纯度较高的**

	妃	色	7-79-78-0	224-87-55
0	金	色	16-24-60-0	221-195-116
	蔚	蓝	48-0-13-0	136-207-223
	天	蓝	98-43-14-2	0-113-173
	淡	青	21-9-1-0	209-222-241
•	朱	磦	11-73-78-0	219-99-58
\bigcirc	定	白	0-0-15-0	255-253-229
	翠	蓝	76-24-30-0	36-150-170
lacktriangle	玄	色	60-90-85-70	55-7-8

•	锈 红	55-90-95-40	99-36-26
	密合色	15-15-25-0	223-215-194
0	金 色	13-22-60-0	228-200-117
	葱 青	65-20-50-0	95-162-140
•	藏蓝	91-96-23-0	56-44-119
•	鹤顶红	20-85-85-0	202-71-47
•	酱 色	70-75-72-50	63-46-45
•	朱 磦	4-73-77-0	230-101-58
•	松柏绿	80-55-80-20	57-92-67

40-100-100-5 163-31-36

花瓣以 各取一

石绿为主色调

朱砂 的此

红 唐 团

为底色,

上绘 配 具

两

种 以型

盛半

风格纹

在 饰

色上 有

边

造型略有差异的宝相花纹

相对交替分布。

介绍

半团花纹也属于普通团花纹的一种基础变形。半团花呈半圆状, 取 完整团花母体造型约一半, 放大绘制。与完整团花相比, 绘制时 更简易、高效,同时也因花纹更大,具有规律感,所以整体更有几 何美感及神秘感。通常画在敦煌壁画的四壁上, 在各个时期都十分 流行。

结构

半团花纹通常取团花纹约二分之一, 相对交错排列, 均匀间隔, 形 成连续纹样。间隔的团花母体造型有相同的,亦有不同的,但通常 都以宝相花纹为基础, 花瓣层次比较丰富, 繁丽动人。

•	牙	绯	40-100-100-5	163-31-36	0	象牙	黄	10-19-47-0	234-209-147
	官	绿	74-53-67-15	77-100-85	•	鸭头	绿	90-50-70-10	0-102-88
	淡	青	21-9-1-0	209-222-241		竹	月	55-30-25-0	127-159-175
	莹	白	15-5-5-0	223-234-240	•	锈:	红	55-90-95-41	97-35-25
0	碧	落	35-10-0-0	174-208-238		窃.	蓝	55-30-5-0	124-159-205
•	麒	麟	100-95-50-25	18-38-79	•	孔雀:	蓝	92-92-0-17	43-38-128
•	黛	色	81-81-46-9	72-65-99	•	朱	樱	45-100-100-15	143-29-34
•	玄	色	60-90-85-70	55-7-8	•	朱	湛	52-97-100-33	112-27-26

•	赫	赤	15-90-100-0	210-57-24
	赭	石	53-67-89-14	129-89-50

55-90-95-40 99-36-26

锅巴绿 80-25-55-0 8-145-129

\bigcirc	定	白	0-0-15-0	255-253-229

10-14-36-0 牙 色 234-219-174

50-10-30-0 136-191-184

宝 蓝 79-60-0-0 65-99-173

完整团花纹 -

墨黑 均匀分布。造型分明清晰, 区域填色。 致, 公云, 层层叠叠, 半团花纹边饰中的团花母体造型完全 白垩和赭红四种颜色交替在不同 不同的是其填色, 花形取牡丹形态, 左右花纹相对交替, 主要用石绿、 色调明朗大 花瓣锯缘

显得稳重庄严。

盛唐· 半 团 一〇三窟 宝 相 花 纹 边

汉代, 葡萄沿丝绸之路传入中国, 隋唐时期, 葡萄已十分常 见。在佛教绘画、雕像中,葡萄常被画在菩萨、佛陀手心, 寓意为五谷不损、五谷丰登。同时葡萄因枝叶蔓延, 果实累 累,又有子孙绵长、家族兴旺之意,深受人们喜爱。此类吉 果纹样在敦煌壁画中随处可见。

结构

葡萄纹作为装饰纹样时,主要取其藤、叶和果实进行绘制, 用夸张、变形、组合等方式处理。往往以藤蔓为主线、呈现 旋转、钩连、扭曲式布局, 并在其左右穿插叶片。取小圆表 示单颗葡萄, 以叠鳞的形式连续绘制, 并组合成串。虚中有 实, 亦真亦假。

> 出侧枝, 盛唐·六六窟 成 绕枝葡萄莲花纹以红色主茎呈 从花瓣尖到底部, 枝头交替缀莲花纹和葡萄纹。莲花由五片花瓣 颜色分层从深到浅形成渐变效

SI

形串联,

间

隔

对比强烈。 绿等各色小圆。整体露地较多,使得整个边饰主次分明 果。葡萄用圓形叠鳞状连续排列,圓形内部填色青、紫、

初唐·三二二窟 葡萄石 榴花 纹 边 饰

种吉果,祈愿子嗣兴旺、 成串。除了葡萄纹,还画有石榴花纹、 叶和葡萄,葡萄用红黑色调填充,以叠鳞方式连续组合 互 此葡萄石榴花纹边饰以白色勾勒藤蔓主线, 文错, 形成螺旋布局, 福运绵长。 显得绵延有序。 以葡萄和石榴两 藤尖缀有花、 弧形分枝

绕 枝葡萄莲花纹 边

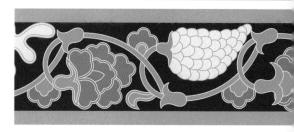

5-65-50-0 230-120-106

7-8-15-0 240-235-220

9-3-64-0 241-233-116

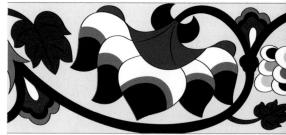

50-95-100-25 红 124-36-30

白 0-0-0-10 239-239-239

纲 90-75-65-10 40-72-82

89-51-71-11 0-100-86 鸭头绿

丁香色 27-41-0-0 193-161-202

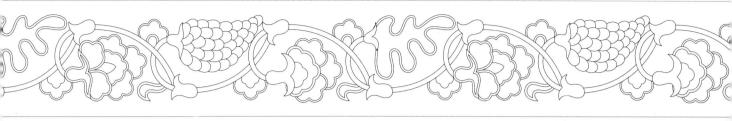

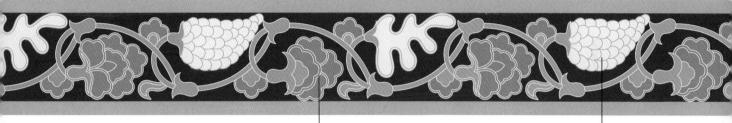

10-35-85-0 231-177-50 黄 封

10-14-36-0 234-219-174 牙 色

寇梢绿 78-0-62-0 93-190-138

靛 蓝 94-71-41-3 5-79-116 石榴花纹

石榴和葡萄都是多籽的形 象, 所以二者图案的结合具 有典型的象征意义, 寓意为 多子多孙、子嗣兴旺。

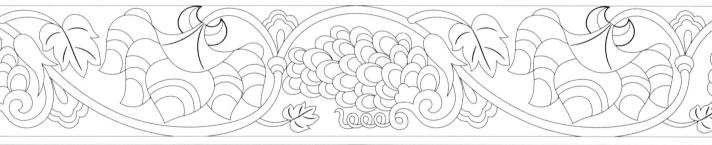

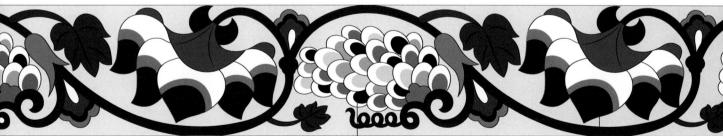

45-82-100-11 148-69-35

80-40-60-0 49-126-112

36-12-3-0 171-203-232

67-95-94-65 53-6-7 52-97-98-35 109-26-25 葡萄纹

此处的葡萄纹和莲花纹 用不同深浅的颜色分层 填充, 形成类似退晕的 效果,细节丰富、细腻。

莲花纹

凤是中国古代五大瑞兽之一,这一类祥禽瑞兽和代表佛门灵葩的莲花结合在一起,象征如意吉祥,寄托一切美好之意。凤凰类纹饰如飞凤纹、双凤纹等,都属于典型的吉祥类纹饰。凤鸟一般都是以雉鸟为原型,强调出高昂的凤冠,飘逸纤长的尾羽,羽毛色彩丰富。常与花卉类纹饰组合,或穿行于花丛,或口衔花枝。

● 棕 红 45-82-100-11 148-69-35

石 密 20-25-50-0 212-191-137

● 竹 青 61-36-70-0 117-142-97

● 青 黒 95-90-55-65 5-14-41

● 蛾 黄 30-50-90-0 190-138-47

▲ 成皮绿 79-51-93-22 58-95-52

麒麟 100-95-50-25 18-38-79

结构

飞凤莲花纹以凤和莲花为主要图案,拼合后再搭配 其他花卉纹、祥禽瑞兽纹等,形成富丽壮观的纹样。 一般情况下,莲花与其他花卉纹作为底纹,凤羽翼 张开,尾羽随风飘荡,喙衔莲花,产生一定的互动感。

> 此飞风莲花纹边饰是古代贵 放精美,以波形圆叠鳞形成 羽毛,翅羽和尾羽较长,风 混扭曲。风下有莲花仙葩纹, 尾扭曲。风下有莲花仙葩纹, 是拉曲。风下有莲花仙葩纹, 是拉曲。风下有莲花仙葩纹, 是拉曲。风下有莲花仙葩纹,

西夏·榆林窟十窟

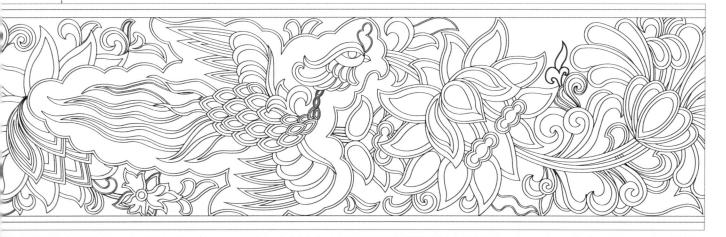

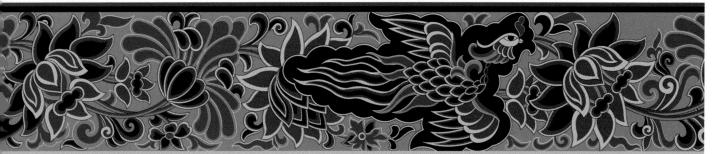

	玄	色	60-90-85-70	55-7-8
	古	金	25-45-80-0	200-150-67
	驼	色	42-52-63-0	165-130-98
	墨	灰	61-42-34-0	115-136-150
0	象牙	于黄	10-19-47-0	234-209-147
	素	色	7-8-15-0	240-235-220
	竹	青	61-36-70-0	117-142-97
•	朱	湛	52-97-100-33	112-27-26

鹿、麒麟等,可谓福禄无量,案,其中画各类瑞兽,如风、案,其中画各类瑞兽,如风、地路穿插。间或插入云纹图,相互

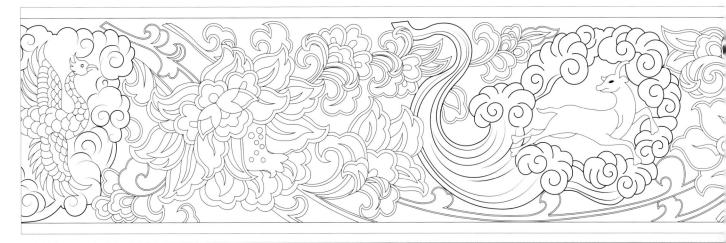

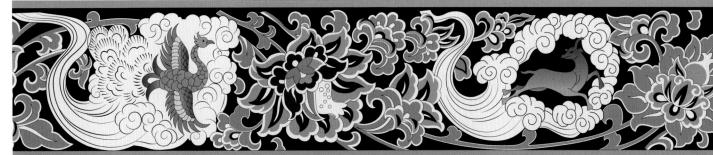

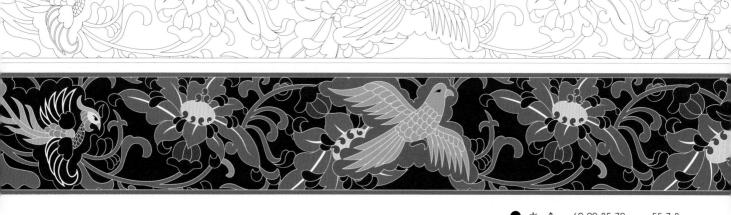

凤凰纹与花卉草木纹的结合是较常见的经典组合。凤凰在盘根错节的花枝卷草中穿行,就是典型的"凤穿花"纹,它通常表现为枝繁叶茂、纵横交错的花枝卷草,凤凰飞行其间,寓意太平盛世,锦绣河山。

结构

飞凤卷草纹与飞凤莲花纹的布局几乎相同,不同之处在于飞凤卷草纹以卷草纹饰为画底,通常还运用"S"形的布局走势,穿插各类花叶形成连续纹样。飞凤作为顶层饰样穿插在纹样中,寓意为祥禽瑞兽降临人间,俯瞰芸芸众生,赐福献瑞。

lacktriangle	玄	色	60-90-85-70	55-7-8
	鹤丁	页红	20-85-85-0	202-71-47
	朱	草	35-85-80-0	177-70-58
	古	金	25-45-80-0	200-150-67
	黄	封	10-35-85-0	231-177-50
	赭	石	53-67-89-14	129-89-50
•	象牙	于黄	10-19-47-0	234-209-147
	素	色	7-8-15-0	240-235-220
	秘	色	50-10-30-0	136-191-184
	绿	波	45-20-45-0	155-180-150
	青	雘	80-40-60-0	49-126-112
	藏	蓝	91-96-23-0	56-44-119
	朱	櫻	45-100-100-15	143-29-34

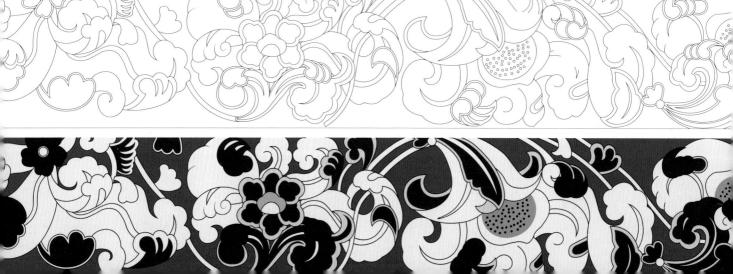

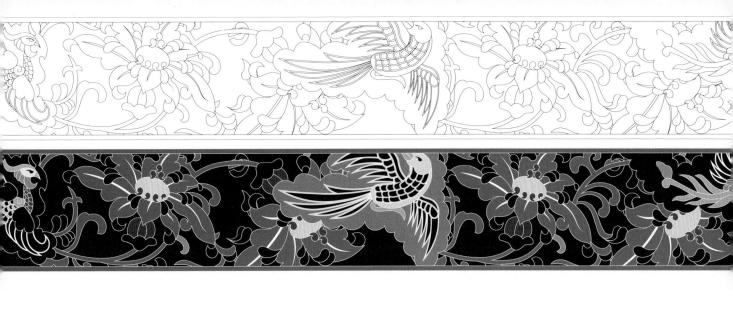

草纹,花叶卷曲,沿着『S』 晚唐·八五窟 晚唐·八五窟

草一致,

自然融合到画面里。

卷草首尾,并且用色几乎与卷

果。少数飞凤穿插其间,衔接后,纹样刻意追求格式化的结

也是晚唐时期绘画风格定型产生一种令人眩晕的美感,这

白、蓝双色为主,相互聚合,形的主茎螺旋排列,色调以

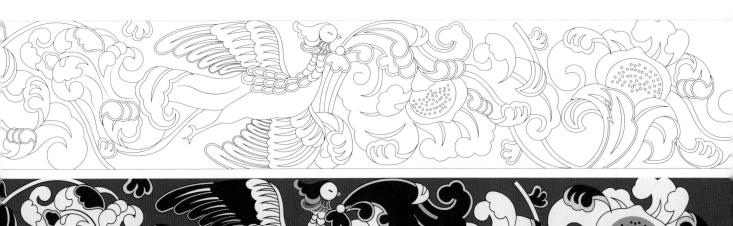

 元·榆林窟 一〇窟

祥风卷草纹边饰

佛教沿古丝绸之路传播的过程中受到西域各小国的欢迎。佛教结合当地的摩尼教、原始宗教信仰等文化,产生了许多新鲜的元素。飞鸟火焰纹就是带有典型异域风格的纹饰,火焰纹体现了波斯的拜火文化,常与大雁、飞鸟,以及波点纹饰等结合,象征光明与希望。

结构

西域绘画艺术中,有许多分层式的表现形式,也就是将不同的绘画对象安排在并排的不同区域里,同时运用流畅的曲线,抽象地塑造物体,并给各区域装饰上精美、细致的图案。飞鸟火焰纹就用到了这种表现形式。

→ 火焰纹 此处为火焰纹的抽象变形,将升腾的火焰形状用 波浪状的流动线条概括,充分突出其动感。

10-35-85-0 231-177-50 黄 封 墨 灰 61-42-34-0 115-136-150 银鼠灰 1-1-0-40 180-180-181 朱 52-97-100-33 112-27-26 湛 铅 7-6-3-0 240-240-244 白 42-52-63-0 165-130-98 10-19-47-0 234-209-147 象牙黄 91-96-23-0 56-44-119 藏 蓝 55-90-95-40 99-36-26

35-85-80-0

10-14-36-0

177-70-58

234-219-174

象化 信 焰 这源于西域 分层式处理, 各种 与 仰 征。 象地表现火焰。 律 纹 的 样的运用非常广 飞鸟下方的分层 鸟 飞鸟 珠纹, 飞鸟喙衔宝珠。 同时边饰中间绘有 火焰 公各国的 纹边饰采用 错落有致 造型同样 **元波浪曲线** 该类火 拜 泛 火 缀 抽

飞鸟火焰纹边饰

牙 色

敦煌莫高窟一九六窟由晚唐敦煌豪族何氏家族"供养" 凿建。此时的何氏家主何延与夫人张氏感情甚笃,所以 窟内壁画中出现象征比翼双飞、琴瑟和鸣,有家庭和睦 兴旺之寓意的双凤纹边饰,就在情理之中了。双凤纹区 别于飞凤纹,主要体现在数量上。双凤纹以对偶形式出 现,通常双凤一雌一雄,相对而飞。

结构

通常为了满足构图的需要,双凤以正侧面的形态相向而立或飞,喙部相对或相接,双翅飞展,身躯挺拔,给人亲密和谐之感。画底绘各类花卉卷草纹饰,双凤之间常画宝相花纹等,引得凤鸟争飞,即所谓的"双凤朝阳",寓意为团结和谐、家庭和睦。

■ 吉 金 25-45-80-0 200-150-67

) 定 自 0-0-15-0 255-253-229

● 扁 青 70-30-40-0 80-146-150

绿 云 82-74-82-58 34-39-32

● 阴丹士林 80-55-0-50 28-63-115

献 麟 100-95-50-25 18-38-79

● 竹 月 55-30-25-0 127-159-175

● 铸 红 55-90-95-40 99-36-26

● 玄 色 60-90-85-70 55-7-8

● 朱 櫻 45-100-100-15 143-29-34

宝相花纹

结合了石榴、卷草、牡丹的宝相花纹, 是一种理想美和视觉美的极致呈现。

一填涂花叶各区域, 种富贵华丽之感 青金为主色调 双 钩连牡丹形花纹,花 翅膀飞展, 各画 凤纹边 与下方卷草纹融为 延伸至中心部 饰在 整体以石青 下方卷草纹 尾羽绵长 构图 在红底 右

双

风

纹

边

怖

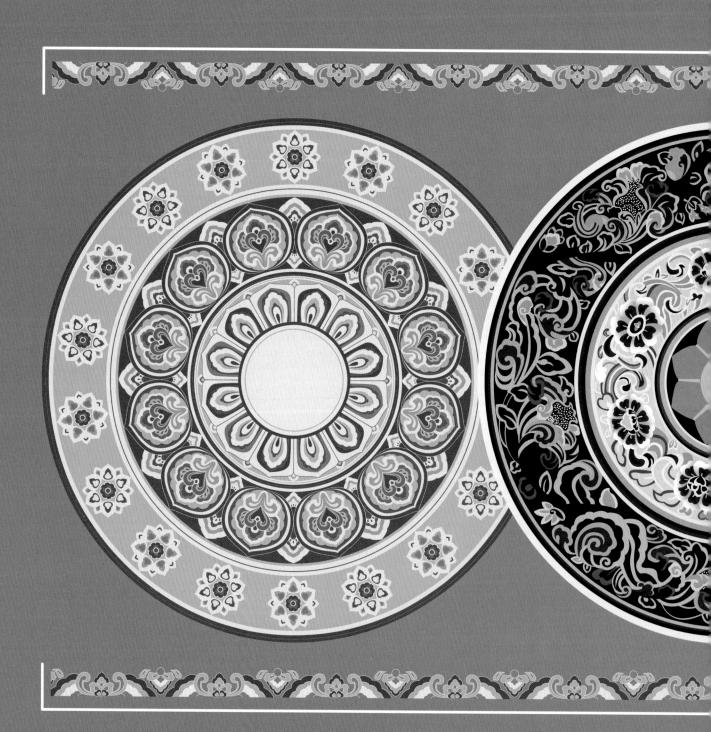

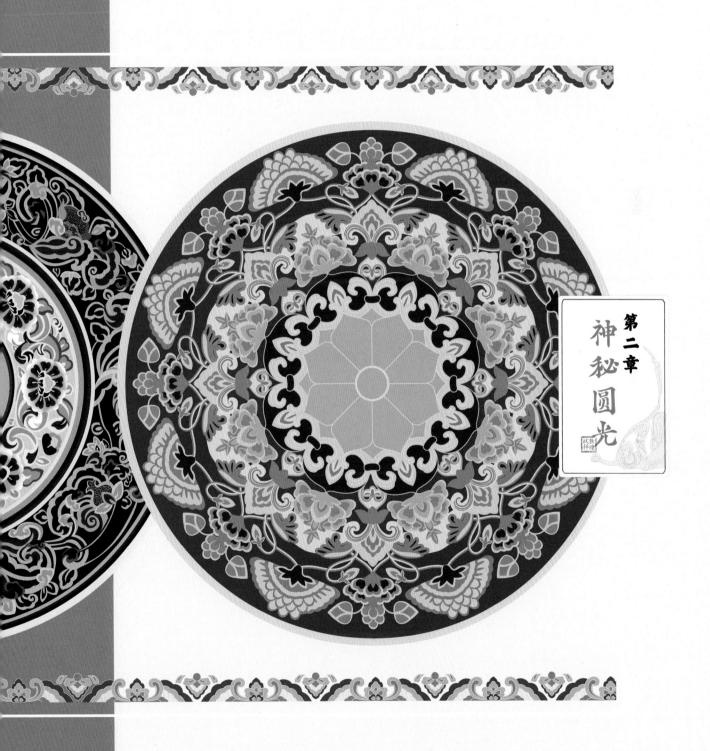

敦煌历代圆光的特点

敦煌壁画各时期绘制的佛、菩萨,乃至本生故事中的国王、长老等,在其身后或头后绘制的圆形光环装饰图案,称为"背光"。而背光中,形状偏圆、主要集中在头后的装饰叫作"圆光"。它可以表现人物的身份与地位,而图案的繁简程度会随着人物身份和地位的高低而变化。

國光图案按照图案构成的法则 来归类,一般把一个圆形划分 为四、六、八、十二等份,纹 样由中心向外按十字形或米字 形结构呈放射状层层扩展分布。 十字形或米字形结构主要由花 茎和叶子自然形成,有机地保 持结构平衡,布局稳中有变。

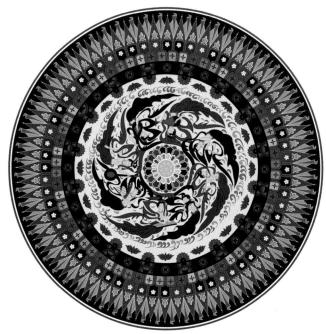

北魏飞天纹圆光・龙门石窟

十六国一北朝时期

在十六国早期的时候,圆光图案主要以多层次不同造型和色彩的火焰纹为主要组成部分,间或穿插忍冬纹、花草纹等。 图案整体呈现出放射状的光芒感,加上火焰升腾的动感,有 光明、明亮的寓意。早期圆光内环通常以佛数本生故事内容 为主题,外环以模拟光芒、火焰的抽象形状为主,变化丰富, 结构紧凑。

隋代时期

隋代的圆光图案继承了北朝的风格,除了已有的几种单元纹, 又增加了忍冬纹、卷草纹等边饰。另外,以白色和黑色的圆点、 圆圈组成的小花纹样,也成为这个时期的圆光图案的纹饰特 点。在色彩方面,以石青和灰绿为主色调,并且局部开始出 现金色点缀。

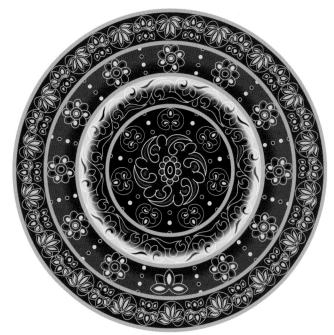

隋莲花忍冬纹圆光・四二七窟

唐代时期

唐代时期,敦煌装饰图案艺术的发展达到了顶峰,在纹样图案更加精美的同时,新创了许多圆光图案,并且结构更加繁复,单元形状之间的连接更加巧妙。

例如这一时期出现了由团花纹、宝相花纹、卷草纹、石榴纹、 葡萄纹等纹样组成的圆光图案,而且这些图案多由桃形莲瓣 纹和团花组合而成,穿插卷草,造型、结构多样,色彩丰富 华丽。

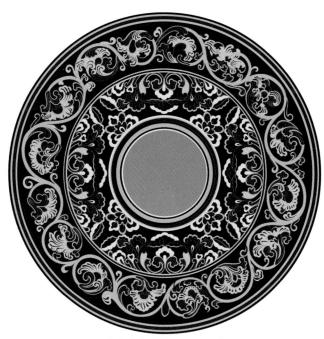

盛唐卷草纹圆光・二一七窟

宋元时期

宋元时期的圆光图案虽偶有精品,但大体上从结构到形象、 色彩都相对简单和程式化,初唐、盛唐时期盛行的团花纹、 卷草纹等纹样几乎不见踪影,主要以几何形状组合形成背光 图案,如云头纹、三角纹、具有立体感的回形纹、卷曲的带 状纹等。单元形状相对来说比较简单,组合方式也基本采用 平铺拼接。在色彩方面,以土黄、中黄为主色调,并以少量 石绿、石青等颜色进行点缀。

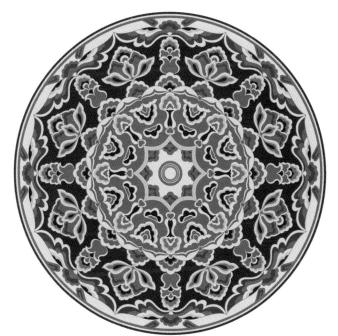

唐石榴花纹圆光 (窟号失载)

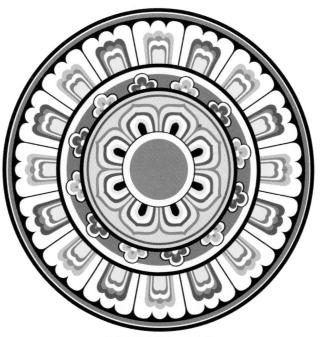

五代莲花纹圆光·三六窟

莲花是佛教"五树六花"之一。虽然莲花装饰纹样中国自古有之、但佛 教传入中国后, 莲花纹变得极为流行, 莲花也因此成为佛教艺术的主要 装饰。敦煌处于中原边贸和边防的特殊位置、佛教文化从西域传入中原 后,从此处开始扩散传播,象征佛门圣物的莲花形象也随之传播,所以 我们能在敦煌各类装饰艺术中看到莲花纹的身影。

结构

000

000

0 0

莲花纹圆光多采用"多环相套"的形式,其形象相对比较写实,如花瓣、 莲蓬等细节特征都有所表现。莲花纹整体通常表现出莲花的"圆花"形式. 最内画莲蓬, 外圈环内纹样由桃形莲瓣纹、云头纹、叶形纹、忍冬纹等 组合而成, 相互独立, 又互有联系。

> 格以点、 次外和最外层都画连续忍冬 层以白线勾勒桃形莲瓣纹。 将小花纹组合拼接成连续 莲花忍冬纹圆 环抱一圈。 以点形状表现莲子。 技法比较朴实 组成各种小花纹。最 的形式 线为主,搭配圆圈 整体绘制风

花

忍久

纹

圆

000

该莲花忍冬纹包含两种忍冬纹, 皆具有 典型的隋代风格,即使用白线勾勒主茎、 轮廓, 再填以颜色。

莲蓬纹 •—

该圆光圆心画莲蓬纹, 用白线勾勒螺旋 状起伏区域, 并用均匀分布的黑色、棕 色点表示莲子。

桃形莲瓣纹 •

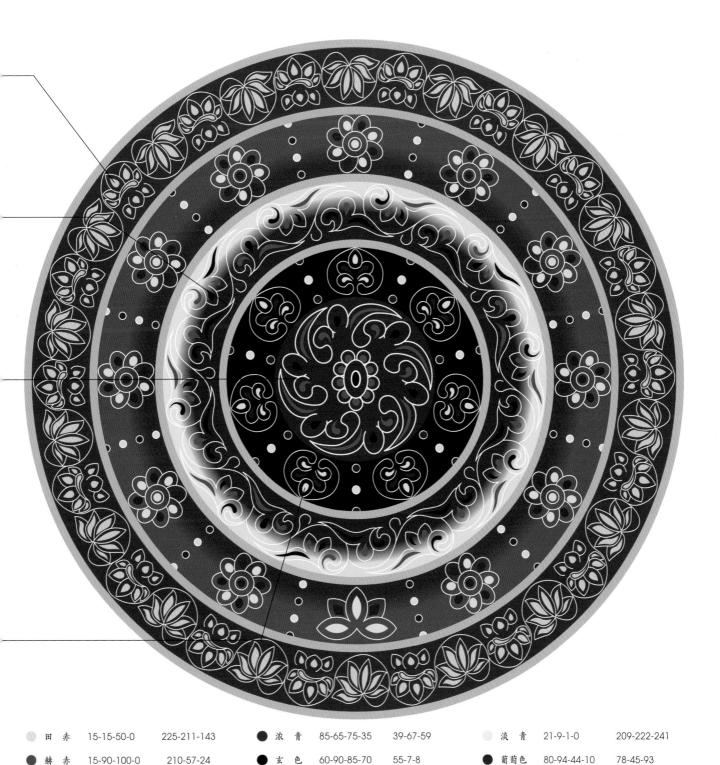

214-189-94

20-25-70-0

145-83-56

47-74-83-10

49

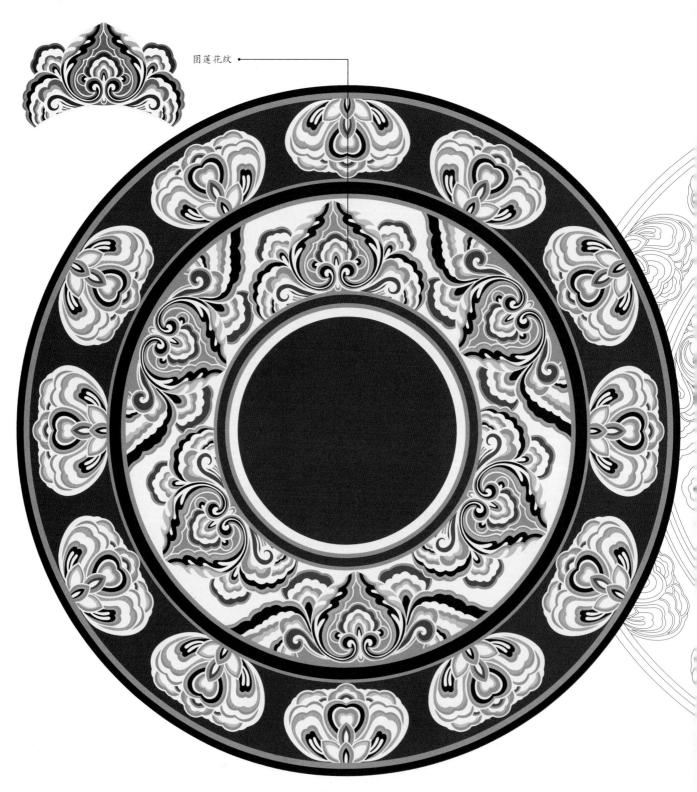

朱砂、墨黑等颜色沿着花纹绘环形线条,环环相连,非常精美。 层次十分丰富,造型优美流畅。色调上,以敦煌当地产赭石为底色,白垩为花朵基调,再用石绿、 平视莲花纹正反向交替均匀分布,内环画宝相莲花纹,花瓣部分与云头纹相结合,花瓣包裹紧密, 分,其花团锦簇的环状图案体现出唐代极高的艺术水准。此团莲花纹圆光主要分内外两环,外环以 莫高窟二一七窟无论是从凿建技艺还是从壁画绘制水平来看,都是唐代石窟中的精品。窟中圆光部

紧紧包裹的花瓣呈现团形花蕾形态, 桃

形和裂叶形花瓣组合, 层次更显丰富。

•	唇	脂	21-85-81-0	201-71-53
•	棕	红	45-82-100-11	148-69-35
0	铅	白	7-6-3-0	240-240-244
0	鞠	衣	25-40-85-0	201-159-57
0	绿	波	45-20-45-0	155-180-150
0	西	子	40-10-20-0	164-201-204

70-75-72-50

色

63-46-45

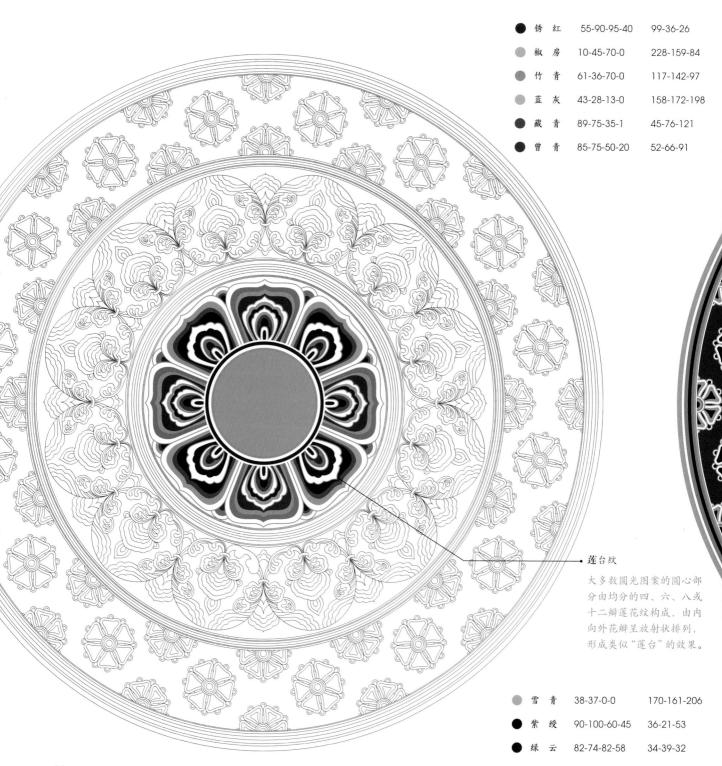

此窟为敦煌豪门 盛唐·二一七窟

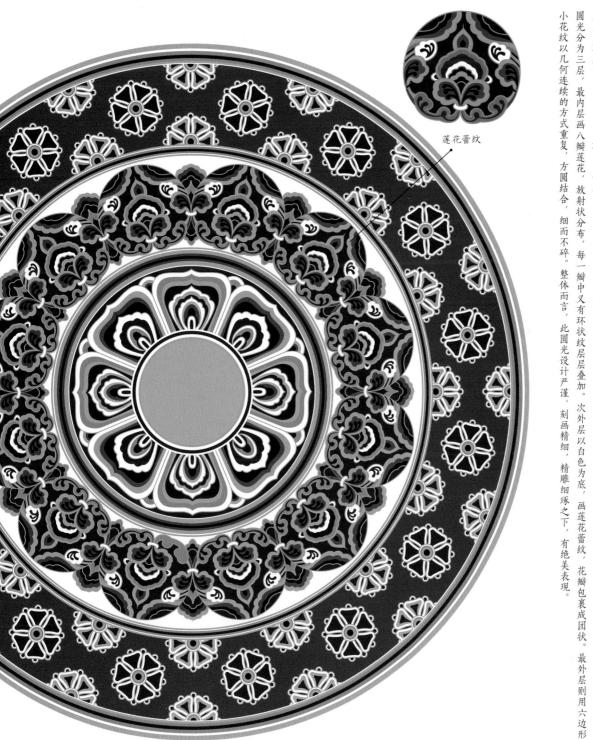

—阴氏家族出资修建的,画师水平、艺术造诣等明显高于同时期的其他石窟。由此莲花蕾纹圆光的精美程度可见,整窟艺术成就非常高。

初唐(窟号失载)

莲花纹圆光

有致,并不让人觉得拥挤。 条强化轮廓,中间用石绿填色,另外还将石榴花纹填于其中,但整体造型舒展 形莲瓣纹;外层画六边形几何花纹,均匀间隔分布。但单论此圆光花纹之优美, 就构成形式而言, 土黄、白垩等颜色,整体给人一种朴素淡雅的清新感 外三层,内层以俯视视角画莲花纹,花瓣呈放射状分布;中层画桃 却也无可挑剔。中层花瓣仿桃形莲瓣造型,由赭、白、朱三层线 此圆光与同时期敦煌的很多圆光无异,比较格式化。此圆光 配色方面,石绿和棕褐作为主色调, 还用了少量的

25-40-85-0

10-85-70-0

12-12-16-0

10-14-36-0

55-10-35-0

75-30-50-0

81-40-28-0

79-60-0-0

松石绿

蓝

54-72-100-22

201-159-57
218-71-65
229-223-214
120-76-34
234-219-174
121-185-174
61-142-134
30-127-160
65-99-173

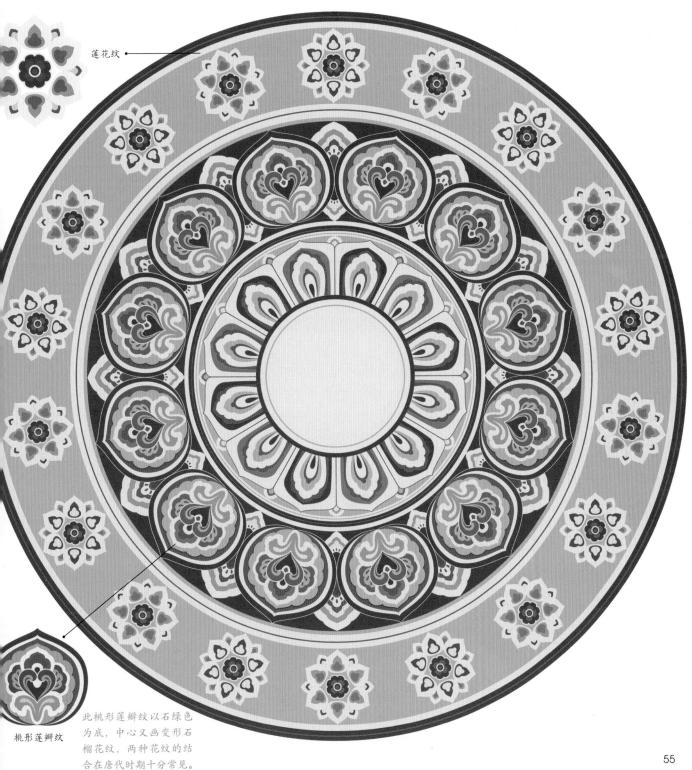

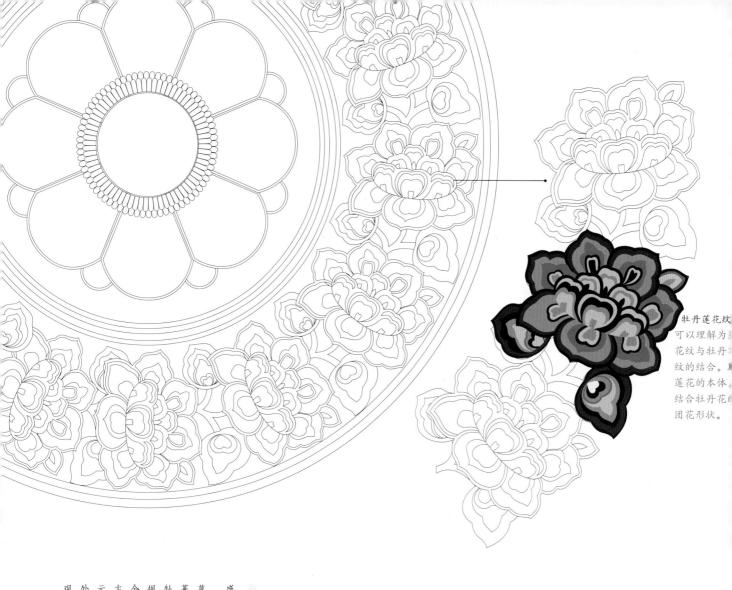

華人『供养』。窟内型巨型涅槃卧佛像,有此 社丹莲花纹圆光。格式上仅分两层,内层以极 规则的几何形状画八瓣莲花纹,花瓣内未画多 余装饰。更精彩的是外层花纹,花瓣内未画多 余装饰。更精彩的是外层花纹,花瓣内未画多 个装饰。更精彩的是外层花纹,此处取莲花纹 主体,结合牡丹花纹意象,得到一种团花纹单 三体,结合牡丹花纹意象,得到一种团花纹单 一种图。这其实就是一种图形结合变形的直 观表现方式。

盛唐·二二五窟 牡丹莲花纹圆光

•	唇	脂	21-85-81-0	201-71-53
	蛾	黄	30-50-90-0	190-138-47
	墨	色	0-0-0-85	76-73-72
	翠	涛	55-30-45-0	129-157-142
•	酱	色	70-75-72-50	63-46-45
	素	色	7-8-15-0	240-235-220
•	棕	黑	54-72-100-22	120-76-34
•	锈	红	55-90-95-40	99-36-26

164-201-204

◎ 西 子 40-10-20-0

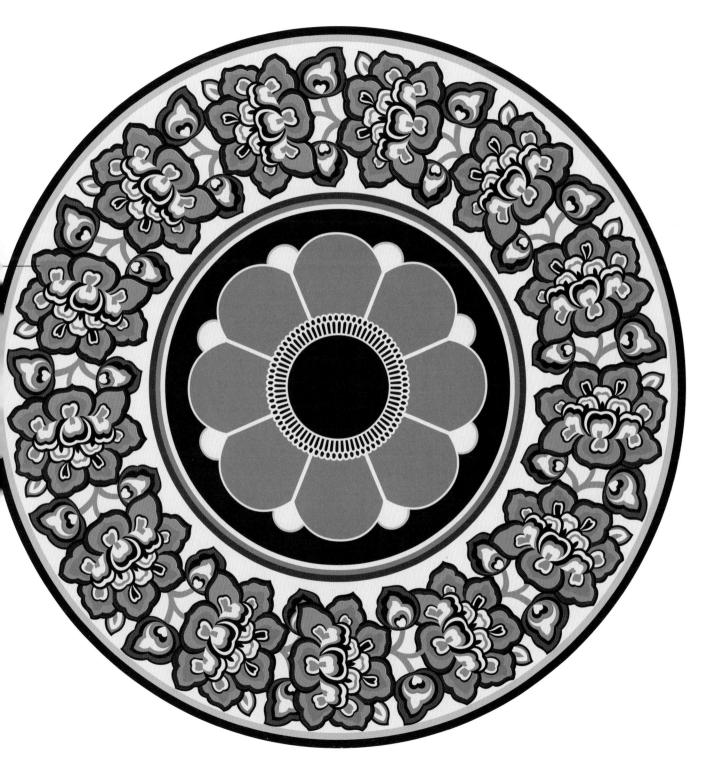

盛唐·二二五窟 路枝莲花纹圆光

色调,饱和度很高,十分吸引人。 在纹,中心留空,四周布满表示花蕊的小点。花纹,中心留空,四周布满表示花蕊的小点。 连型规则准确,具有几何规律的美感。外层所 蓬变形为杂花纹形,增加其变化,让人不觉得 蓬变形为杂花纹形,增加其变化,让人不觉得

	琼	琚	13-65-58-0	217-117-94
•	黄	封	10-35-85-0	231-177-50
	檗	黄	5-0-65-0	249-241-114
	苍	绿	70-25-62-2	81-150-115
	绿	沈	83-32-100-0	24-132-59
	天	蓝	98-43-14-2	0-113-173
	钴	蓝	94-16-23-3	0-145-183
_				

45-38-0-55

88-88-120

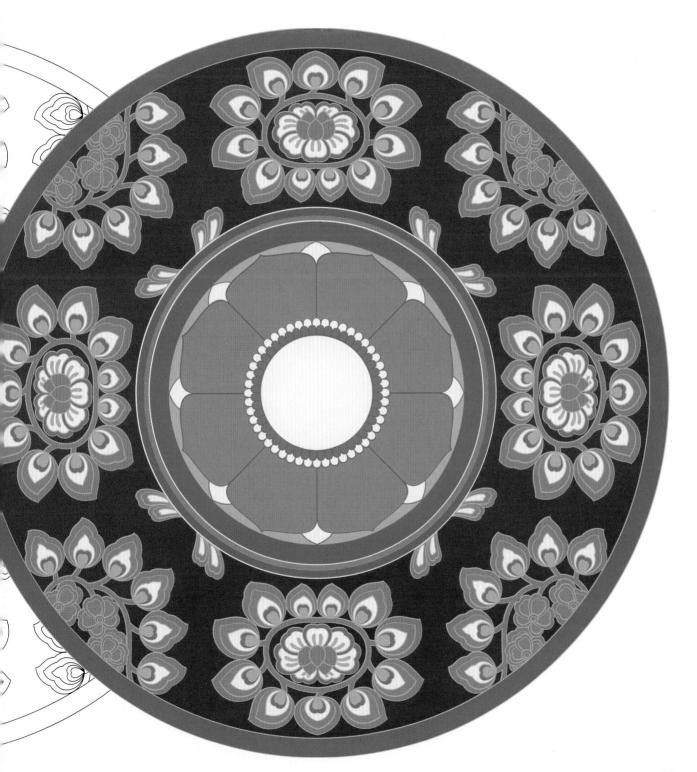

此茶花莲花纹圆光图字(窟号失载)

茶花莲花纹圆光

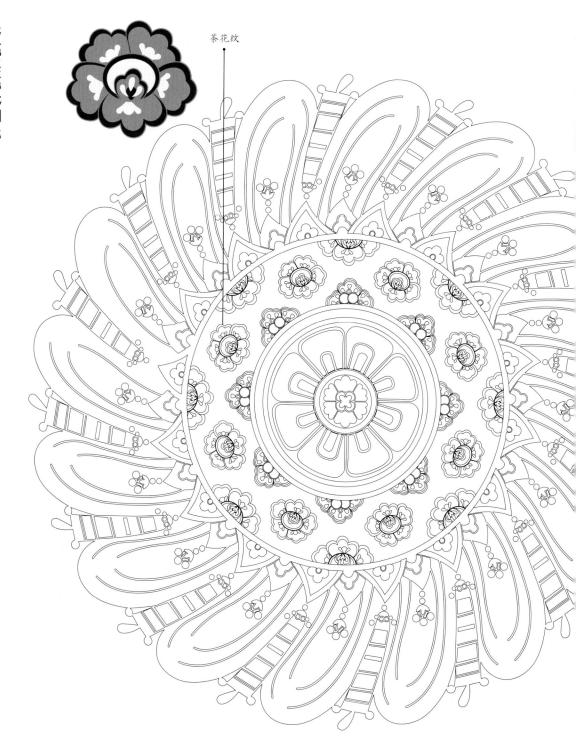

并以螺旋状放射分布,整体新颖而又不失美感。 内圈以较普通的八瓣莲花纹为圆心,外圈将小茶花纹以一整二剖的方式均匀分布。最值得称赞的是最外层的莲瓣纹样,造型上取的是并不常见的圆头莲瓣 此茶花莲花纹圆光图案是唐代以后敦煌壁画圆光中为数不多的精品之一。此圆光避免了五代以来圆光图案程式化的表现方式,采用了异形圆的整体造型,

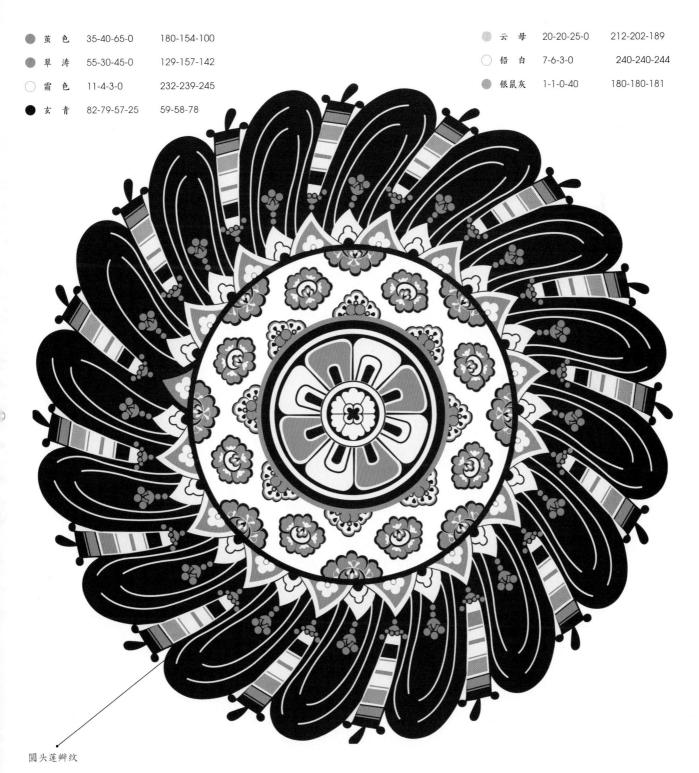

铅白、 头莲瓣纹样,整体显得比较工整。此圆光花纹样式的组合方式、处理方法比较程式化。色调上, 圆光中心部分是桃形花瓣的八瓣莲台纹, 此莲花纹圆光中的单元纹样采用规则几何形状变化的形式生成,变化较少, 土黄为主, 颜色朴素, 没有了前代圆光富丽堂皇的感觉, 圆外包裹一圈云头小花纹,最外层是一圈锯齿状的裂叶圆 整体趋于平淡 所以整体显得比较呆板。

以

五代·三六窟 莲花云头 纹 圆光

八瓣莲台纹

这种在莲瓣内部多色层层相套 的方式,就是"套叠",这是 一种非常直接的填充形状、丰 富色块的处理方式。

云头花纹

云头花纹外层采用直接的"套 叠"方式处理,但内部缀一小 珠, 用石绿画三片楔形叶纹, 丰富了纹样, 是整个圆光的点 睛之笔。

- 35-40-65-0 180-154-100
- 35-35-55-0 180-163-121
- 假山南 20-25-35-0 212-193-166
- 82-79-57-25 59-58-78
- 55-30-45-0 129-157-142
- 粉 0-0-6-0 白 255-254-245
- 11-4-3-0 232-239-245
- 51-50-61-0 143-128-102
- 银鼠灰 1-1-0-40 180-180-181

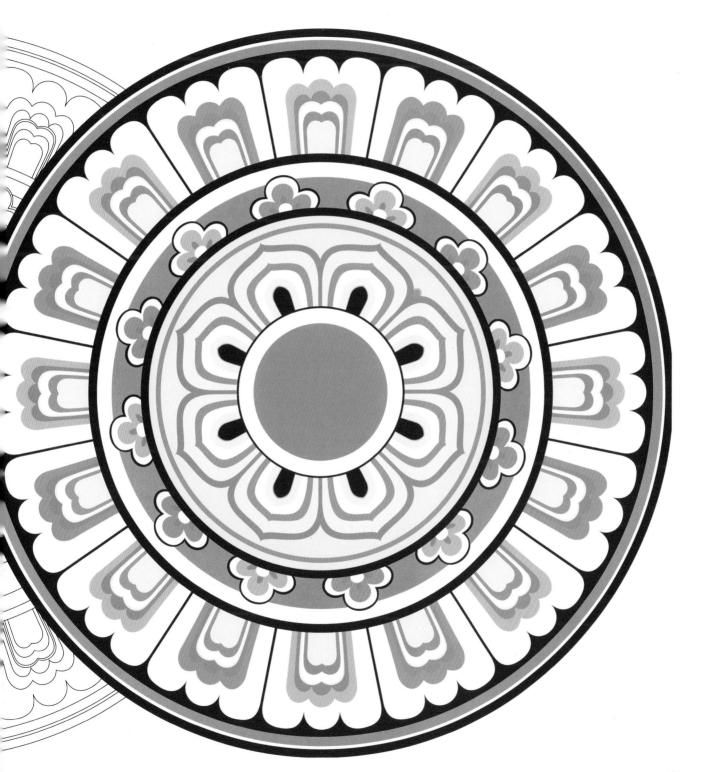

敦煌各窟壁画中的卷草纹是以蔓草类植物为主要创作原型. 结合 枝叶、花果等形象进行排列的植物主题纹样。卷草因具有无限绵 延的几何扩展性. 所以具有高度装饰美感; 同时, 绵延的卷草也 象征着永恒的生命, 具有福寿绵延、如意常伴的寓意。魏晋时期, 基础卷草纹自古希腊、古罗马沿丝绸之路传到敦煌、并在当地与 水纹、绳纹、卷云纹、忍冬纹、涡卷纹结合。到唐代,卷草纹基 本成熟,成了一种运用面极广的纹样,在敦煌壁画中非常常见。

结构

卷草纹多采用二方连续或四方连续方式排列。在敦煌各窟壁画中 的圆光里,卷草纹出现的频率很高。它通常以"S"形波状曲线为 主茎. 由枝叶、花果等形象排列组合而成; 在结构上, 卷草纹通 常与圆光特有的轮廓外形巧妙结合, 形成圆形缠绕、菱形构成、 对称式、横竖或立涌状、方形构成的图案。

同时又不失动感

纹。卷草纹具有初唐时期的典型特征 三层,并在此基础上用绿色和青蓝色 层穿插绘制花卉纹, 牵引,但能使人感受到其曲线起伏的流动感。中 此蔓花卷草纹圆光以深蓝为底, 围绕圆光轮廓连续缠绕,虽没有明确的主茎 呈三叉点位分布, 被土 红 一绘制 圆环 整体协调 -蔓草卷 分为

唐·三三四窟 花卷草 纹 员 光

	锈	红	55-90-95-40	99-36-26
•	東	褐	53-85-100-33	110-49-27
•	竹	青	61-36-70-0	117-142-97
	松木	白绿	80-55-80-20	57-92-67
	官	绿	74-53-67-15	77-100-85
	玄	青	82-79-57-25	59-58-78
•	黒	色	0-0-0-100	0-0-0
	素	色	7-8-15-0	240-235-220

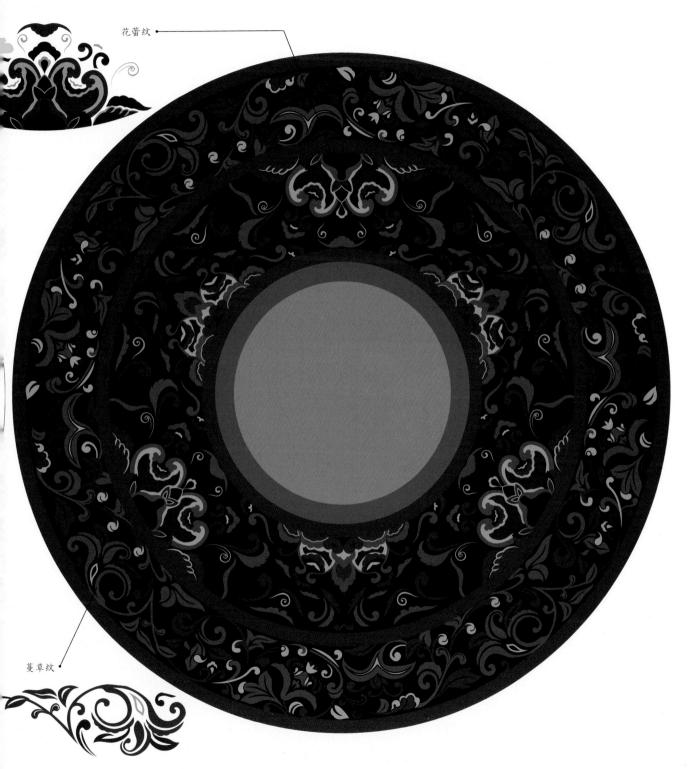

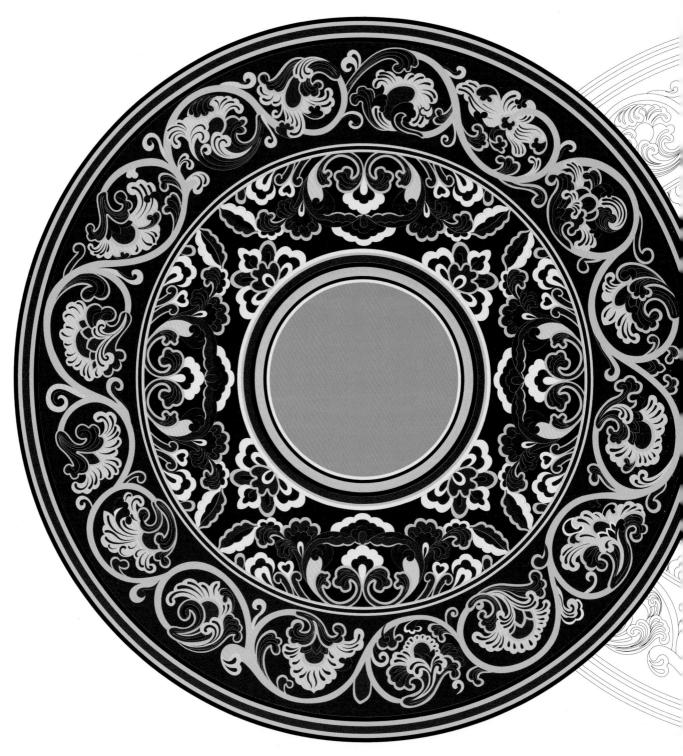

的圆光。 式象征着无限生命的吉祥祝福。

草纹而丰富,与其他的植物纹样共同组成了华美 有规律的视觉效果,极具韵律感。首尾相接的形 轮廓外形与卷草纹巧妙结合,形成了整齐、严谨、 连续的重复方式沿着圆环进行缠绕。圆光特有的 计排布纹样。卷草纹排布于圆光最外环,以二方 此卷草缠枝花纹圆光采用同心圆的圈层结构来设 圆形的构图因卷

→ 卷花纹

•	松	涛	85-65-100-55	27-50-23
	素	色	7-8-15-0	240-235-220
	雅秀	具黄	0-30-90-0	250-191-19
	欧	碧	30-5-50-0	192-214-149
	翠	涛	55-30-45-0	129-157-142
	西	子	40-10-20-0	164-201-204
•	藏	蓝	91-96-23-0	56-44-119
•	青	黑	95-90-55-65	5-14-41
•	順	圣紫	58-100-75-42	92-16-40
•	锈	红	55-90-95-40	99-36-26

结构

卷草莲花纹

卷草纹是一种非常简单的纹样。唐代, 敦煌壁画中 的卷草纹圆光开始将卷草纹和其他花果纹样进行紧 密结合, 形成了许多精美纹样, 其中就有卷草莲 花纹。在不同的应用场景中, 卷草莲花纹有着典型 的佛教思想意味, 象征着六道轮回、不堕恶道, 以 及纯洁、温和的圣德。所以在敦煌壁画中的佛祖本 生故事中, 佛陀身后圆光常用此纹。

卷草莲花纹的形成方式有很多, 最常见的有两种: 一种是运用卷草纹主体的流动感布局, 在主茎上分 枝,结合叶片纹的遮挡关系等,自然而又协调地引 出莲花图案:另一种是根据圆光形状,分出内外圈 层, 圆光中心用莲花纹绘制, 圆光的外层以二方连 续的重复方式沿着圆环缠绕。

> 绕一圈,但卷草纹并不重复连续,每 显得光芒四射。外层用卷草纹环形缠 又画环形条状纹,使整体呈宝轮状, 中心绘制十二瓣莲花纹,莲瓣呈桃形, 圈层结构来设计排布纹样, 个单元卷草纹都是独一无二的,充 卷草缠枝莲花纹圆光采用同 共两层

卷草缠枝莲花纹圆

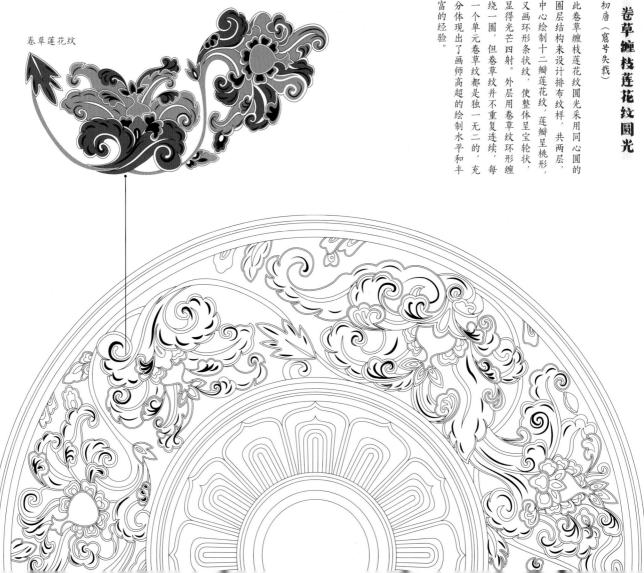

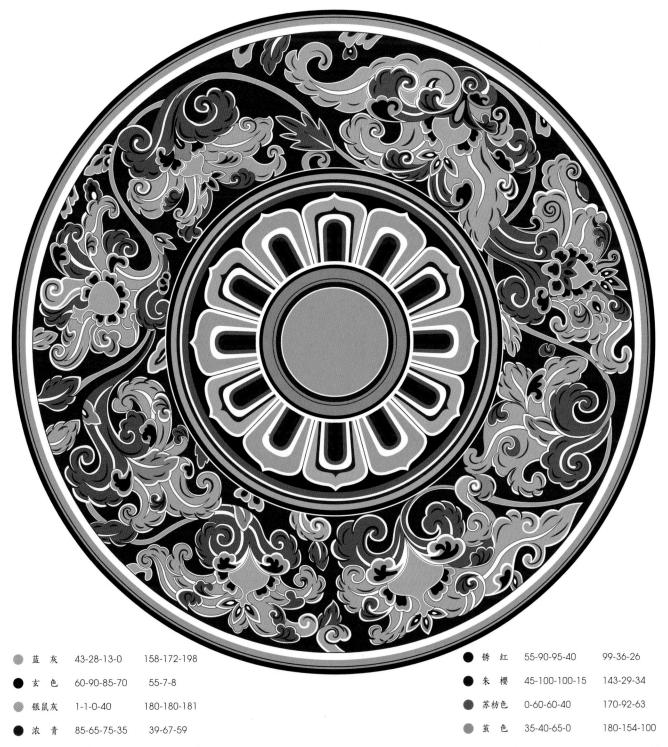

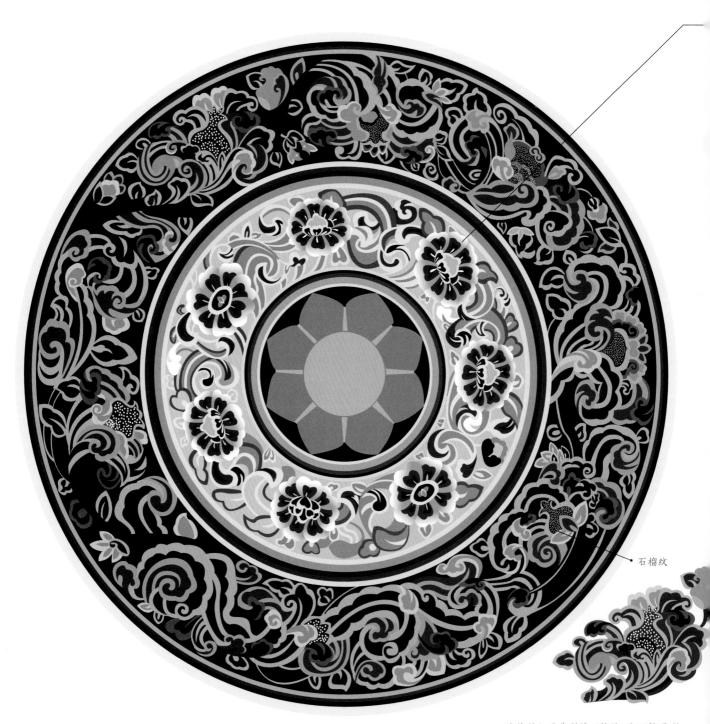

此处融入了典型的石榴纹,取石榴果形, 并用白点表示石榴籽,寓意为多子多福。

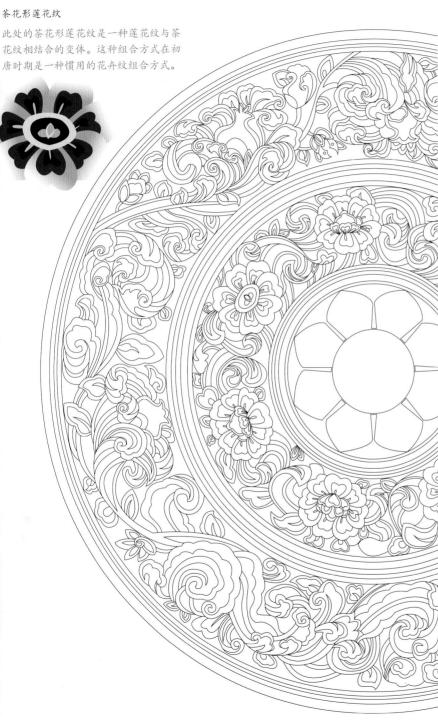

不重复连续, 纹和石榴花纹结合绘制。次外层和最外层卷草纹饰并 次外层将卷草纹和茶花纹结合绘制;最外层将卷草 共三层,圓心部分画八瓣莲花纹,造型简单且规则; 的纹饰集合很少见。此圆光采用了同心圆圈层结构, 在敦煌各窟壁画中随处可见其单独的纹样,此卷草莲花石榴纹圆光是唐代花草纹饰集 ,卷草莲花石榴纹圆光是唐代花草纹饰集合的典范, 让这个圆光显得十分繁复华丽 所以整体纹饰的多样性,再加上单元花 但如此多

	蓝	灰	43-28-13-0	158-172-198
	锈	红	55-90-95-40	99-36-26
	素	色	7-8-15-0	240-235-220
	苏木	方色	0-60-60-40	170-92-63
	茧	色	35-40-65-0	180-154-100
	蛾	黄	30-50-90-0	190-138-47
•	褐	色	59-67-100-24	108-80-35
	绿	云	82-74-82-58	34-39-32

阴丹士林 80-55-0-50

28-63-115

石榴原产于波斯, 经丝绸之路商品流通而被带到了敦煌地区, 因此敦煌莫高窟壁画中常能看到石榴花纹。经过本土化栽培与普及, 石榴与佛手、桃并称为中国古代的三大吉祥果, 其中石榴因"千房同膜, 千子如一", 被古人视为多子多福的象征。

结构

唐代,石榴果纹和石榴花纹开始出现在敦煌莫高窟壁画中,初唐的石榴花纹为写实风格,明确表现了层叠石榴花瓣和石榴果实,并常与卷草纹相结合;唐代后期开始出现写意风格的石榴花纹,纹样呈现为细颈鼓腹的石榴状,花朵部分向牡丹花形演化,组成团花状排列在壁画中。

石榴花纹

图饱满且疏密有致。 图饱满且疏密有致。

石榴花纹圆光

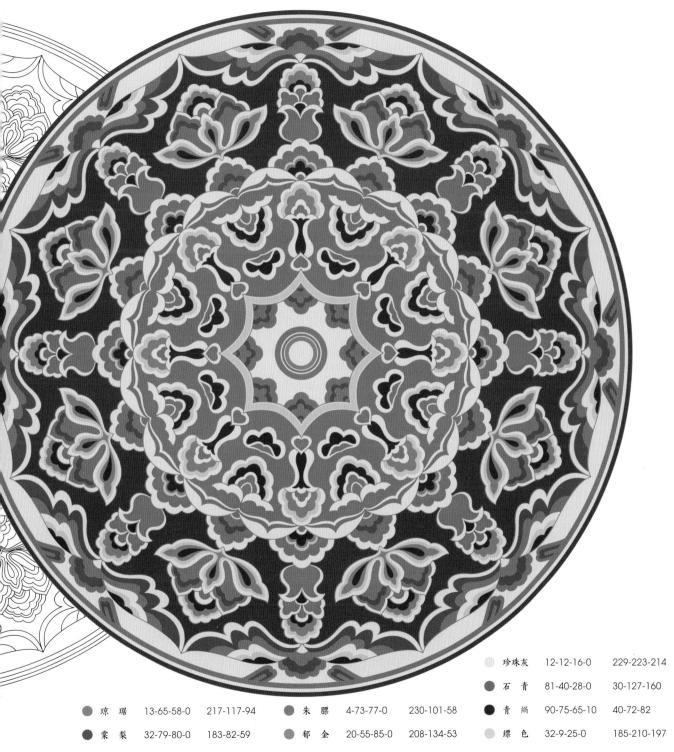

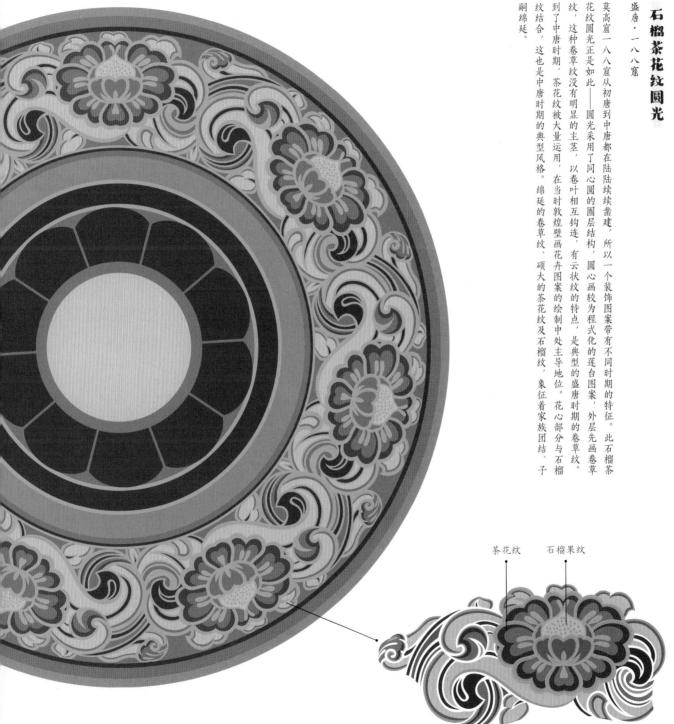

润饱满, 榴花蕾纹。 数民族文化特征。 以西域传入的石榴花纹为主要纹饰, 外层用土黄勾线, 使石窟中的壁画有新鲜的视觉效果。

石 榴 团 花纹纹 圆光

初唐·三二一窟

此窟建于唐武周时期, 此石榴团花纹圆光绘于一位长相颇具胡人特征的天王头后,圆光中心部分画桃形花蕾纹,以十字结构分布,其外包裹一圈较为写实的石 敦煌当地几大名门望族出资修建此窟, 分为若干小方格,每格里画正斜两层十字交叉的石榴花纹,呈现出明显的波斯风格。整个圆光方圆结合, 这些家族中例如阴氏、 曹氏等都与西域少数民族通婚, 故而此窟中的壁画也有明显的西 规则方正但又显圆 域少

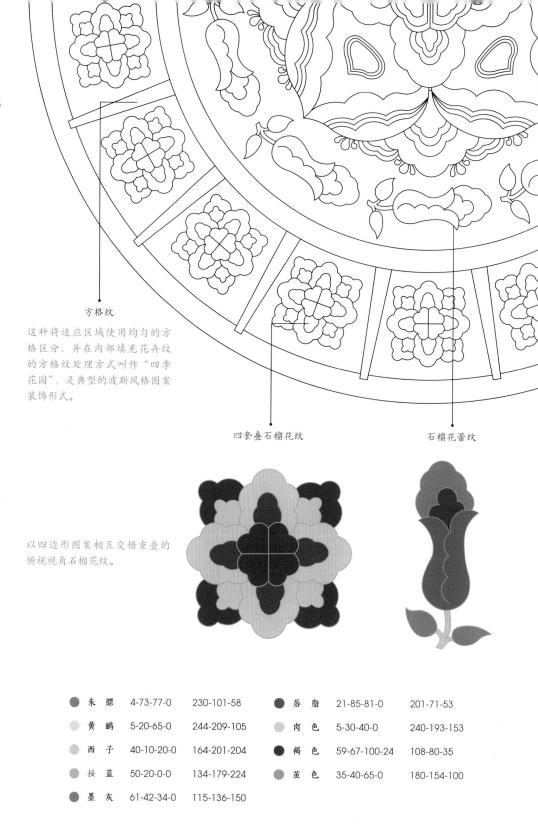

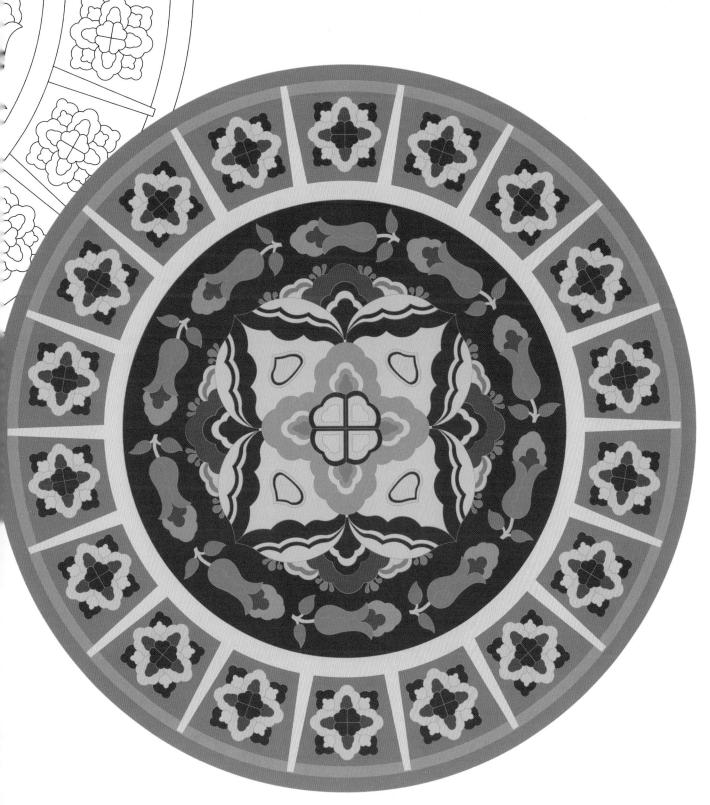

宝相花纹是在将花卉纹进行复杂化、精细化的过程中产生的一种没有具体品种、造型特征的花卉状纹样。它与摇钱树、聚宝盆并称为"吉祥三宝",是中原汉族传统的吉祥纹饰,在隋唐时期十分流行,应用非常广泛。同时,佛教信徒称佛像为"宝相",故此,宝相花纹在敦煌石窟壁画中常常与佛像、菩萨像相伴,交相呼应。

结构

宝相花纹通常是以团花造型——牡丹、莲花等为主体,由不同种类的花叶穿插、拼接、叠加而成的一种全新的、繁复华贵的花卉图案,是圣洁、美好的象征。

盛唐·三二八窟 牡丹宝相花纹圆光

牡丹宝相花纹 •

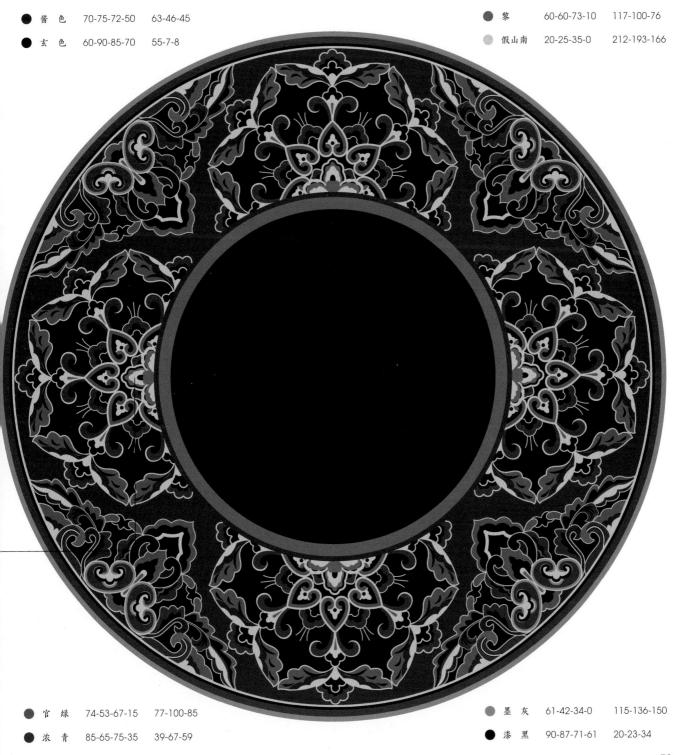

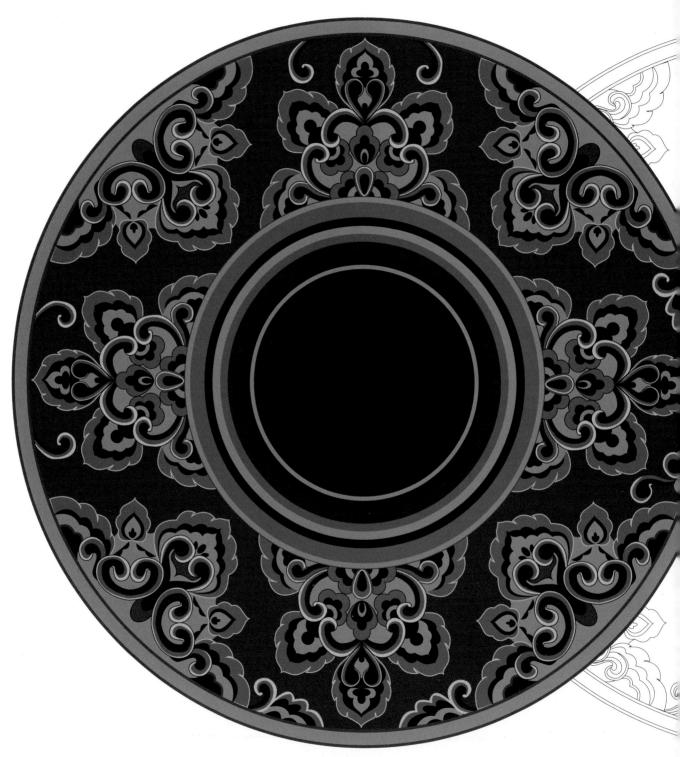

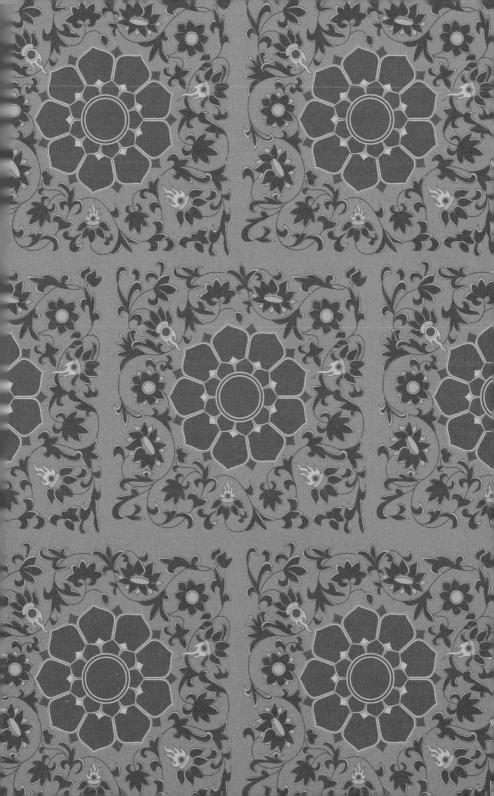

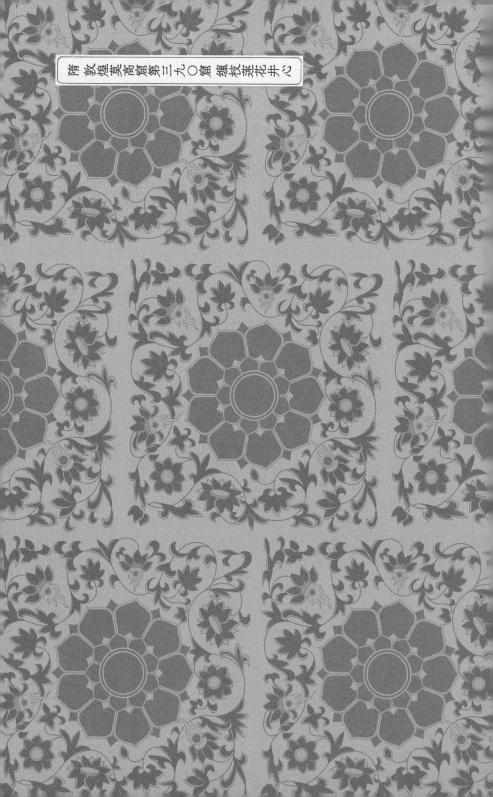

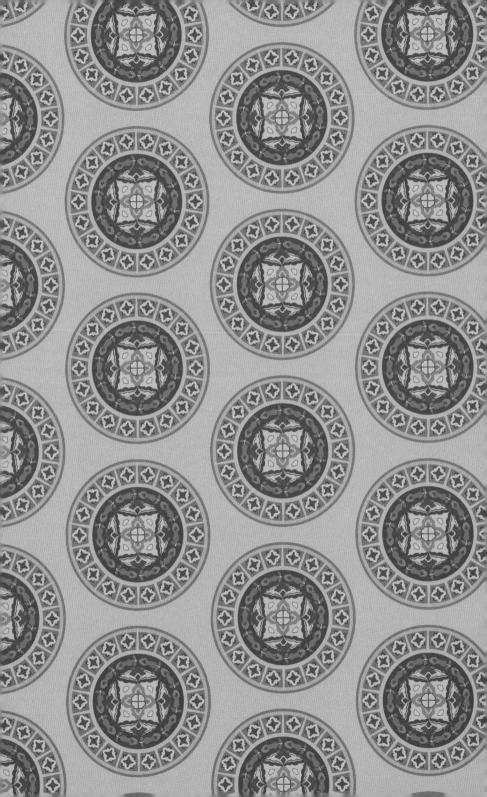

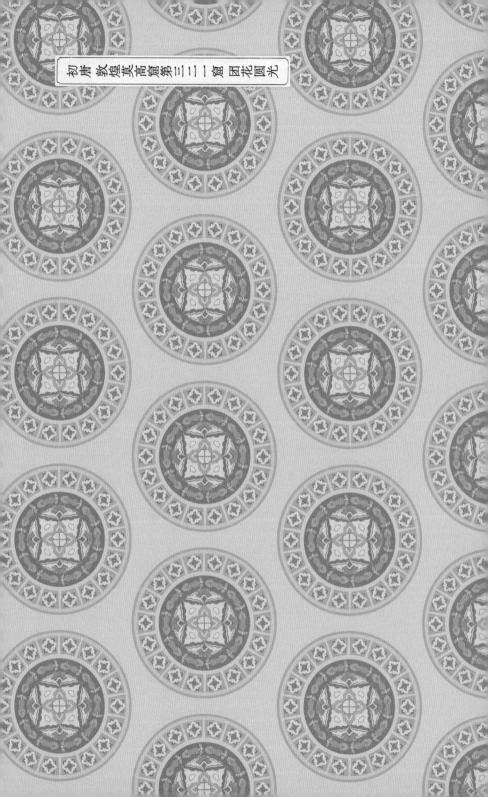

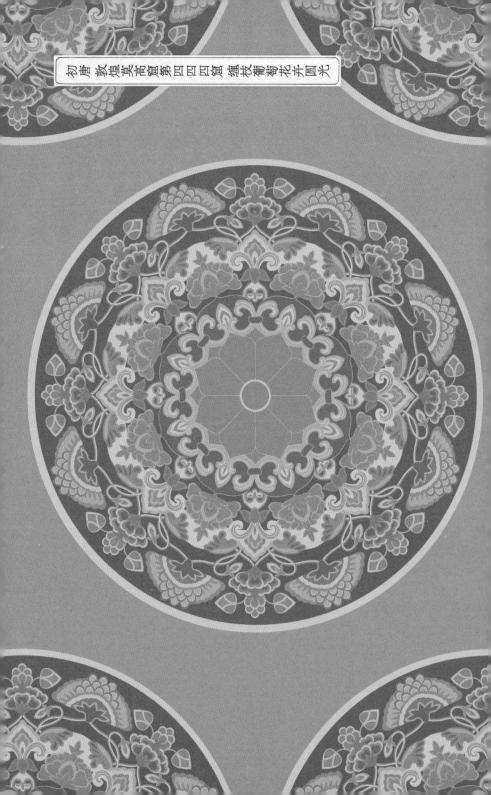

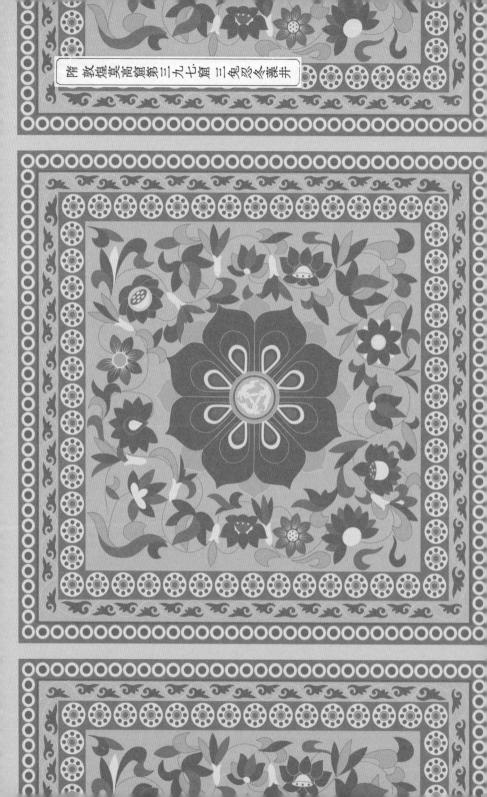

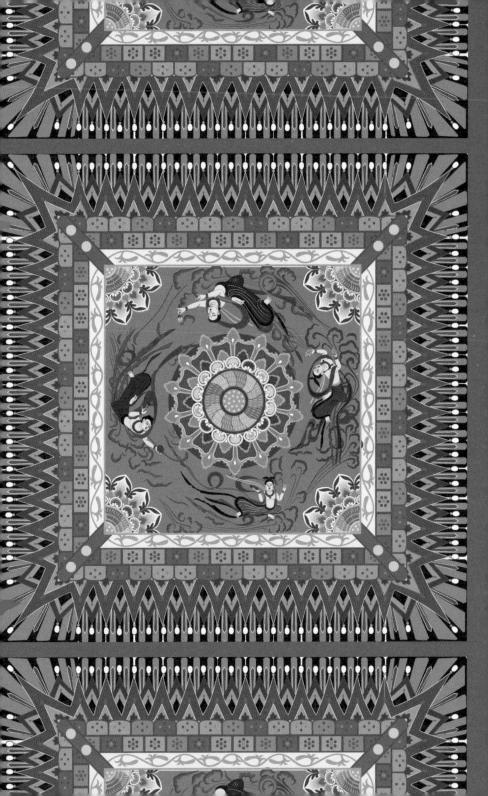

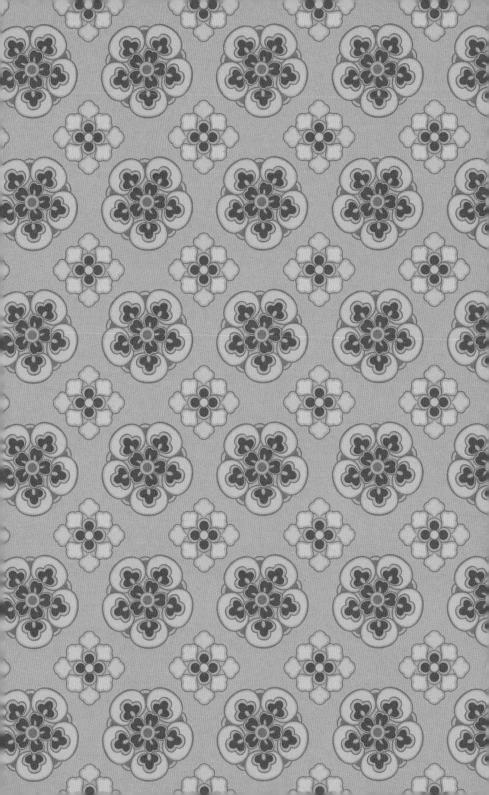

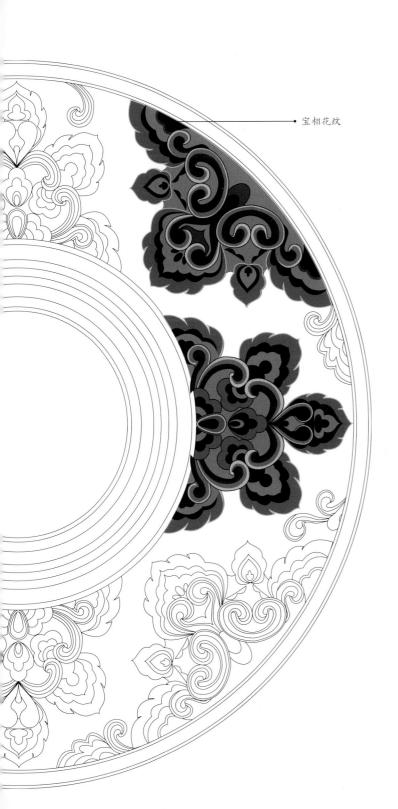

庄稳重、大气华丽。 《以两种母体纹为基础,相互交错,十字交叉布局。整体造型端纹以两种母体纹为基础,相互交错,十字交叉布局。整体造型端纹以两种母体纹为基础,相互交错,十字交叉布局。整体造型端纹以两种母体纹为基础,相互交错,十字交叉布局。整体造型端纹以两种母体纹为基础,相互交错,十字交叉布局。整体造型端纹以两种母体纹为基础,相互交错,十字交叉布局。整体造型端纹以两种母体纹为基础。 莫高窟四六窟于盛唐时期凿建,窟内装饰图案主要以土红、

•	玄	色	60-90-85-70	55-7-8
•	酱	色	70-75-72-50	63-46-45
	驼	色	42-52-63-0	165-130-98
	官	绿	74-53-67-15	77-100-85
	棕	黒	54-72-100-22	120-76-34
•	锈	红	55-90-95-40	99-36-26
	相思	思灰	68-61-67-15	95-92-81
•	漆	黑	90-87-71-61	20-23-34

葡萄纹在唐代十分流行,一方面是因为它"多子多福"的美好寓意,另一方面是因为葡萄在唐代种植技术的加持下成为一种常见的美味水果。由于气候、地理的原因,敦煌地区成为葡萄主要的种植区。故敦煌壁画中出现的葡萄纹数不胜数,几乎贯穿了整个唐代。

结构

敦煌石窟中的葡萄纹从造型的角度来分类,主要可分为两种:一种是写实型,葡萄造型丰硕、颗粒累累,具有较高的辨识度,用色上多使用土红色、褐色等较为沉稳的色彩,并用白线勾勒出粒粒果实;另一种是写意型,将葡萄表现为三弧叶或五弧叶,多重叠全,叶片上还绘有表现葡萄颗粒的层层小弧线,整体形状似"品"字,又似花形。

融合到了主色调中, 与花萼叶片类似,作为画面配 显得突兀,因为葡萄整体配色 然生在茶花茎干之上,但并不 叶之间又生出葡萄串。 地分布,之间穿插茎叶, 圈画四朵团状茶花纹,不规则 茶花纹圆光即是如此。圆光外 样组合的图案,此窟中的葡萄 中可见的是葡萄纹与其他 样的装饰图案不再出现, 盛唐时期, 起到了很好的衬托作用。 以葡萄纹作为主 造型上又 葡萄虽 而茎

盛唐:二二五窟

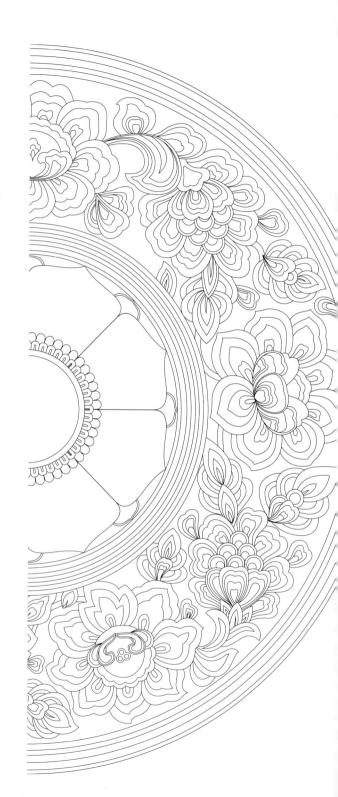

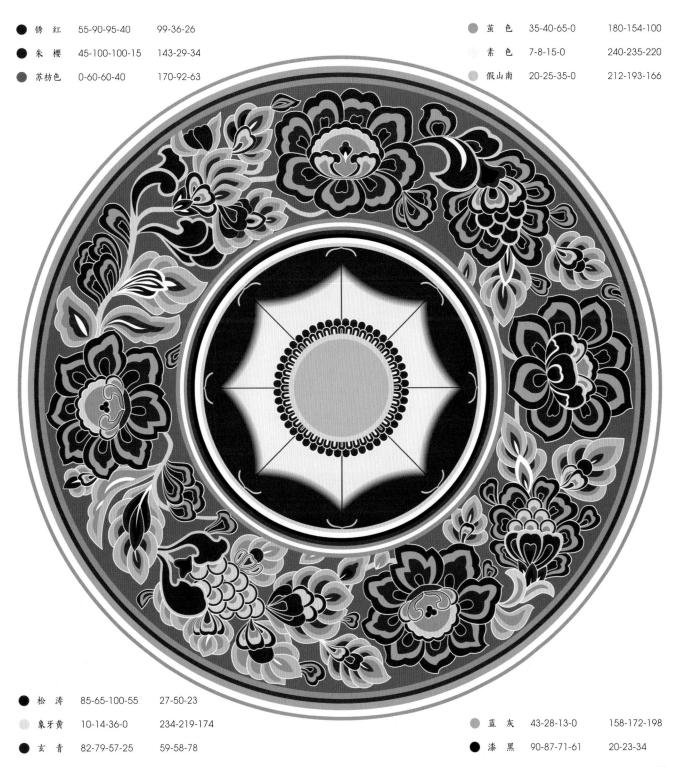

与内层纹样均以青绿色为主,中层纹样则使用可与之形成对比的赭红色,整体色彩和谐生动、冷暖相间。整个圆光为一个完整的圆形纹样, 此葡萄石榴花纹圆光结合了葡萄纹、莲花纹和石榴花纹三种单元纹,最外层的葡萄纹与中层的桃形莲瓣纹相连,桃形莲瓣纹又与内层的卷云纹相套。外层 里有着丰富的层次,繁而不杂,体现出唐代华美富丽的装饰艺术风格。

盛唐。四四四窟

葡萄石榴花纹圆光

	琼	琚	13-65-58-0	217-117-94	•	唇	脂	21-85-81-0	201-71-53
0	黄	鹂	5-20-65-0	244-209-105	•	竹	青	61-36-70-0	117-142-97
	苍	绿	70-25-62-2	81-152-115	•	靛	蓝	94-71-41-3	5-79-116
0	挼	蓝	50-20-0-0	134-179-224	•	玄	青	82-79-57-25	59-58-78

但有限的空间

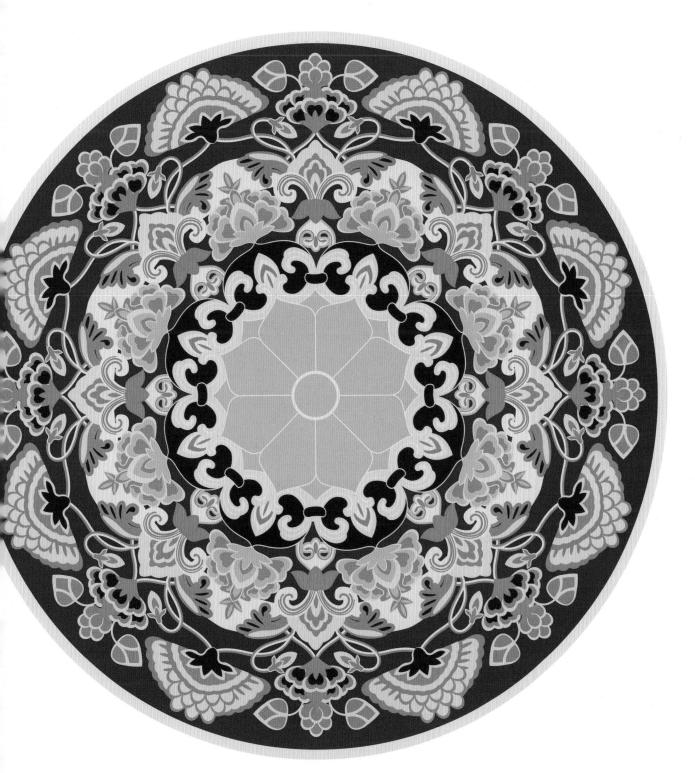

"飞天"即佛教中的天帝司乐之神,又称香神、乐神、香音神。它们飞行于天空,手持乐器,常伴随着佛陀、菩萨等在各类场景中蹁跹飘舞,是欢乐吉祥的象征。佛教传入中国后,"飞天"与中原道教羽人,以及魏晋时期宽袍长袖的形象相结合,逐渐形成了中原本土化的"飞天"形象。在敦煌各类佛祖本生故事、经变故事等壁画中,飞天纹大量存在,相关形象衣袂翩翩、飘舞于天际,具有极强的装饰和象征意义。

结构

随着时代变迁,敦煌壁画中的飞天纹在数量、造型上也在不断变化。早期飞天纹数量少、造型圆润,飘带较短;后期飞天纹数量增多,造型清瘦,飘带更长,且逐渐都变成了女性体征。

•	锈	红	55-90-95-40	99-36-26		苏枋色	0-60-60-40	170-92-63
•	驼	茸	38-73-97-2	171-92-38	•	棕 红	45-82-100-11	148-69-35
•	茧	色	35-40-65-0	180-154-100		象牙黄	10-14-36-0	234-219-174
	素	色	7-8-15-0	240-235-220	(1)	金 色	13-22-60-0	228-200-117
(1)	假山	4南	20-25-35-0	212-193-166		相思灰	68-61-67-15	95-92-81
	墨	灰	61-42-34-0	115-136-150	•	青 黒	95-90-55-65	5-14-41

18-38-79

状围绕圆心分布,极具形式感。 狀围绕圆心分布,极具形式感。 大国绕圆之分布,极具形式感。 大国绕圆之分布,极具形式感。 大国绕圆之分布,极具形式感。 大国绕圆之分布,极具形式感。

90-87-71-61

20-23-34

敦煌历代平棋藻井的特点

敦煌石窟藻井模仿了古代建筑中宫室内部屋顶上用方木叠套而成的方井结构和装饰手法,即汉《西京赋》中"交木如井,画以藻纹"所言的建筑天花板装饰结构,这种结构在汉代的宫殿建筑和墓葬中已普遍应用。敦煌石窟中位于窟顶中心部位的藻井图案是敦煌纹样中的精华部分,并且由于处于石窟顶部,受自然风化和人为破坏少,因此大多保存完好,色彩、纹样完整,是研究敦煌石窟壁画纹样必不可少的论题。

隋代时期

对敦煌石窟中的藻井装饰来说,隋代是一个承上启下的时期,该时期的藻井逐渐摆脱了早期藻井图案的旧形式,图案结构由"斗四套叠"的仿木建筑结构逐渐转变为"方井-边饰-垂幔"三层结构。该时期纹样丰富,造型秀美活泼,并且出现了具有波斯风格的联珠纹;纹样通常用纤细流畅的白线或深褐色线勾边,表现手法精细,细腻又不失灵动。

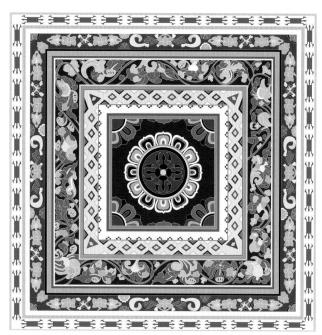

初唐莲花宝杵纹藻井・三三四窟

藻井位置示意图

北魏之后,敦煌石窟 的窟形逐渐变为覆斗 形顶窟,即石窟呈平 面方形,窟顶为覆斗 状。覆斗状窟顶中心 的方形部分就是藻井 位置,在此处绘制藻 井图案。

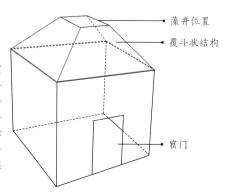

"斗四套叠"示意图

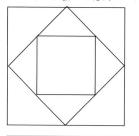

"方井-边饰-垂幔"示意图

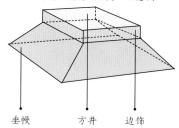

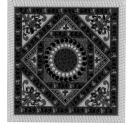

从结构上来讲,"斗四套叠"是运用绘画艺术模拟立体效果,让窟顶藻井产生纵深感,本质上它还是平面的;"方井一边饰一垂幔"的形式则将窟顶从结构上凿出实际的立体感,在不同的面上绘制不同的纹样,可以产生类似"华丽宝盖"的效果。

唐代时期

唐代时期的藻井图案和结构已经完全脱离"斗四套叠"的建筑装饰结构模式,变得更加华丽繁复。方形井心内的纹样主要有莲花纹、葡萄纹、宝相花纹、三兔纹、飞天纹等,井心外的四个斜面被由内向外层层扩散的多种带状边饰图案环绕,最外层用垂幔、垂帐、瓔珞、金铃等装饰,比隋代时期的藻井装饰手段丰富。唐代艺术家在组织藻井图案的结构时,注意了多种繁复图案的层次和节奏,使之变化有致,在石窟顶部形成向上纵深的视觉效果。

因唐代的敦煌壁画装饰艺术发展迅速,通常我们将唐代时期 再细分为初唐、盛唐、中唐和晚唐四个时期。不同的时期藻 井图案有所变化。

初唐时期的藻井图案,井心部分面积较大,井心外边饰层次较少,重点表现井心图案,图案简练平稳,色调清新典雅。盛唐时期,井心部分面积变小,井心外边饰层次增多,加强了对边饰层次的设计,越靠近井心的边饰越窄,形成一种纵深感,图案富丽华贵,色调浓重辉煌,充分展现了甄于成熟的唐代风格。中、晚唐时期的藻井图案,边饰以卷草纹、回纹、菱格纹为主,层次、节奏平缓,用色较少,色调朴素。

宋元时期

五代、宋、西夏、元时期的藻井图案,结构上继承了唐代的 风格,五代时期以花卉纹和祥禽瑞兽纹藻井图案为主;宋代 的藻井图案中,几何纹和团花纹组合所占比重较大;西夏藻 井图案中大量出现龙纹,还采用了绘、塑、贴金等手法,很 有特色。

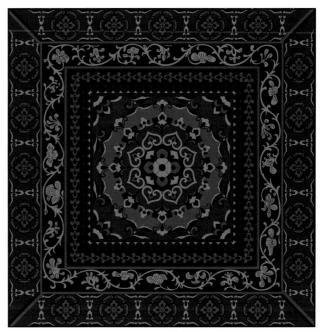

盛唐联珠宝相花纹藻井·三一九窟

平棋图案

敦煌石窟窟内顶部因为仿中国传统木构建筑,所以除了有处于正中心的藻井之外,还有处于斜侧面的人字形屋顶,上面绘制的图案即人字披图案;而其他石窟顶部平面,则多仿古代宫殿内的顶部装饰构造,模拟四条木板结成一个方井,方井间又重复连接成棋格状的装饰,称为平棋。可以说,藻井、人字披和平棋组成了敦煌石窟中"天花板"部分的装饰图案。

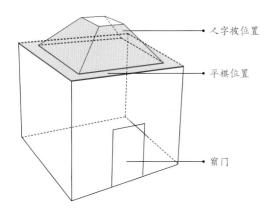

中唐雁衔瓔珞茶花平棋。三六一窟

无论是人字披图案还是平棋图案,都属于敦煌石窟顶部壁画的一部分,总的来说,在装饰图案上都属同一体系,所以它们的变化和发展也与藻井图案一致。例如平棋图案,它是具有重复性和规整性的,根据顶部平面的面积和形状,用类似藻井图案的图案重复拼接构成,虽然图案重复,但整体却又不失变化的特殊美感。

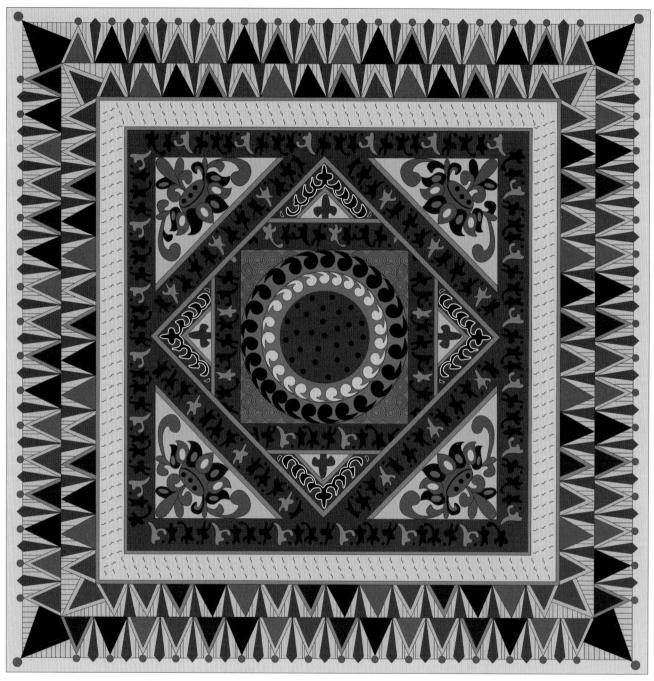

● 铸 红 55-90-95-40

55-90-95-40 99-36-26 54-72-100-22 120-76-34

55-7-8

● 玄 色 60-90-85-70

绀 蓝 95-95-30-0 42-47-114

● 朱 草

35-85-80-0

177-70-58

117-142-97

酱 色 70-75-72-50 63-46-45

竹 青 61-36-70-0

棕 红

45-82-100-11

148-69-35

● 黎

60-60-73-10

117-100-76

◎ 肉 色

5-30-40-0

240-193-153

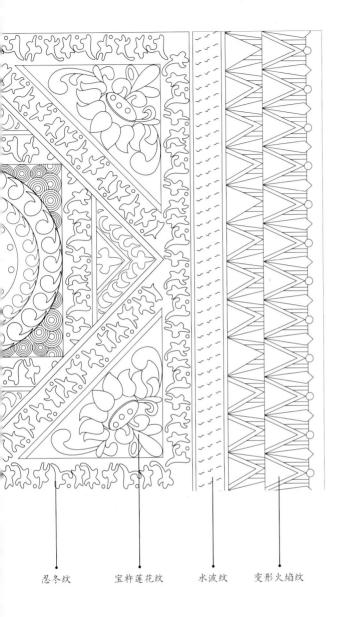

宝杵莲花纹

为莲花纹与宝杵纹 的结合变形纹饰。 莲花花瓣包裹莲蓬, 莲蓬下连接宝杵, 两 侧飘带翻飞。这是典 型的佛教文化纹饰, 赋予装饰纹样法器 含义。

介绍

忍冬纹的形式种类繁多,其中一类表现出类似虎爪 花朵状的叶片纹, 是由古埃及的茛苕纹变形而来, 并传播到天竺,再随着佛教一路来到中原敦煌地区。 在这个过程中与各地的本土纹样进行融合变形,忍 冬莲花纹便是其中的典型纹样。它象征着如意吉祥, 在公元6世纪左右大为流行,除了在敦煌石窟壁画 中大量存在外, 敦煌出土的瓷器、织物上也有其身影。

结构

一类忍冬莲花纹以忍冬蔓草纹为主茎和骨架, 用莲 花纹进行分枝点缀,形成一种复合的变形和延伸: 另一类忍冬莲花纹以忍冬纹为边饰, 进行区域分割, 将莲花纹融合进各个分区, 形成饱满的视觉效果。

> 火焰纹作为边饰, 忍冬宝杵莲花 一套 之上填绘 忍冬宝杵莲花纹藻井采用 产生 纹

> > 填

四

在敦煌莫高窟二八五窟的顶部中心位置藻井上, 人产生一种 的边框部分用虎爪忍冬纹 四个宝杵莲花纹。 『仰望圣辉』 一种光芒感。 的崇敬感。 斗四 最外层用一种变形的 边饰进行

所有图案集中

在平面上形成了一种立体感和纵深感,

同时也因套

可

增加了图案的动感。 接。井心位置画一朵平瓣双层大莲花, 与格式上与二八五窟的西魏藻井相同, 冬纹进行填充,金铃莲花纹布置在套叠交界处的三角空白区域。 冬金铃莲花纹藻井采用 敦煌莫高窟第二四九窟中的西魏藻井, · 二四九窟 外层叠套中,除了有金铃莲花纹外,还有宝杵纹

法剑纹等具有佛教法器象征意义的纹样,整体给人一种很强的神秘感

四周背景中遍布螺旋水涡纹, 但此藻井在装饰上显得更为直

形式

忍冬金铃莲花纹藻井

金铃莲花纹 -

金铃是佛教传入中国后, 随法 事法会的产生而形成的本土化 法器。与宝杵、玉钵、法轮、 净瓶并称为"佛门五持物"。 而与莲花纹的结合, 也让其具 有典型的佛教法器象征寓意。

火焰纹 -

这是一种火焰纹的抽象化变形, 主要 表现火焰的升腾感,通过不断简化, 形成了一种符号化的装饰图案。

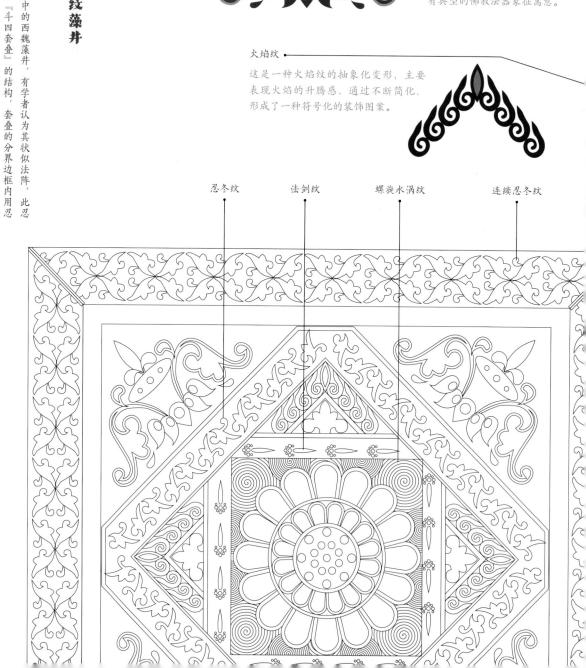

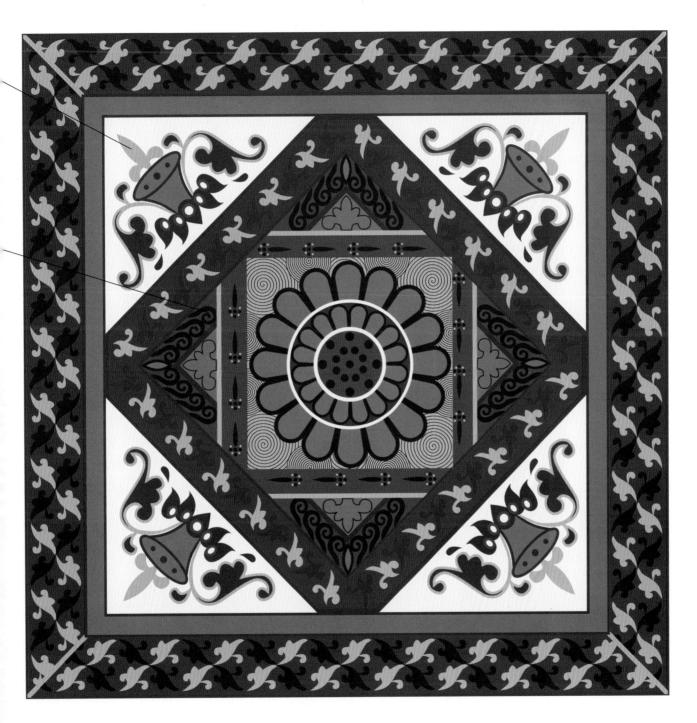

45-82-100-11 148-69-35

55-30-45-0 129-157-142

7-8-15-0

240-235-220

25-40-85-0 201-159-57

66-66-61-14

101-87-86

70-75-72-50 63-46-45

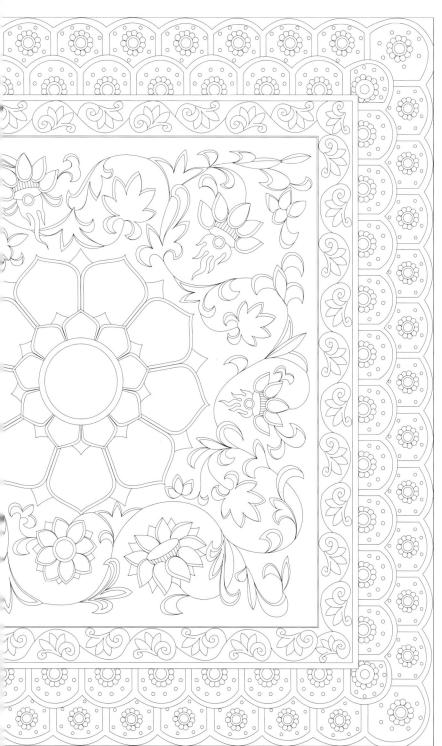

•		唇	脂	21-85-81-0	201-71-53
•	D	缁	色	69-78-73-43	72-49-48
•		棕	红	45-82-100-11	148-69-35
(D	芸	黄	20-30-60-0	212-181-114
•		棕	绿	57-54-100-7	127-112-42
		韶	粉	15-10-20-0	224-224-208
(葱	绿	65-20-50-0	95-162-140
•		墨	灰	61-42-34-0	115-136-150
0		沧	浪	45-0-25-0	148-209-202

90-87-71-61

宝珠莲花纹 -

莲花中心的莲蓬上缀以宝珠,宝珠被圣辉包裹,火苗升腾,取的是"莲中圣物、佛门至宝"的"摩尼宝珠"吉祥寓意。

20-23-34

0

隋·三九〇窟

衔以缀有宝珠的莲花纹。它们均匀分布在中心区域,形成缠枝忍冬莲花纹的形式,这是隋唐时期十分流行的『满瓶莲花、如意之蔓』的一种原始表达。 此忍冬宝珠莲花纹藻井已脱离了传统的『斗四套叠』结构,中心采用大平面图案装饰,然后层层往外扩散。内部以忍冬蔓草纹包裹着中心莲台,枝蔓上又

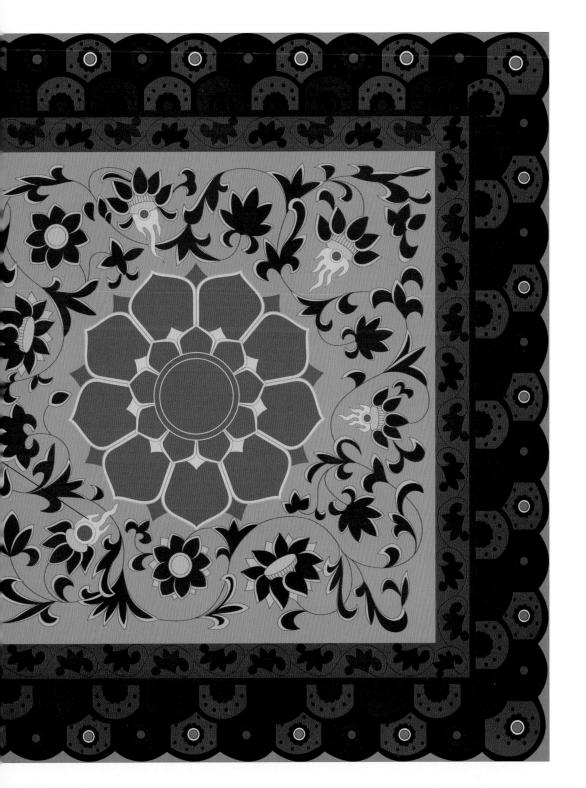

联珠纹兴起于隋代,造型简单、朴素,到了唐代,因与唐代整体繁复华丽的审美基调不符而逐渐淡出此阶段的敦煌壁画中。到了五代,因装饰图案再度简化,联珠纹又频繁出现在了壁画装饰图案中,但更多的是作为一种过渡的符号化图案起填充或衔接的作用,这样的形式相对而言就显得乏善可陈。

结构

与隋代联珠纹相比,五代以后的联珠纹在格式上并没有太大变化,联珠纹分为线性联珠纹和实体联珠纹,都是以珠状图案串联形成链式图案。部分联珠纹将轮廓线条分层绘制,有的在其中点缀花纹,增加华丽程度,从而让普通联珠纹看起来不呆板。

案看起来具有整体性。 案看起来具有整体性。

^{祝唐·一三窟}

•	棕	红	45-82-100-11	148-69-35
	驼	色	42-52-63-0	165-130-98
	牙	色	10-14-36-0	234-219-174
•	翠	涛	55-30-45-0	129-157-142
•	橄杉	总绿	67-62-100-4	107-99-48
•	酱	色	70-75-72-50	63-46-45
•	棕	黑	54-72-100-22	120-76-34

90-87-71-61

20-23-34

回 纹。 卷草纹. 联珠纹◆ 莲花纹 -茶花纹◆

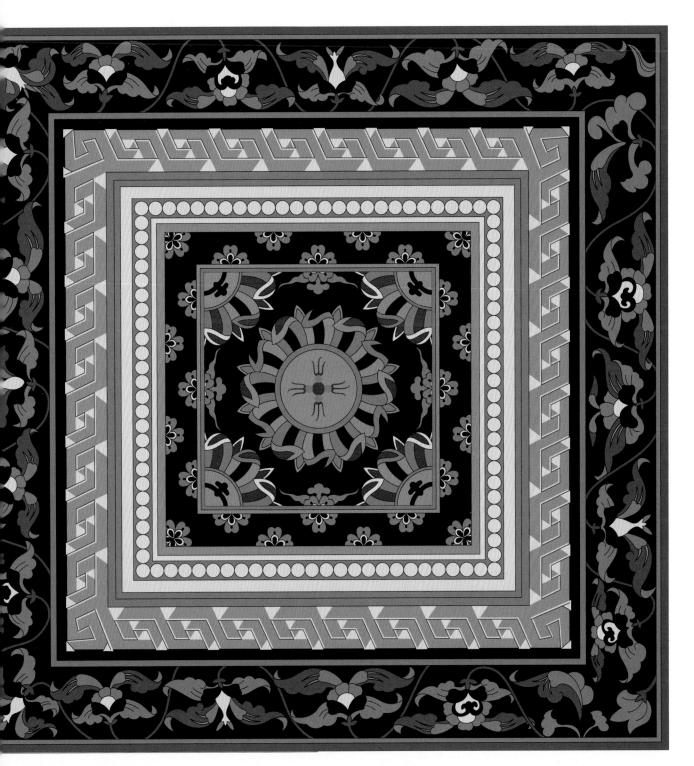

165-130-98

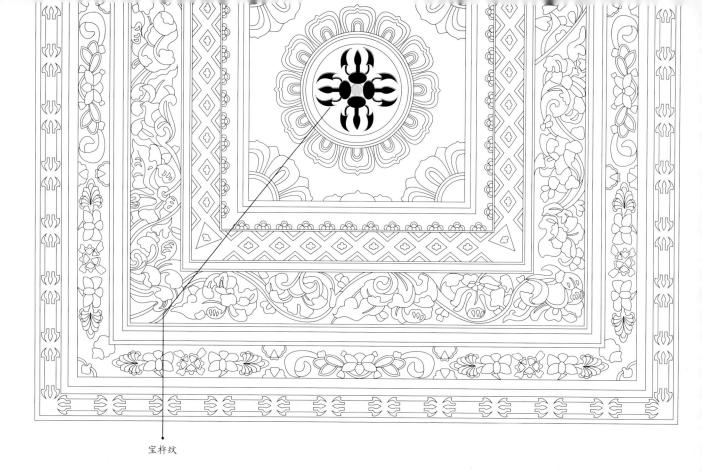

介绍

与佛教文化相关的壁画中势必会出现佛教法器图案, 宝杵纹就是 其中之一。宝杵作为佛教持物之一,象征着摧灭烦恼的菩提心。 故而唐代大量的佛教壁画中都有宝杵纹, 敦煌壁画也不例外。

结构

无论是双头金刚宝杵, 还是三股宝杵、五股宝杵, 抑或是十字 宝杵, 几乎都是作为辅助纹样穿插在整个藻井图案中的, 或成 为边饰, 或与其他主纹样搭配。例如莲花宝杵纹, 常见的应用 就是将十字宝杵纹放置于井心的平瓣大莲台的莲蓬中心, 代表 "莲心佛性"。再配合其他纹样形成协调的、具有象征意义的 整体图案。

70-75-72-50 63-46-45 60-90-85-70 55-7-8 13-65-58-0 217-117-94 0-60-80-20 207-113-46

42-52-63-0

繁而不乱 色调鲜艳明亮, 最外层画一圈三股宝杵 分别绘菱格纹、 的三股宝杵纹。 套叠的形式, 莲台中心放置十字交叉 给人以光明的视 中心为一莲台 卷草纹等, 用色大胆 从内向外, 纹

莲 花宝杵纹藻井 用 分层

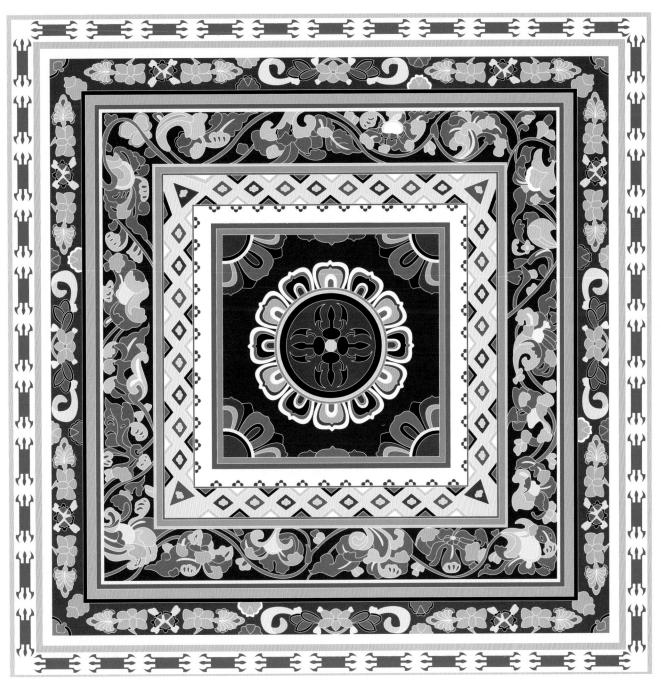

15-10-20-0 5-20-65-0 60-55-5-0

苑

244-209-105 120-116-176

224-224-208

7-8-15-0 72-58-72-16

240-235-220

84-94-76

40-100-100-5 163-31-36 5-55-90-0

234-140-33

61-42-34-0

115-136-150 20-23-34 90-87-71-61

唐代前期华贵艳丽的色彩相比,整体显得更为柔和, 花图案成为迎接人们入窟的绚烂背景。色调上,以白、青、赭为主,与 花图案象征着圣洁光明,寓意人的灵魂可以从莲花中获得升华,所以莲 此莲花纹平棋位于一九七窟窟门入口 的顶部, 是花草平棋的一 给人一种精致清冷 因莲

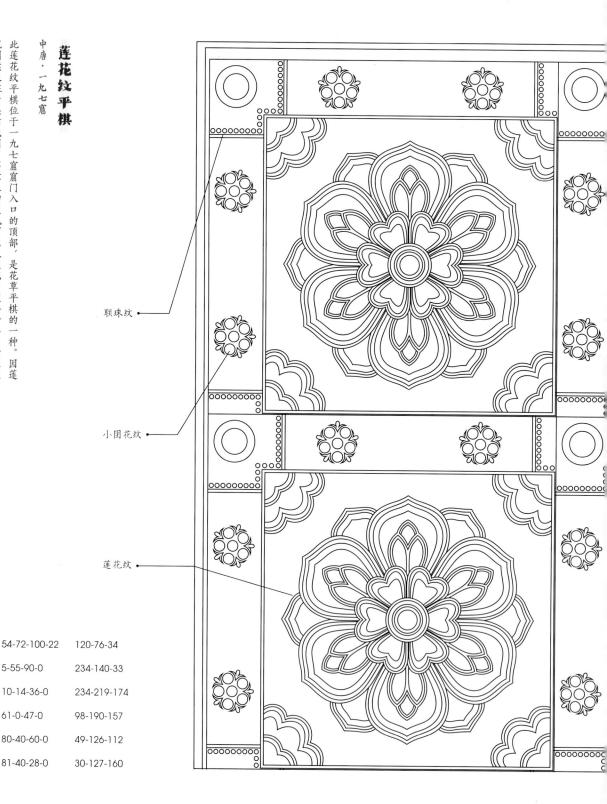

5-55-90-0

10-14-36-0

61-0-47-0

80-40-60-0

81-40-28-0

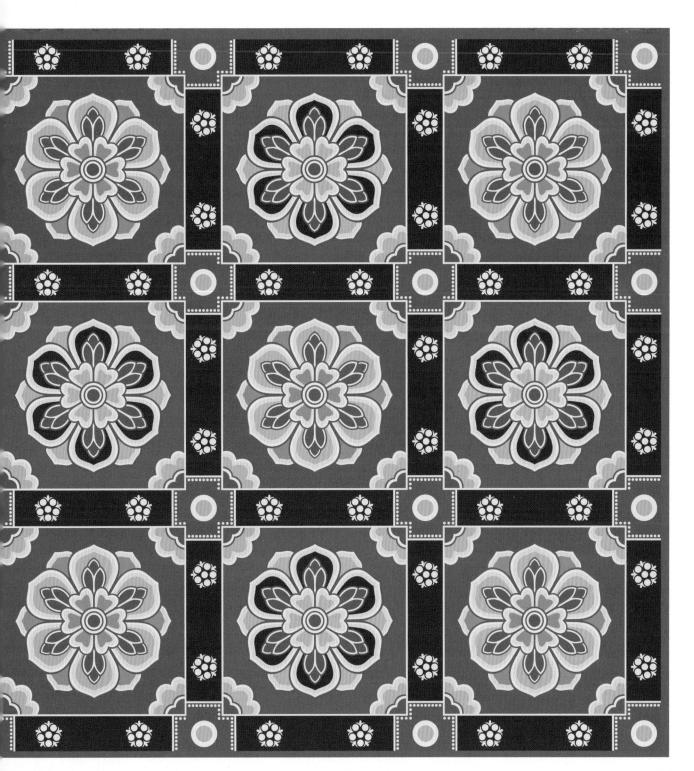

葡萄石榴纹的由来最早可追溯到秦汉时期,来源于葡萄和石榴形象,具有装饰作用,同时也有富饶、多子多福和吉祥如意的寓意。它是中国传统文化中独特而富有意义的纹样之一。

结构

葡萄石榴纹通常以葡萄藤为茎蔓,缠枝串联聚合,分枝上穿插绘制石榴纹。在具有特殊含义和象征意义的背景下,葡萄和石榴都以多籽多实的形象表现,并且通常以鲜艳的颜色呈现,给人生动活泼的感觉。

● 唇脂 21-85-81-0 201-71-53 ● 砖红 0-60-80-20 207-113-46 ◎ 肉色 5-30-40-0 240-193-153

家蓝 60-10-20-0 100-182-200

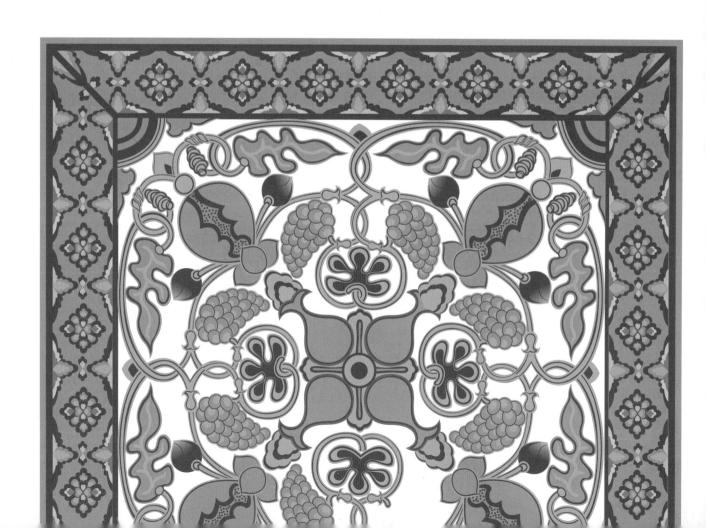

葡萄石榴纹藻

敦煌壁画中的葡萄石榴纹以其丰富的含义和精湛的艺术表现形式,展示了古人对葡萄和石榴的热爱和崇敬。此藻井图案中的石榴和葡萄以藤蔓为茎进行串联,二者可独立展现。葡萄纹采用基本的分层填色方式;石榴从中心裂开,露出其中籽实,两侧画花苞,其尖端用退晕技巧表现。

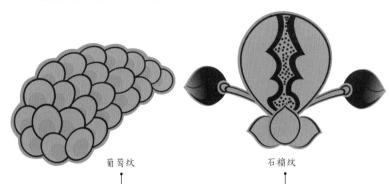

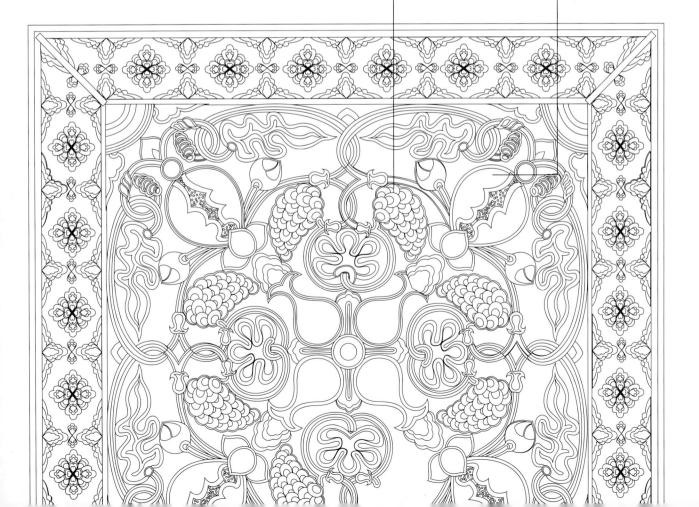

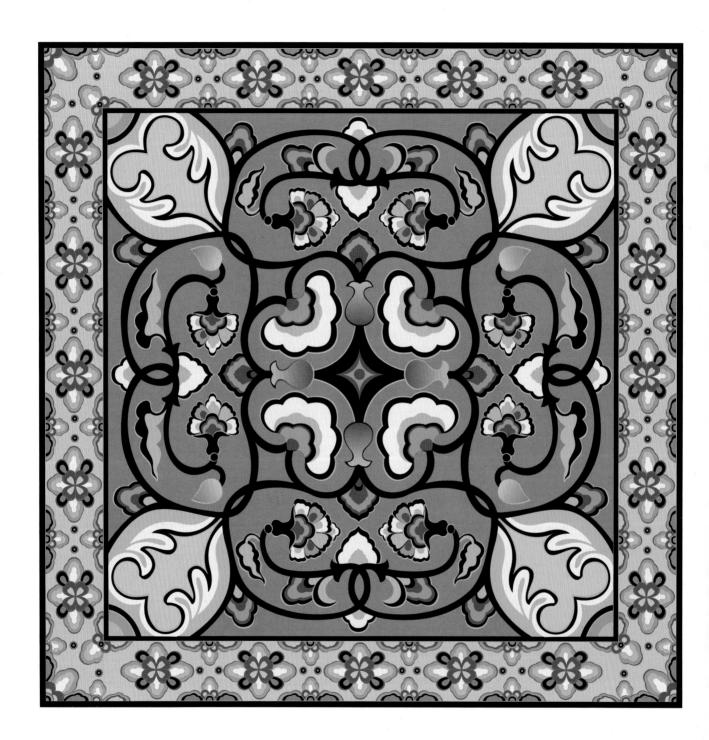

初唐·三二二窟

四个部分,形成镜像的四方连续布局。纹样之间相互串联,首尾相接,形成设计感十足的纹样。 上生花』,象征太平、富足。中心平面上的缠枝石榴花纹以中心点为基准,将整个平面分为 在此缠枝石榴纹藻井中, 石榴纹为开放的石榴花纹, 花下有萼,具有典型的瓶状特征, 即『瓶

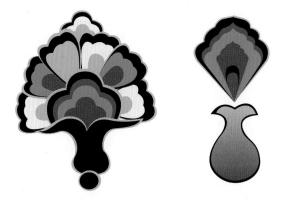

石榴花纹

此藻井中有两种不同的石榴花纹,都以瓶状花萼为底座,上方 是绽放的石榴花瓣,花瓣呈羽扇状带裂锯,放射状排列。

•	唇	脂	21-85-81-0	201-71-53
	砖	红	0-60-80-20	207-113-46
(1)	金	色	13-22-60-0	228-200-117
0	铅	白	7-6-3-0	240-240-244
	霁	蓝	60-10-20-0	100-182-200
	碧	青	77-7-24-0	0-170-193
•	天	蓝	98-43-14-2	0-113-173
•	锈	红	55-90-95-40	99-36-26

宝相花纹的由来可以追溯到佛教经典中关于佛陀身体各个部位的描写。佛陀的身体被视为完美无缺的"宝相",而宝相花纹就是根据佛陀身体的各个部位形成的。在佛教文化传入中国后,中原地区原有的花卉装饰手法与佛教文化相结合,形成了一种似花非花的"宝相花纹",并通过壁画的形式在敦煌莫高窟中得到了广泛的运用。

结构

宝相花纹通常采用几何化的表现形式,如圆形的整体外形、方形的花心、桃形的花瓣、菱形的花叶等,具有简洁明快的特点。宝相花纹采用鲜艳的色彩,如红、蓝、绿等,以突显其华丽和庄严。而宝相花纹的繁和联珠纹的简结合起来,产生了一种全新的视觉效果,在藻井图案中,不同层次的不同简繁程度,产生了一种韵律感。

极高的艺术造诣。 超高的艺术造诣。 极高的艺术造诣。 极高的艺术造诣。 极高的艺术造诣。 极高的艺术造诣。 极高的艺术造诣。 极高的艺术造诣。 极高的艺术造诣。 是现出版,然后以分层处理的规则的花纹呈放射状四散,然后以分层处理的规则的花纹呈放射状四散,然后以分层处理的规则的花纹呈放射状四散,然后以分层处理的规则的花纹呈放射状四,

盛唐·三一九窟 联珠卷草宝相花纹#

宝相花纹

此宝相花纹是多种花卉纹的集合。例如中心四瓣 花有丁香花纹影响,外层为八瓣桃形平瓣大莲花, 再外层镂空处理,接着是石榴花纹表现。

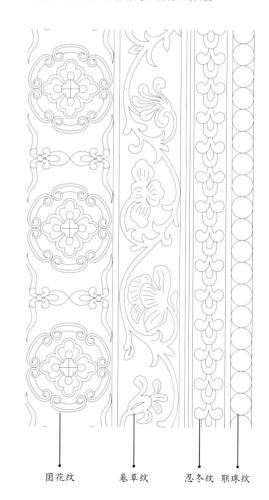

70-75-72-50 63-46-45

60-90-85-70 55-7-8

54-72-100-22 120-76-34

60-40-60-0 120-138-111

桔 绿 72-58-72-16 84-94-76

90-87-71-61 20-23-34

此联珠宝相花纹藻井符合典型的唐代藻井结构和特征,

以线性图案为主,疏密有致,华丽非常。 并且两侧用联珠纹将其与方井和垂幔区分开。 ,方井部分采用的是宝相花纹,花蕾纹点缀其四个角,整体方中有圆。边饰部分画卷草纹 垂幔部分画半团花纹丰富填充。 边饰—垂幔』 此藻井整体

『方井一

的形式组

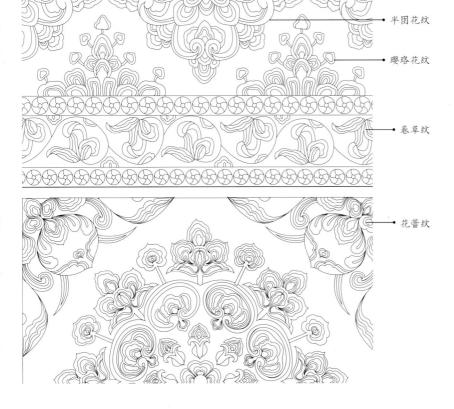

瓔珞纹 从此藻井中的宝相 花纹可以看出其结 合变形的由来,即 以团花纹为基础, 反复添加细节,例 如在四周加上花卉 状的璎珞纹, 增加 其华丽感。既保留 了花卉的枝叶感, 同时又体现出珠光 宝气的装饰感。

lacktriangle	玄	色	60-90-85-70	55-7-8
•	琼	琚	13-65-58-0	217-117-94
•	棕	黑	54-72-100-22	120-76-34
	棕	黄	40-62-100-1	169-111-34
	象牙	于黄	10-14-36-0	234-219-174
	驼	色	42-52-63-0	165-130-98
	桔	绿	72-58-72-16	84-94-76
•	雀	梅	60-40-60-0	120-138-111
	天	蓝	98-43-14-2	0-113-173
0	蓝	灰	43-28-13-0	158-172-198

盛唐·二一七窟

隔开。整体线条精细流畅,色彩协调,观之华美无匹。 程文,形成了一个对称美观的正方形团花图案。再用联珠纹边饰与卷草石榴纹垂幔花纹,形成了一个对称美观的正方形团花图案。再用联珠纹边饰与卷草石榴纹垂幔花纹,形成了一个对称美观的正方形团花图案。再用联珠纹边饰与卷草石榴纹垂幔铺于四披,外部,华丽非常。窟中顶部正中的藻井部分绘宝相团花纹,卷草纹、垂幔铺于四披,层情徒和功德主的『供养』物品,作为功德证明,所以此窟内的塑像、壁画等都极族信徒和功德主的。

卷草石榴纹 联珠纹

牡丹宝相花纹

通常情况下,宝相花纹会取牡 丹、莲花等大团花造型。观察 花瓣的包裹和翻转规律,可以 判断这个宝相花纹取自牡丹 花形。

	锈	红	55-90-95-40	99-36-26
	棕	黑	54-72-100-22	120-76-34
	棕	黄	40-62-100-1	169-111-34
•	茧	色	35-40-65-0	180-154-100
•	酱	色	70-75-72-50	63-46-45
	雀	梅	60-40-60-0	120-138-111
	翠	涛	55-30-45-0	129-157-142
	黯		80-64-58-15	63-84-91

唐代, 敦煌壁画装饰艺术达到巅峰, 在内容绘制的技巧 和图案造型的繁复程度上都到了无以复加的地步。其中 造型华丽精美的宝相花纹和绵延繁复的卷草纹是最常结 合使用的装饰图案, 如莫高窟第三一窟、三三四窟、 一二〇窟等都用到了卷草宝相花纹。二者结合呈现出独 特的美学效果, 卷草纹的流畅曲线和宝相花纹的庄重华 丽相互融合, 既能给人自然、生动之感, 又有神圣、庄 严的氛围感。

结构

在藻井中, 卷草宝相花纹基本集中在唐代时期石窟的藻 井图案里, 通常分层、居中绘制。由内往外的边饰采用 包括卷草纹在内的纹饰进行填充。虽然花纹不同, 但整 体呈现出饱满、华美的艺术效果。

61-42-34-0

115-136-150

7-8-15-0

240-235-220

初唐,三三四 卷草宝相花纹藻井

的感觉。 大区别 外侧边框上分别画卷草纹、 此卷草宝相花纹藻井从 了视觉冲击力 色调上鲜艳多彩, 但纹饰的 排列有规 形式上看, 使藻井图案整体更加生动活泼, 方格纹及半团花纹,给人繁华、 律 复杂而有序, 与唐代大部分藻井图案并无 内置宝相团花

庄 纹 重

114

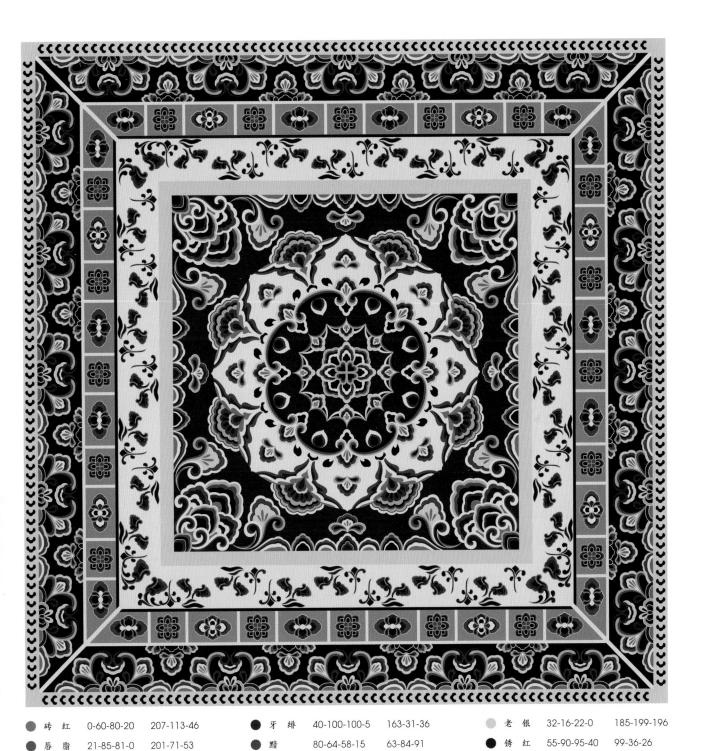

60-55-5-0

120-116-176

43-28-13-0

158-172-198

115

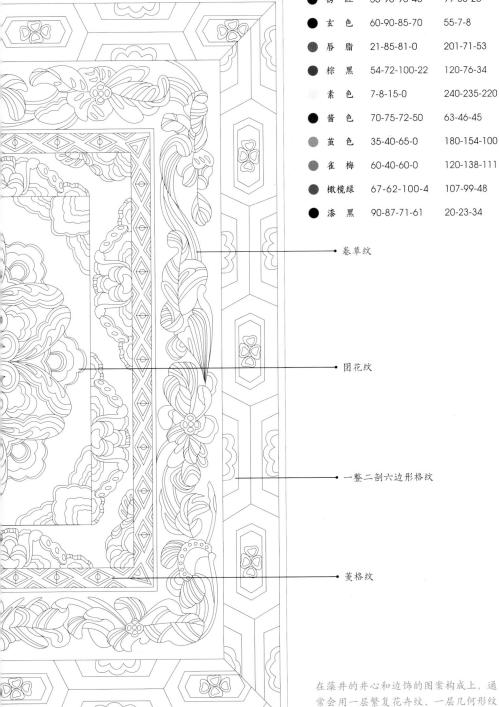

分。所以,三一窟可以说是盛唐时期整个敦煌地区,乃至整个国家的繁华缩影。此卷草宝相团花纹藻井位于窟中大雄主殿顶部中心, 垂幔部分分别画半团花纹、菱格纹、 面积巨大。与其他单窟室结构不同,三一窟的布局复杂, 卷草纹和一整二剖六边形格纹。 图案饱满生动, 包括大雄殿、 笔触自然、有分量感 采用分层布局的结构 天王殿、 后殿等多个

交替布局,制造出有节奏感的视觉效果。

随着敦煌石窟的发展, 原有的藻井平面结构变得更加复 杂. 实现了从平面到立体的结构变化。在图案变得更加 繁复的同时, 为了保证整体设计的简洁性并兼顾美感. 通常会将一些带有几何对称性的图案与复杂图案结合, 如菱格闭花纹。

结构

在结构上, 团花纹居中作为藻井的井心图案, 外围用菱 格纹填充边饰,这是菱格团花纹藻井的通用组合。菱形 形状可以通过重复排列, 创造出一种有序、规律和平衡 的视觉效果。团花一般也会进行几何变形,去繁变简, 自身具有节奏感和动态性的同时, 也保证了画面的统一 与协调。

层垂幔部分画一圈金铃纹, 边饰部分用菱格纹、葡萄团花 行几何化变形后, 有力,图案稳重端庄。 方格纹、三角纹填充, 整体呈现出对称美。外框 花瓣的形状相似且 心是团花 自然协调 变为四 纹 相互 一叶草 简 平

金铃纹 -

金铃被认为是佛陀 教诲的象征, 代表 着智慧和警觉性。 它通常由精细的线 条绘制而成, 可为 壁画增添层次和细 节,同时也具有一 定的象征意义。

团花纹 ←

格 团

花

纹

藻

井

葡萄团花纹。

三角纹 -

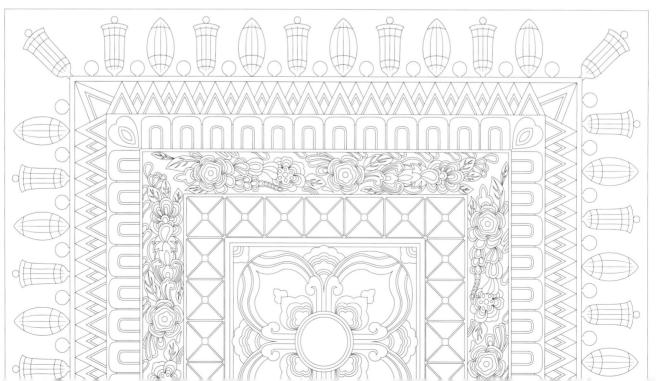

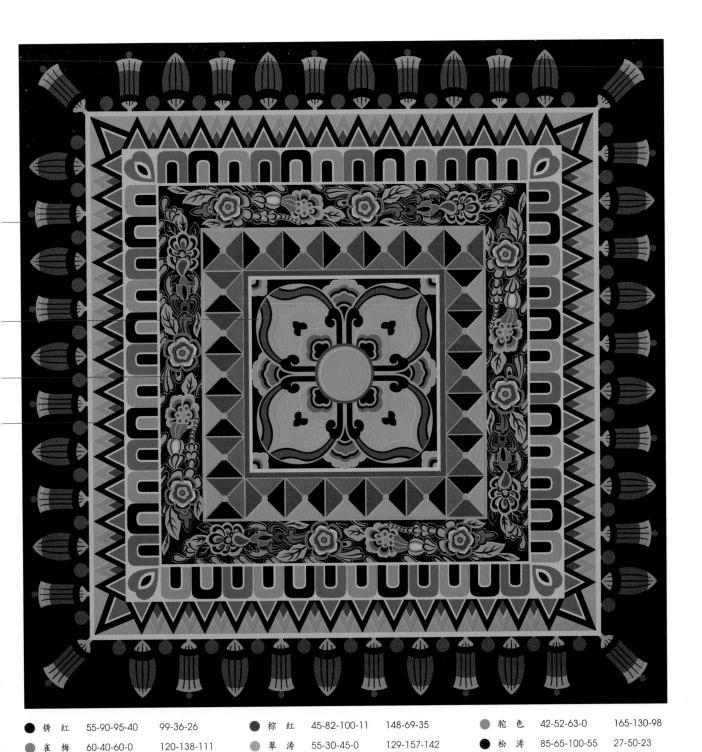

20-23-34

90-87-71-61

119

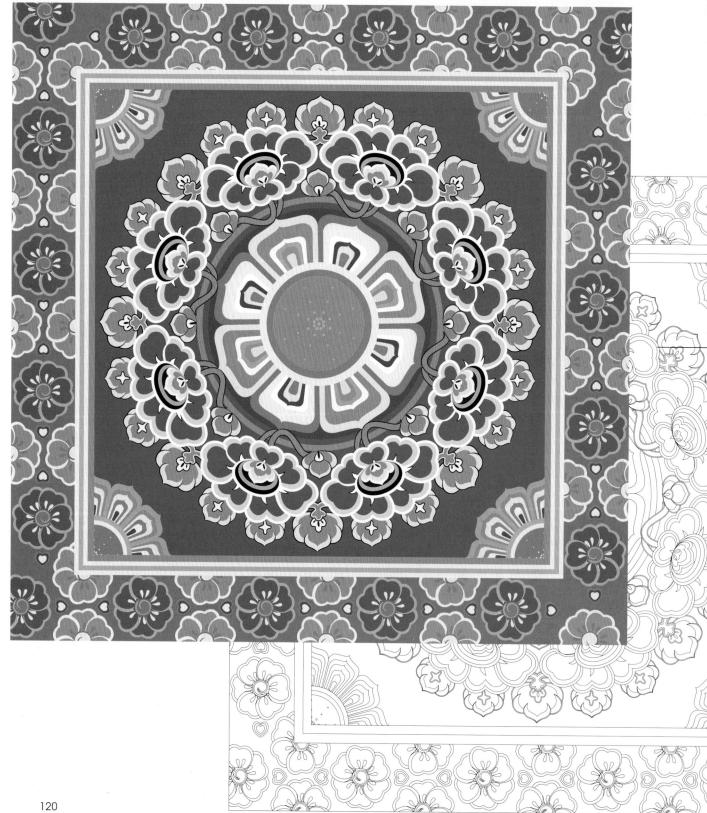

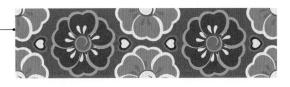

正视角度下的茶花纹

正视角度下的茶花纹通常采用一种规则的对称形状, 因 为花形状较小,并且造型规则,所以在藻井中,一般以 一整二剖的方式去填充边饰。

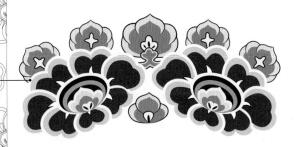

侧视角度下的茶花纹

次族文化融合下的一种独特体现

是佛教艺术在

单体茶花纹花形分正视和侧视两种, 前者通常为六瓣, 后者一般为七瓣或八瓣。瓣片顶端有裂,与中心莲花相 互呼应。

缠

独特的风格外,也融合了多种文化元素。 莫高窟一五九窟的凿建离不开中亚 色传达出一种创新的、 井中的井心部分,结合了中原独有的茶花纹, 看到来自中亚的雉堞纹和印度的莲花纹等。 教的西亚火焰叶纹。 和西域文化特征。此缠枝茶花纹藻井除了具有唐 枝茶花纹 一五九窟 故而此窟中的壁画呈现出典型的多民族文 包容的理念, 同时在配色上,明亮鲜艳的

从中我们能 在此窟藻 以及拜

西域等地商

介绍

茶花纹在唐代十分流行, 它从一种作为陪衬的小花 纹,逐渐发展成了中央主花饰。这与唐代茶文化的 兴盛有很大关系。同时, 茶花被视为高雅和纯洁的 象征,在佛教文化中代表着纯净的心灵和追求解脱 的精神。从盛唐到中唐, 茶花纹藻井图案被广泛应用。

结构

藻井图案井心的茶花纹整体通常呈团花形状, 由六 个或八个单体花朵用缠枝纹串联成一个大花环,花 环内绘一平瓣莲花纹, 在花朵四周或两侧画叶纹加 以衬托, 整体自然而写实。

	琼	琚	13-65-58-0	217-117-94
	砖	红	0-60-80-20	207-113-46
•	酱	色	70-75-72-50	63-46-45
	查工	草黄	5-55-90-0	234-140-33
	翠	涛	55-30-45-0	129-157-142
	天	蓝	98-43-14-2	0-113-173
	宝	蓝	79-66-0-0	70-89-167
•	漆	黒	90-87-71-61	20-23-34
	棕	红	45-82-100-11	148-69-35
•	肉	色	5-30-40-0	240-193-153
	金	色	13-22-60-0	228-200-117
0	黄	鹂	5-20-65-0	244-209-105
0	湖	绿	45-6-33-1	150-200-182
	青	冥	80-50-10-0	50-113-174
•	锈	红	55-90-95-40	99-36-26
	珍珠	朱灰	12-12-16-0	229-223-214

团花纹的原型并不局限于某一种花卉, 而是所有重瓣花卉的呈包裹状的团状形式。在敦煌石窟壁画中, 常见的有牡丹团花、莲花团花、茶花团花以及宝相团花等。莲花被视作佛门圣物, 因而莲花团花纹也有圣洁、佛性的象征意义。

结构

莲花团花纹,即将多朵莲花集中在一起,并形成一种圆形图案或其他对称的图案。团花纹样可以有不同的层次和密度,以产生丰富的视觉效果。在藻井形式上,通常会以联珠纹作为边饰,将井心与垂幔分割。

莲花纹

相比其他藻井, 此藻井显得比较别致。井心部分画了两种莲花纹, 都呈现出了两种莲花纹, 都呈现出比瓣翻转的重瓣姿态,并把题多纹。井心之外,以出忍多纹。井心之外,以

联

团花纹藻井

榆林窟 一四窟

99-36-26

80-146-150

240-240-244

70-30-40-0

7-6-3-0

铅 白

红

55-90-95-40

123

20-23-34

90-87-71-61

在佛教文化中,修行者往生到西方极乐世界的七宝池、八功德水中的莲花中化生出世。在艺术表现形式上,一些童子形象在莲花内或坐或立,被称为"化生童子"。在敦煌壁画中,化生童子大量存在于佛教佛传故事、本生故事等主题壁画里。

结构

在绘画时,画工们为了形象地表达化生童子从莲花中出生这一内容,会在含苞的莲花或刚开的莲花中画一些或坐或立的童子形象,它们通常身披飘带,手指着固定的方向(在藻井中,通常指向中心区域),并位于四角等边缘部分,具有指引、普渡的象征含义。

个时期藻井图案程式化作业的特征。构图和绘制十分整齐、规律,体现出了这纹、联珠纹、方壁纹、垂角纹以及垂幔部分。绕的是奏乐莲花化生童子,接下来是忍冬绕的是奏乐莲花的生童子,接下来是忍冬烧的是秦乐莲花的重瓣大莲花,其外围此藻井井心为盛开的重瓣大莲花,其外围

莲花化生童子纹 化生童子纹的运用 主要在隋代和唐代 前期,之后逐渐被 同化为飞天纹。

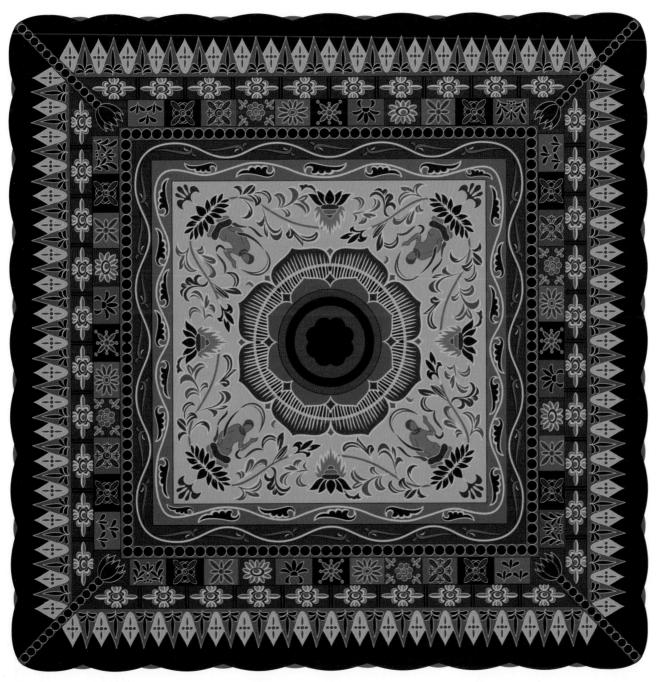

- 55-90-95-40
- 99-36-26

165-130-98

- 42-52-63-0
- 52-66-91 85-75-50-20
- 60-90-85-70 55-7-8
- 70-75-72-50 63-46-45
- 54-72-100-22 120-76-34
- 107-99-48 ● 橄榄绿 67-62-100-4
- 90-87-71-61 20-23-34

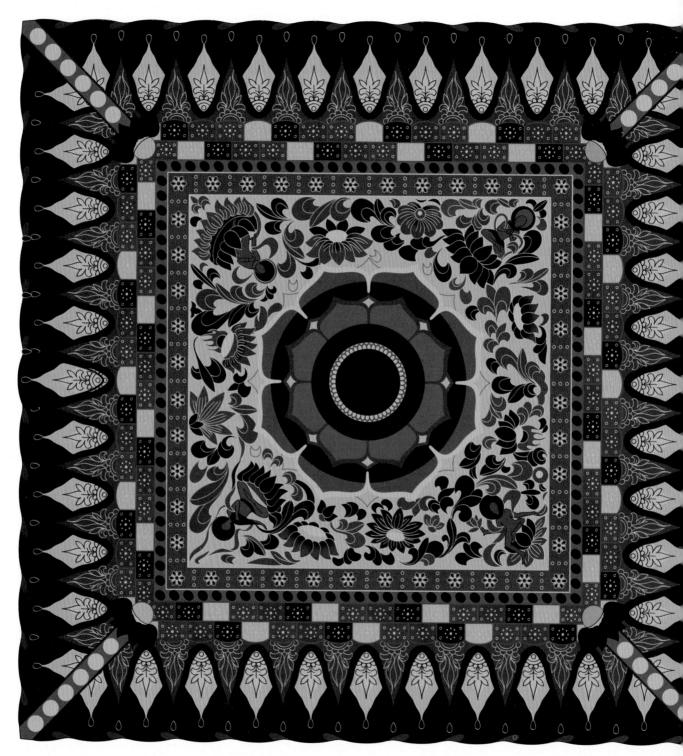

呈现出一种『百花不露地』的视觉效果。在边饰部分的处理上,的卷草莲花纹画得更加紧密,平瓣大莲花的花瓣更加圆润饱满, 容,以及绘制手法几乎一模一样,这也是这个时期同题材壁画程此窟与三一一窟的藻井图案同属一个时期,藻井图案的格式、内 有了比较明显的划分,内外相对独立,却也维持着一定的平衡。 用了几何形式的小团花纹、联珠纹、方壁纹等,整体图案的层次 式化作业的一个明证。不同之处在于藻井井心部分,此藻井图案

A X A X A X A X	
"(())\\&\\\())\\&\\\())\\\\\\\\\\\\\\\\\	
	CONTRACTOR OF THE PROPERTY OF
	00
. 0 .	
000000000000000000000000000000000000000	
\$ \$ \$ \$ \$ \$ \$ \$ \$ \$ \$ \$ \$ \$ \$ \$ \$ \$ \$	
	00000
	000000000000000000000000000000000000000
CANONIC ACTORDISK	
	000000000000000000000000000000000000000
THE TAY A PART !	202
WY XMMY KINGS	
1 (()	
MUNAL	
THE SAME OF THE SA	
THE WAY OF THE PARTY OF THE PAR	
Carlotte II have the	020 () 0 0 1 1 1
NA DV	
a silling	\$ 1 · · · · · · · · · · · · · · · · · ·

•	棕	红	45-82-100-11	148-69-35
	茧	色	35-40-65-0	180-154-100
	驼	色	42-52-63-0	165-130-98
	珍珠	k灰	12-12-16-0	229-223-214
	绿	波	45-20-45-0	155-180-150
•	黎		60-60-73-10	117-100-76
•	桔	绿	72-58-72-16	84-94-76
•	曾	青	85-75-50-20	52-66-91
•	玄	色	60-90-85-70	55-7-8
•	锈	红	55-90-95-40	99-36-26
•	漆	黑	90-87-71-61	20-23-34
0	铅	白	7-6-3-0	240-240-244

隋代, 敦煌飞天纹中的飞天形象逐渐去男性化, 并开始展现出 女性特征, 衣物上以宽袍长襟为主, 缀以飘飘仙带。这是飞天 纹的一种独有形象——奏乐天女, 其身旁跟随祥禽瑞兽, 画面 看起来盛大、隆重。

结构

藻井中的奏乐天女形象通常围绕中心主题纹样, 如井心的大圆 莲台旋转, 让人无论从石窟的哪个位置抬头, 都能看到正对自 己的飞天形象。飞天形象通常以偶数数量出现,均匀分布在 四个朝向, 代表四个方位。丝带随风飘动, 表现飞翔的姿态。 这类飞天纹主要集中在隋代和初唐时期, 所以井心之外的边饰 部分常为联珠纹,内画翼马等具有时代特色的纹样。

> 色为主, 藻井中央绘双层覆莲, 禽莲花 四〇一窟 天 纹

E

藻 井

为主,

这

是孔雀。

环内通常饰

			55.00.05.10		一幔部	有不	重要	围搭	八绘双
•	锈	红	55-90-95-40	99-36-26	分	同	纹	配	层
•	玄	色	60-90-85-70	55-7-8	以线刑	題材的	样题材	土红、	覆莲,
	漆	黒	90-87-71-61	20-23-34	型的十	纹样	来自	石青	周围
	牙	绯	40-100-100-5	163-31-36	十字结	如如	波斯	深	环绕
•	绛	红	20-95-95-0	201-42-34	构忍多团	翼马	隋	绿等	飞天
•	棕	红	45-82-100-11	148-69-35	冬团节	、 狩	代中	色	以以
	黎		60-60-73-10	117-100-76	花纹和	猎、团	期的莫	是典型	及祥禽
	砖	红	0-60-80-20	207-113-46	对	四花等	天高窟	至的隋	禹瑞兽
	萱草	古黄	5-55-90-0	234-140-33	叶忍冬纹	寸。 此	州壁画	門代用	百纹样
	鞠	衣	25-40-85-0	201-159-57	父纹装	藻井	中开	色风	形形
	象牙	黄	10-14-36-0	234-219-174	饰	的联	始流	格。	态生
	枯	绿	72-58-72-16	84-94-76	四角	珠纹	行	四周	动。
	青	翠	66-0-70-0	83-183-111	角各绘	中主	联珠	边饰	中心
•	青	冥	80-50-10-0	50-113-174	一莲世	要描处	构成的	以联	以石紀
•	曾	青	85-75-50-20	52-66-91	花化	绘的	的圆	珠纹	绿地

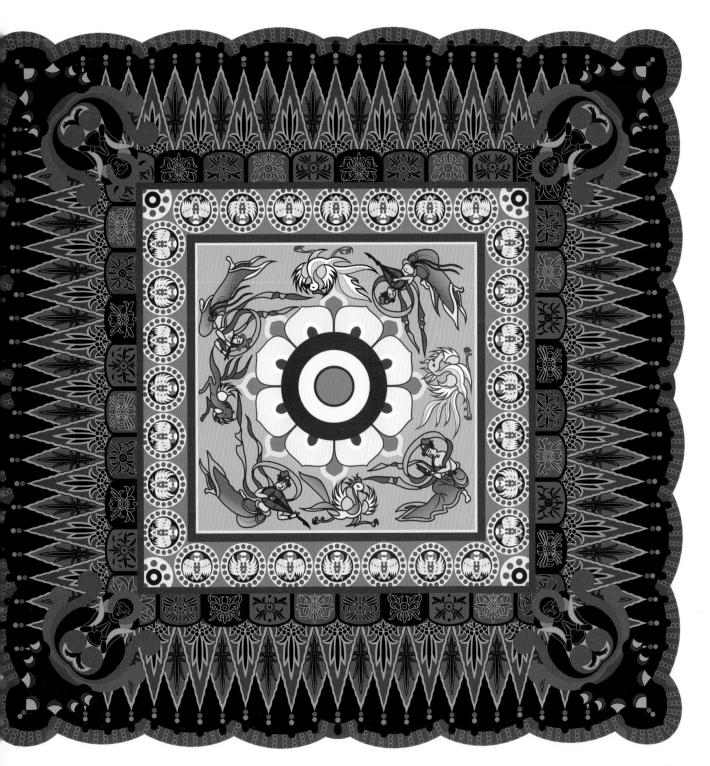

以, 中心绘由莲花组成的纹, 中心绘由莲花组成的纹, 中心绘由莲花组成的大团花, 花心呈五色法轮大团花, 花心呈五色法轮状。四周沿各层绘云纹忍状。四周沿各层绘云纹忍状。四周沿各层绘云纹忍尽, 夜空飘荡的姿态非常居代飞天纹已都变为女子唐代飞天纹已都变为女子唐代飞天纹已都变为女子。

莲花飞天纹藻

40-100-100-5 163-31-36 13-65-58-0 217-117-94 55-90-95-40 99-36-26 0-60-80-20 207-113-46 25-40-85-0 201-159-57 松柏绿 80-55-80-20 57-92-67 55-30-45-0 129-157-142 20-95-95-0 201-42-34 红 21-85-81-0 201-71-53 60-90-85-70 55-7-8 45-82-100-11 148-69-35 35-40-65-0 180-154-100 85-65-75-35 39-67-59

98-43-14-2

0-113-173

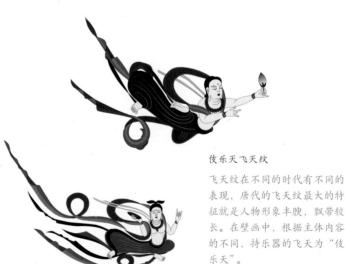

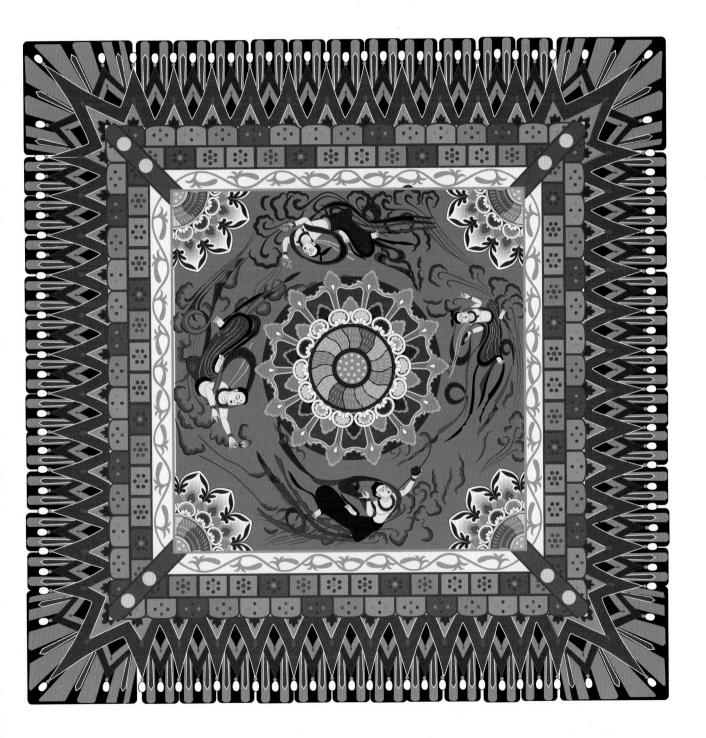

关于九佛, 有说法认为是指九品往生, 是九品曼荼罗的简 化形式, 也有说法认为九佛是九位佛菩萨的形象。

结构

敦煌洞窟壁画中的九佛图形象, 往往出现在窟顶藻井位置 中心。一般采用"外八佛、内一佛"的圆形构图方式。周 围八佛呈放射状分布。在九佛图四周,往往会用极尽繁复、 华丽的纹饰进行装饰、形成壮观、华美的石窟穹顶。

佛陀纹 •--

•	牙	绯	40-100-100-5	163-31-36
---	---	---	--------------	-----------

21-85-81-0 201-71-53

5-55-90-0 234-140-33

象牙黄 10-14-36-0 234-219-174

45-20-45-0 波 155-180-150

60-90-85-70 55-7-8

32-9-25-0 185-210-197

55-90-95-40 99-36-26 红

0-60-80-20 207-113-46

5-20-65-0 244-209-105

55-30-45-0 129-157-142

79-66-0-0 70-89-167

90-87-71-61 20-23-34

7-6-3-0 240-240-244

叠加了十五层之多, 心图案之外圈, 九 13 夏 井是以 位 佛 榆林窟 置。 回 纹 藻井

艺术中密度最高的综合图案,其面积之大、难度之高 由于其间包含的内容众多, 八佛围绕中 九佛为主题, 包括回纹在内, 此藻井是藻井艺术的集大成者。 心均匀分布在外圈。 将最主要的 此藻井也成为敦煌藻井 由内至外的 佛形象放置 的边饰共 圆形井

都可称为敦煌壁画之最

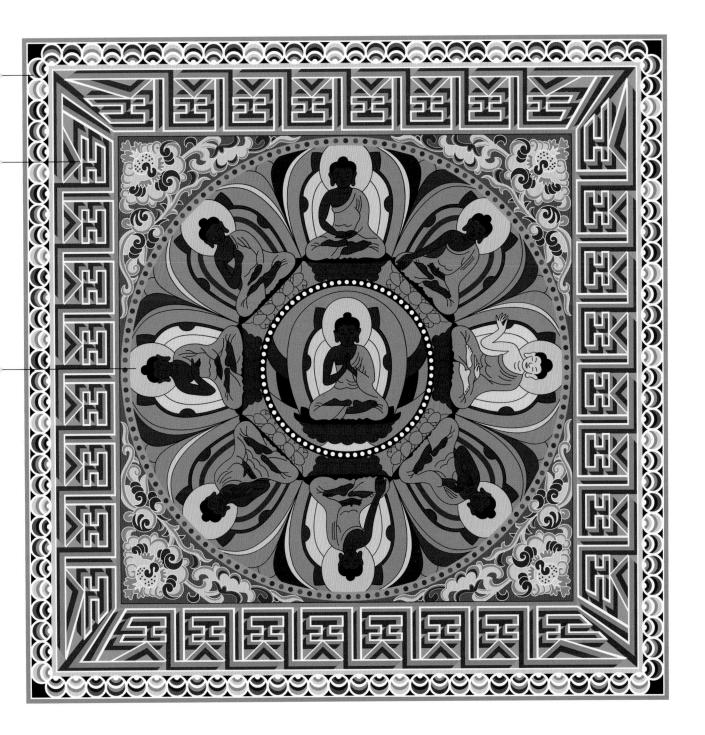

三只兔子, 耳朵连在一起, 同向奔跑, 彼此通过耳朵触碰到对方, 但身体其他部位又没有接触, 这样的纹样叫作"三兔共耳"。三兔共耳图案与佛教的三世思想有着密切的关系, 除了敦煌石窟壁画, 其他地区还未见到"三兔共耳"这种共生图案, 所以可以说三兔纹的起源地就是敦煌。

结构

三兔纹藻井一般采用三层式结构,整体框架一般为中心式构图,即以藻井的中心位置,也就是井心为图案中心,四周按规律分布其他相同的图案。图案以十字或米字结构排列,体现对称性和均衡性,整体图案主次有序中又有图案和纹样的变化,产生了和谐统一的效果。

种 是空之状,圆形花心中放置了三 是空之状,圆形花心中放置了三 只旋转飞奔的兔子。三只兔子共 画了三只耳朵,相互搭配,却能 给人一兔双耳之感,简洁概括, 给人一兔双耳之感,简洁概括, 给型生动,色彩华美。四周以累 层叠加的花卉纹相互钩连,形成 整体镂空的视觉效果,产生了一

•	酱	色	70-75-72-50	63-46-45
•	锈	红	55-90-95-40	99-36-26
	黎		60-60-73-10	117-100-76
	茧	色	35-40-65-0	180-154-100
	橄榄	绿	67-62-100-4	107-99-48
	棕	黑	54-72-100-22	120-76-34
•	漆	黑	90-87-71-61	20-23-34
	象牙	黄	10-14-36-0	234-219-174

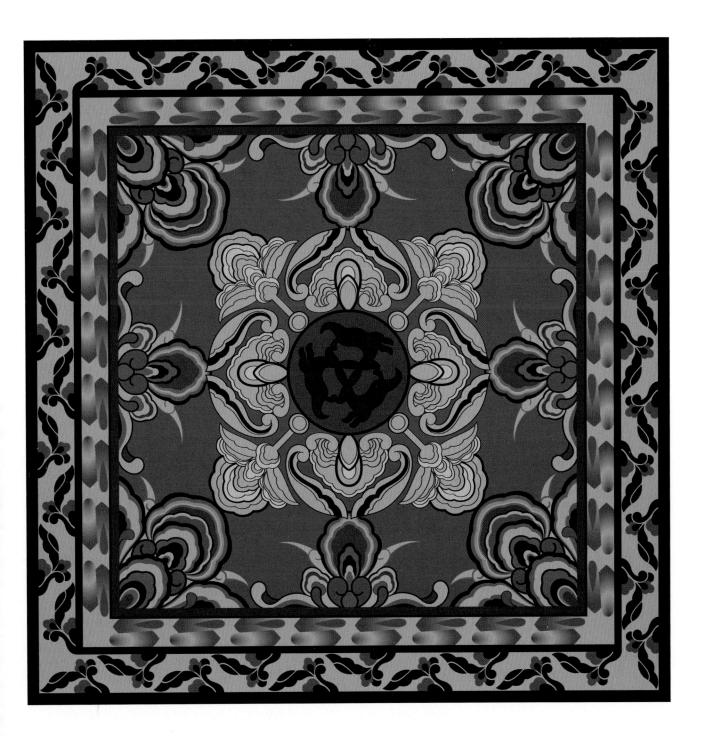

丽鲜艳, 由内到 联珠纹和忍多纹。造型相对简单, 它们相互钩连缠枝, 蓬中空, 画三兔纹。 此藻井井心部分画 三 三九七窟 兔忍冬莲纹藻井 外,都是隋代非常典型的纹样边饰、 此藻井整体给人一种有活力的自 分枝生长忍冬莲花纹 四周空底画忍冬茎蔓 大圆莲台纹,

色彩亮

中心莲

事中, 兔子的形象也经常出现, 例如佛祖 的本生之一就是兔子。"三兔共耳"流行 于隋唐,唐代之后就几乎见不到了。

除了"三兔喻三生"之外,在佛教本生故 联珠纹• NY C 红 45-82-100-11 148-69-35 (000) 绿 波 45-20-45-0 155-180-150 -00 -00 铅 7-6-3-0 240-240-244 白 绿 74-53-67-15 77-100-85 色 32-9-25-0 185-210-197 蓝 55-30-5-0 124-159-205

600

联珠纹•

莲花纹•

忍冬纹.

三兔纹

000

000

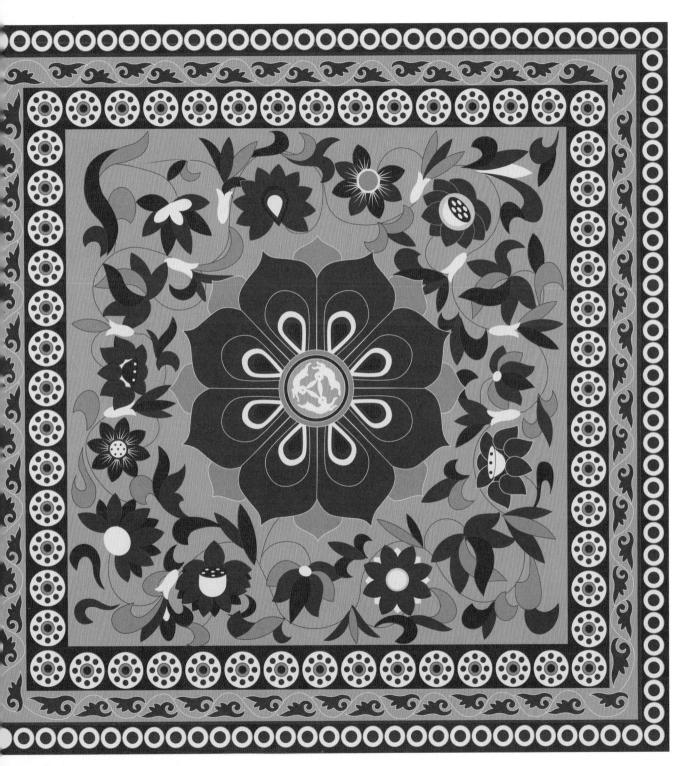

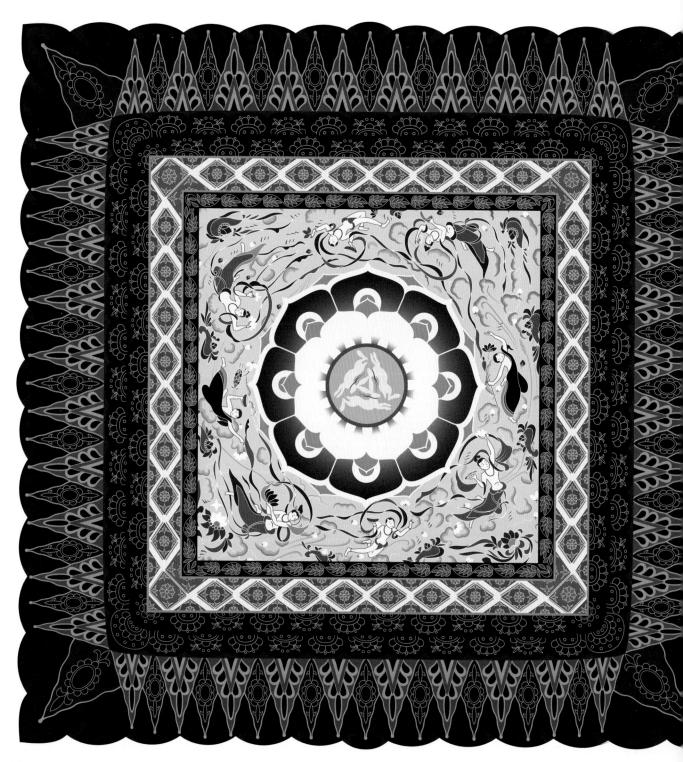

7)
7)
7
7

锈	红	55-90-95-40	99-36-26
雀	梅	60-40-60-0	120-138-111
青	翠	66-0-70-0	83-183-111
棕	红	45-82-100-11	148-69-35
砖	红	0-60-80-20	207-113-46
棕	黑	54-72-100-22	120-76-34
紫泽	寧汗	30-40-0-0	187-161-203
紫	苑	60-55-5-0	120-116-176

双龙纹在汉代已经成型, 到隋代, 在藻井井 心绘制双腾龙成为创举。早期龙纹基本比较简单, 有长条形的身体、四爪和鹰隼般的嘴, 整体纤细、有流动感。在还未限制为皇家专用之前, 龙纹代表吉祥如意的运势, 在敦煌部分家族窟内比较常见。

结构

双龙纹的结构重点在于双龙的位置,通常呈二龙戏珠状。双龙一上一下,谓之升龙、降龙;双龙一左一右,谓之雌龙、雄龙。

香·三九二窟 侧画作二龙戏珠状,二龙侧画作二龙戏珠状,二龙侧画作二龙戏珠状,二龙 然后逐层往外,依旧罗列然后逐层往外,依旧罗列

双

龙莲花

纹

藻

20-23-34

90-87-71-61

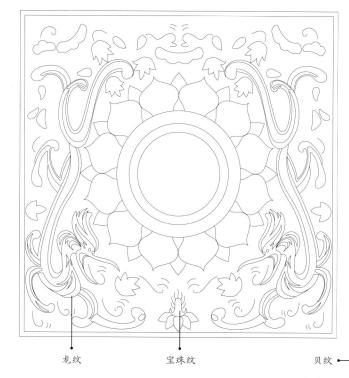

火焰纹 🕶

隋代二龙戏珠纹

普遍认为二龙戏珠的出现与古代天文学有关,其中宝珠由月亮或其他星辰变形而来,代表人类与上天抗争的不屈精神。

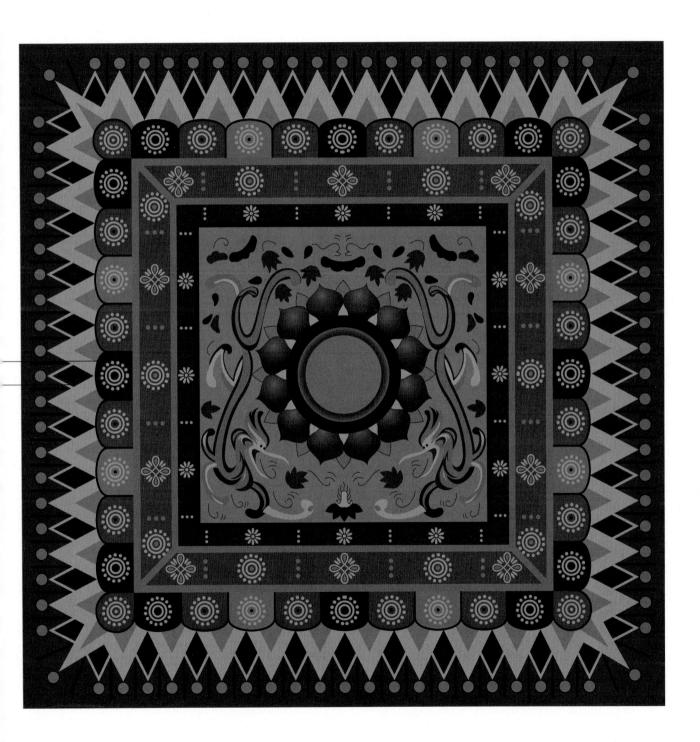

双龙

团莲纹藻井

象牙黄 12-15-36-0 230-215-172

● 砖 红 0-60-80-20 207-113-46

■ 萱草黄 5-55-90-0 234-140-33

象牙黄 10-14-36-0 234-219-174

》 葱 青 65-20-50-0 95-162-140

缥 色 32-9-25-0 185-210-197

● 天 蓝 98-43-14-2 0-113-173

● 宝 蓝 79-66-0-0 70-89-167

● 凝夜紫 85-100-45-15 66-34-86

● 朱 湛 52-97-100-33 112-27-26

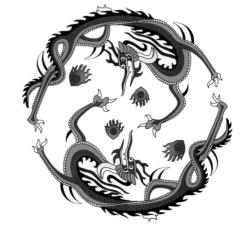

五代二龙戏珠纹

整

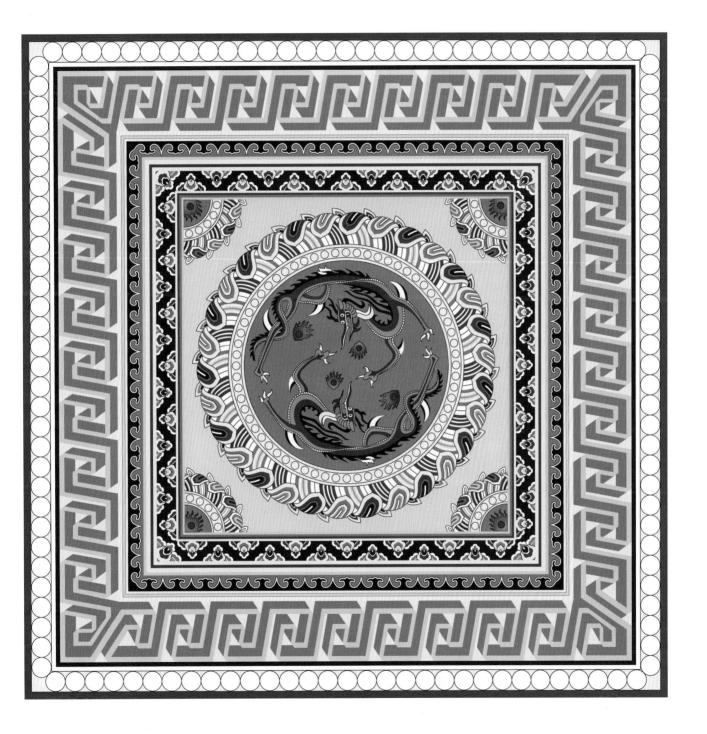

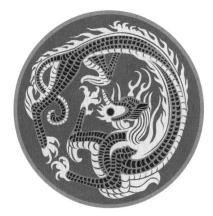

团龙纹

团龙纹起源于唐代,表现形式多样,有"坐龙团""升龙团""降龙团"等。团龙是权势、高贵、尊荣的象征,又有攘除灾难、带来古祥的寓意。而敦煌石窟中的团龙纹藻井主要出现在五代时期,由于当时的纷争与战乱,强藩各自为政,佛教石窟中的团龙藻井反映了各自的思想。

结构

藻井中龙纹图案或一龙或二龙或五龙,根据部位的不同,龙的形态或蟠卷成圆形,或作蜿蜒云游状。

欧 碧 30-5-50-0 192-214-149
 竹青色 61-36-70-0 117-142-97
 松石绿 55-10-35-0 121-185-174
 湖 蓝 79-43-14-0 45-124-176

五代·六一窟

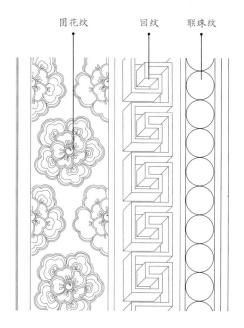

•	银	朱	10-85-70-0	218-71-65
•	豆沙	少色	55-80-70-20	120-65-64
	琼	琚	13-65-58-0	217-117-94
	驼	色	42-52-63-0	165-130-98
	紫花	屯布	30-35-45-0	190-167-139
	黄	栌	15-47-77-0	219-152-70
	泥	金	21-36-59-0	209-170-112
	鱼月	土白	16-9-0-0	220-227-243
•	胭	脂	44-96-84-10	150-40-50
	素	色	7-8-15-0	240-235-220

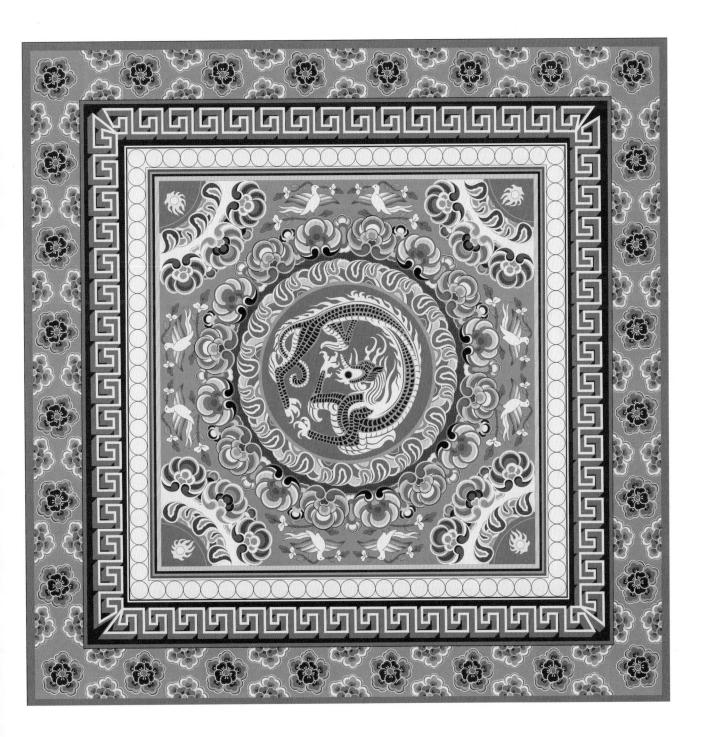

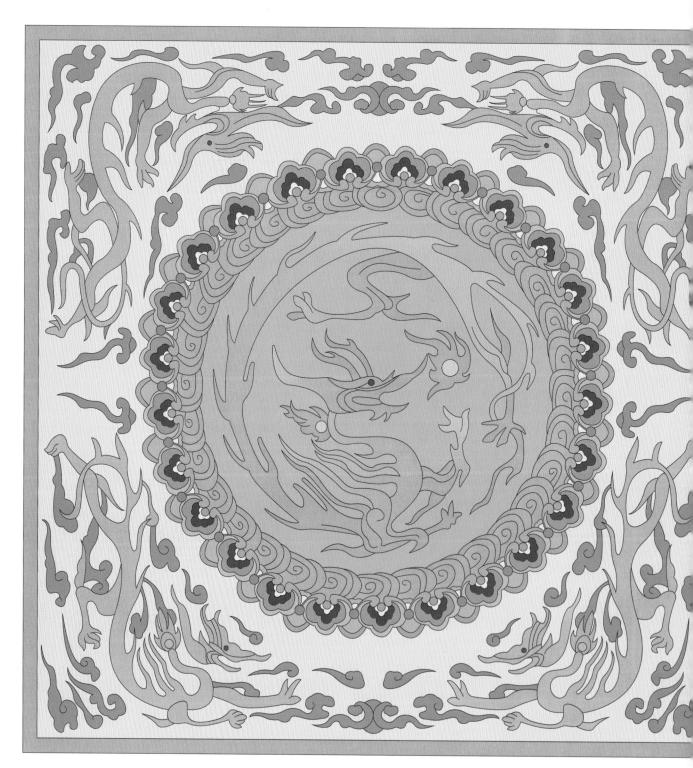

有一个特点,方井四周只有一层联珠纹边饰,以外是遍布藻井四披的棋格团花,没有多层次的边饰。 说明西夏皇室贵族想显示他们与中原汉族天子王妃同样高贵。方井中央石绿底色上绘制一条浮塑描金的戏珠 不同于唐宋时期的华盖式藻井,是别具风格的藻井。 气势凶猛。四条蟠龙周围云纹飞旋。整个藻井充满了动感,是西夏五龙莲花风格的藻井图案之一。此藻井还 黄的团云纹和五色宝珠花纹组成一朵大莲花。方井四角浮塑四条描金蟠龙。四条蟠龙环绕大莲花腾云吐雾、 蟠龙。蟠龙身躯细长,长尾和前爪相接,组成圆环形,龙头在圆环中心,欲衔一颗火焰宝珠。蟠龙周围用枯 西夏是莫高窟绘制龙凤藻并最多的一个朝代,一方面说明西夏党项族吸收了中原汉族的文化艺术,另一方面 此藻井

•	琼	琚	13-65-58-0	217-117-94
•	棕	红	45-82-100-11	148-69-35
	象牙	于黄	10-14-36-0	234-219-174
(金	色	13-22-60-0	228-200-117
	鞠	衣	25-40-85-0	201-159-57
0	藤	黄	5-35-80-0	240-180-62
	碧	蓝	52-8-28-0	129-192-189
•	天	蓝	98-43-14-2	0-113-173

团 風 回 纹藻井

西夏。三六

,藻井中的团凤以浮塑的形式塑造, 凤展翅盘旋飞翔, 长长的尾羽环绕成团形 此窟窟顶团凤图案的独到之处是在绘制完 四角浮塑云彩, 这是一 顶

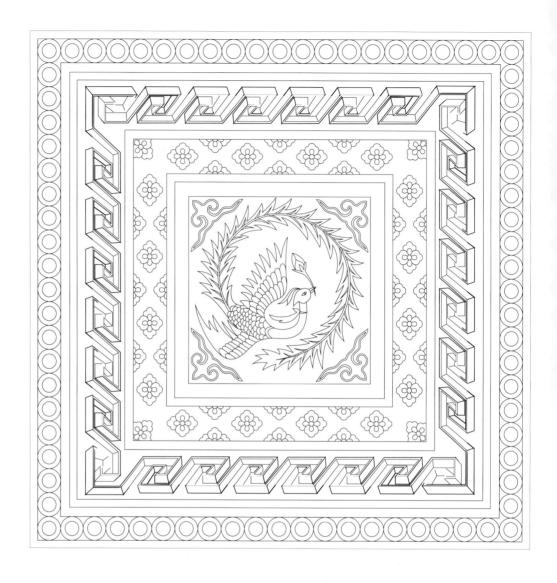

团凤 纹

介绍

西夏时期凿刻的洞窟里绘制了很多龙凤图案。之所以出 现以凤为中心的藻井图案,一方面是受到中原汉族文化 的影响, 另一方面与党项族占领敦煌长达近两个世纪, 彰显他们与中原王朝具有相同的统治地位的观念有关。 龙纹之后, 团凤纹已超出象征皇权的范围, 成为更广泛 的象征吉祥的纹样。

结构

团凤纹通常由多只凤凰组成, 这些凤凰围绕着一个中心 点或一个中心图案排列。每只凤凰的姿态和形象都非常 精细,常常呈展翅欲飞的造型。单只凤凰的团凤纹较少, 基本都口衔羽毛或灵芝, 凤凰与凤凰、凤凰与尾羽之间 通过曲线和花纹相连, 形成一个整体的图案。

5-25-65-0 242-200-103

5-0-42-0 248-245-172

● 程 红 35-85-60-0 176-69-82

84-76-4-0 62-73-153

10-14-36-0 234-219-174

○ 玉白色 0-0-6-2 253-252-243

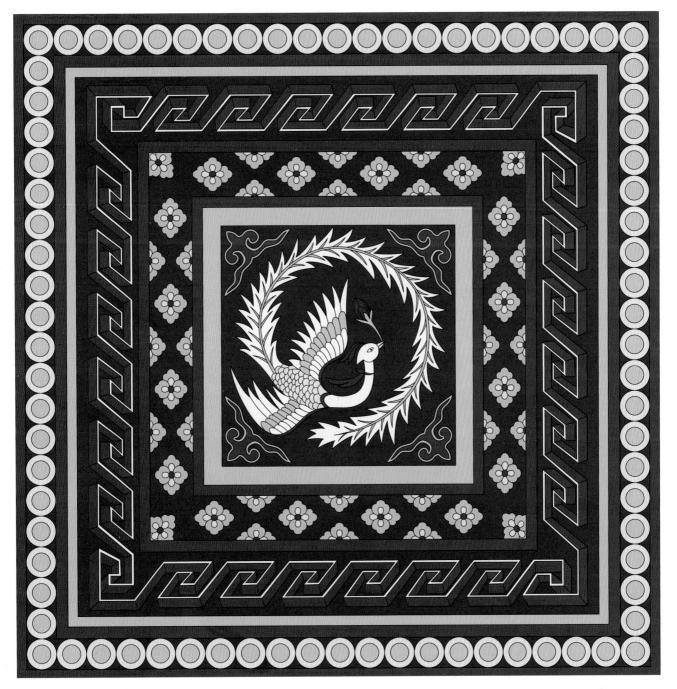

元代. 凤纹十分流行, 主要是因为少数民族文化中的凤 凰形象与皇权直接挂钩, 用来彰显帝王的威严和权势。 随着时间的推移, 传统双凤纹逐渐成为一种具有吉祥寓 意的纹样, 元代青花、织锦等文物上常能看到双凤纹。 敦煌地区被元统治后,这样的装饰文化也被带到了敦煌。 并融入壁画之中。

双凤纹

20-95-95-0 201-42-34

0-80-95-0 234-85-20

13-65-58-0 217-117-94

5-0-42-0 248-245-172

结构

传统双凤纹中的两只凤凰通常是对称排列的,上下呼应, 呈现出一种和谐的美感。元代的藻井和平棋中, 双凤纹 通常集中于中间井心部分, 双凤组合成团状, 形成类似 阴阳的互补布局, 暗合元代推崇的道教文化。

铜钱纹 -

铜钱纹即铜钱作为单元纹进行组合得到的纹样。一 些铜钱纹可作为主纹,但大多数作为辅助纹存在。 因铜钱纹的造型特殊, 常以纹样局部共用的方式形 成四方连续纹,均匀平铺整个区域。

门入口 型和色彩,主次有序,主題明确 节的追求。整个平棋在色调上以 高超的技术和对整个画面极致细 谓百凤齐鸣。 由无数铜钱纹组成的背景部分, 的团状组合双凤而言。 黄为底色, 个铜钱之中又有四只凤凰, 凤纹平棋位于榆林 顶部, 突出井心部分的造 这无不体现出画 双凤是对 实际上在

可

双 榆 风 林窟 纹 F

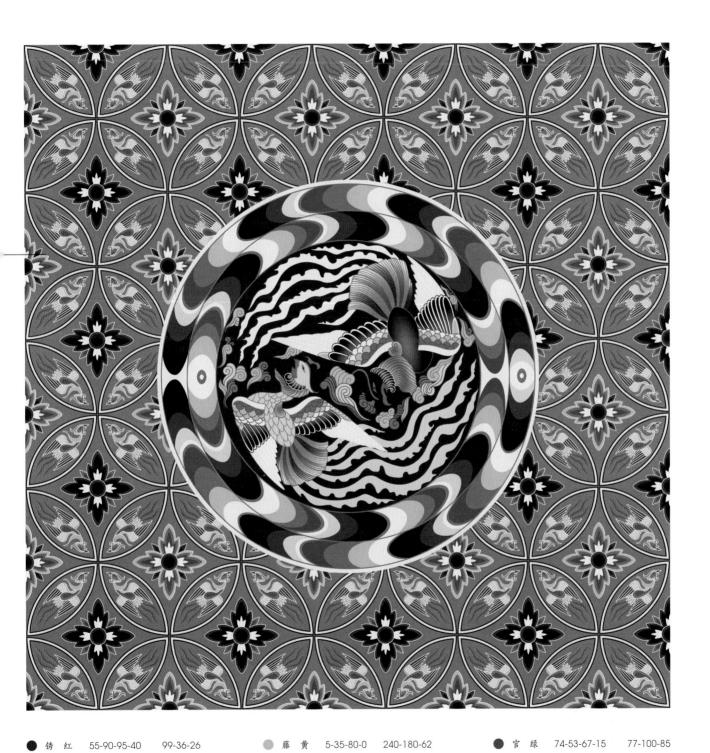

● 碧 青 77-7-24-0 0-170-193

52-66-91

85-75-50-20

151

85-100-45-15 66-34-86

● 凝夜紫

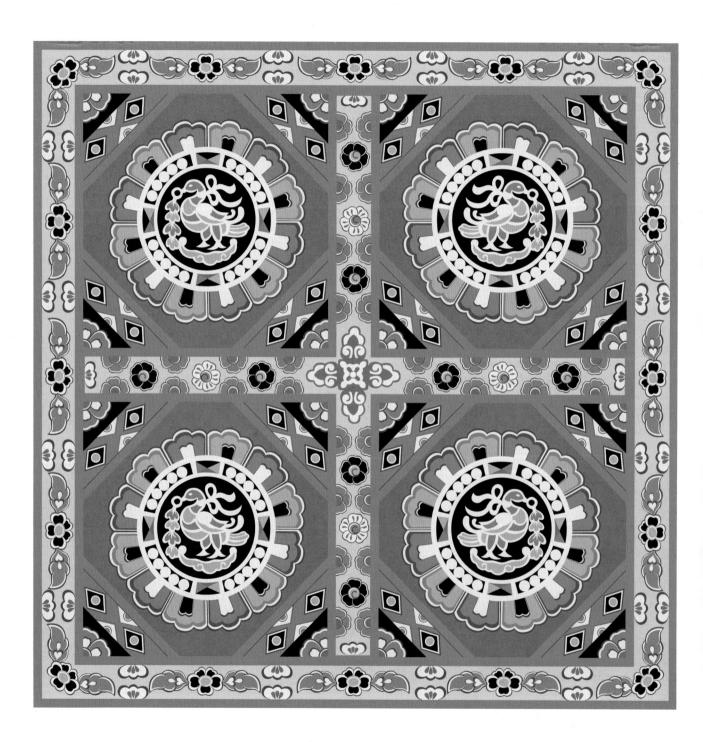

雁纹在中原地区由来已久, 大雁在中原文化中表示在迁 徙和变化中追寻幸福和安定, 到了唐代, 雁纹频繁出现。 雁衔纹就是大雁口中衔着一些具有特定含义的物体, 最 常见的如雁衔芦苇, 雁衔珠串。敦煌壁画中出现的雁衔 纹,则因年代、"供养方"等不同而有不同的寓意。

衔

珠

串

团 花

纹

棋

三六一窟

皆能判断出此平棋于吐蕃统治敦煌地区时 花。 街 团花为平瓣, 珠串团花纹平棋 129 此平棋的纹样规整雅致, 披画有千 内为环形 兔顶的 联珠 形 寓意为吉祥 以方格 n 内画 期凿 公有

结构

雁衔纹通常取大雁飞行的姿态, 有单只大雁口叼祥物的, 也有若干大雁呈纵对或横队排列, 以表现出大雁迁徙的 场景。藻井和平棋中少部分雁衔纹取大雁站立姿态,位 于井心, 周围以联珠纹包裹, 是典型的吐蕃文化纹样。

240-235-220 7-8-15-0

0-170-193

0-113-173

77-7-24-0 60-10-20-0 100-182-200

32-9-25-0 185-210-197

98-43-14-2

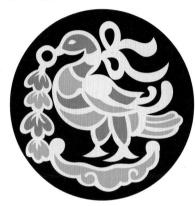

雁衔珠串纹

目前针对雁衔纹的研究表明, 它们其中 一部分可能属于禽鸟联珠纹样的一种 类型,大雁只是外形类似的猜测,准确 来说是含绶鸟(即口中衔物的禽鸟)。

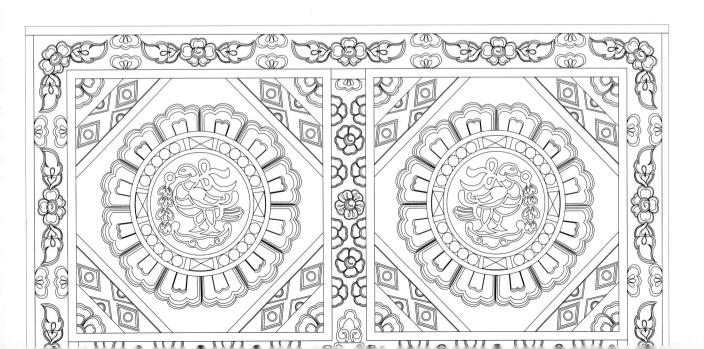

团 茶

花 纹平

棋

奉花被大量运用到了壁画之中。 文殊菩萨有关的壁画,如《维摩诘经变》图等,同时, 处于吐蕃统治下, 纹在茶花纹之上;两种颜色搭配,或白花蓝叶, 此团茶花纹平棋为一种花形、两种布局。 一五九窟就是其中之一。 清爽美观。 石窟凿建并未受到影响, 中唐时期, 因吐蕃推崇佛教,崇拜文殊菩萨,故而窟内绘制了大量与 中原地区正经历『会昌灭佛』事件, 或茶花纹在元宝形叶纹之上,或元宝形叶 反而涌现出许多大型、 或蓝花白叶 以茶花为代表的文殊菩萨供 村以赭褐色底, 但此时的敦煌因

精美的石窟,

浓淡

13-65-58-0 217-117-94 0-80-95-0 234-85-20 77-7-24-0 0-170-193 60-10-20-0 100-182-200 85-75-50-20 52-66-91 10-14-36-0 234-219-174 象牙黄 60-60-73-10 117-100-76 7-8-15-0 240-235-220 98-43-14-2 0-113-173

42-52-63-0

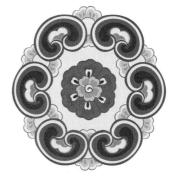

团茶花纹

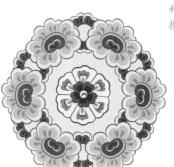

团茶花纹

无论是白花蓝叶, 还是蓝 花白叶, 都属于茶花的一 种团花纹变形。以六朵单 元花纹环形拼接, 形成一 种整体的团状花纹, 以点 攒聚, 由小集大。

165-130-98

敦煌历代华盖的特点

上古传说,黄帝蚩尤大战时,有五色云气和金枝玉叶形成的花状物现于黄帝头顶,称为"华盖"。后世帝王、神明所用的车盖亦称为"华盖"。在古代,华盖一向与皇族和名位有关,皇族及贵人出行时,也会有一顶或多顶华盖随行。所以,在敦煌石窟壁画中,佛祖、菩萨等佛教人物以及部分有显赫地位的"供养"人物上方绘有伞盖装饰图案,即华盖图案。

十六国一北朝时期

早期的华盖图案比较简单,由伞盖和垂幔两部分组成,层次较少,形态简练,华盖上几乎没有华丽的装饰,只有极少数华盖搭配了一些辅助纹饰。

隋倒悬莲花瓔珞纹华盖・二四四窟

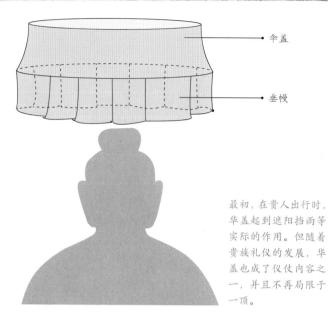

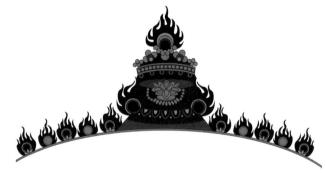

在印度文化中,华盖同样代表权位,这样的文化直接影响了佛教,华盖成为宗教权威的象征。所以早期佛教画像中,有时甚至不绘佛陀身相,而以华盖表示圣身。又如最初的佛教文化中,如来佛之塔必须以十三顶华盖装饰,所以有的佛塔主顶饰上一律有十三个圆环,即表示十三顶华盖,佛教壁画中的华盖图案里常有十三颗火焰宝珠,也是此意。

隋代时期

隋代时期的华盖图案上开始有火焰纹装饰,华盖内倒悬莲花成为主要特点。华盖的结构同样比较简练,绘制的重点也在伞盖上,垂幔部分开始用璎珞、珠串表示,并用较细的线条勾勒。

唐代时期

唐代是华盖数量最多、品种最丰富、风格最富丽的时期。由于唐代的经变图大量增多,图中众多的佛、菩萨地位不同,因此华 盖的形式也有所区别,形成了极为丰富的华盖图案。

唐代华盖图案与藻井图案有密不可分的联系,它们在纹样、色彩、手法和风格上有着相互衬托、配套的完整性。例如初唐时期 华盖中心的大莲花和方格圆珠纹在藻井图案中亦可见到,盛唐时期的华盖边缘璎珞、铃铛和垂幔同样也出现在盛唐藻井的边缘。 色彩的运用上更是同步,这也证明了唐代不同种类的敦煌装饰图案之间存在着内在联系。

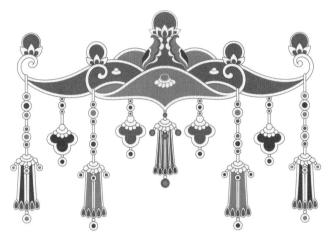

初唐莲花宝珠璎珞纹华盖·三二二窟

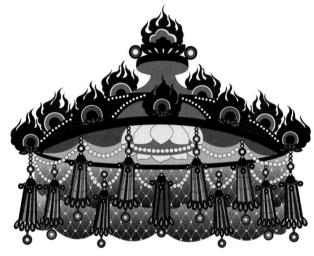

盛唐摩尼宝珠莲花纹华盖。一○三宿

摩尼宝珠纹

在所有时期的华盖图案中,火焰宝珠纹和莲花纹是最常出现的单元纹或元素。这种复合的单元纹叫作"摩尼宝珠纹",由火焰纹背光、摩尼珠、莲花及云纹组合而成。用以譬喻法与佛德及表征经典之功德。

宋元时期

五代时期的华盖图案基本沿袭了前代风格,宋代的华盖图案趋向简单化,色调以青绿等冷色调为主,这也是与石窟整体的艺术风格一致的。西夏时期开凿的窟中也有华盖,华盖的立体造型被进一步平面化,以平面的花朵、丝带、璎珞等组成华盖的大致轮廓,图案装饰特点更加明显,别具特色。

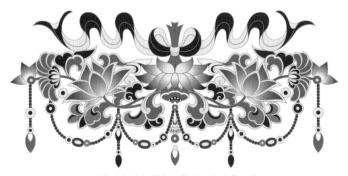

西夏缠枝莲花瓔珞纹华盖·榆林窟二窟

龙纹由来已久,常用于表示皇家的权威和神圣。为了增加纹饰的象征性,龙口中往往会衔一物,这一类纹饰叫作"龙衔纹"或"龙口纹"。所衔之物有宝珠、锦绳等,或者衔尾,寓意各不相同。例如龙衔玉佩纹,代表权柄的力量和权威。莫高窟二八五窟中的东壁说法坐佛头顶,正是用的龙衔玉佩纹华盖图案。

结构

在敦煌壁画华盖图案中,仅见双龙攀于伞盖两侧,左右对称,俯身向下。 龙口中衔着玉佩,玉佩的形制通常可反映华盖之下人物的身份。玉佩流苏 下垂,花纹与伞盖保持一致,形成统一性。双龙与伞盖相辅相成,形成整 体的龛楣视觉感,除了美观之外,也显实用。

慢,仅全盖上垂吊着缎带。金此龙衔玉佩纹华盖整体符公此龙衔玉佩纹华盖整体符公

下有流苏,华美非常,无不体现出华盖下佛陀地位的尊贵。畅,造型简练粗犷。龙口向下,口中衔着璋形珠串玉佩,镶金串珠,如卷草忍冬纹和菱形法剑纹等;伞盖两侧各有一俯龙,龙形纤瘦流幔,仅伞盖上垂吊着缎带。伞盖和缎带主要以简单的几何纹进行装饰,此龙衔玉佩纹华盖整体符合北朝时期的华盖造型特点,华盖没有垂

52-97-100-33 112-27-26 55-90-95-40 99-36-26 60-90-85-70 55-7-8 红 45-82-100-11 148-69-35 54-72-100-22 里 120-76-34 35-40-65-0 180-154-100 象牙黄 10-14-36-0 234-219-174 42-52-63-0 165-130-98 7-8-15-0 240-235-220 90-87-71-61 20-23-34 61-36-70-0 117-142-97

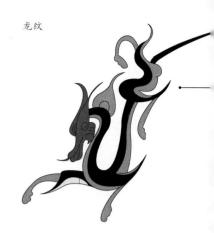

早期龙纹有蛇形虎姿,即背腹双色,身形纤瘦流畅,像蛇一样;而它的四肢有力,趴俯站立,威风凛凛,有老虎风姿。

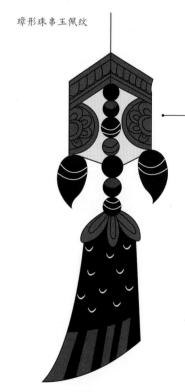

盾状玉器曰"璋",同时也具有男性化的象征含义。玉器下有流苏曰"佩",古代男性一般佩戴方形的玉佩,女性一般佩戴圆形的玉环。

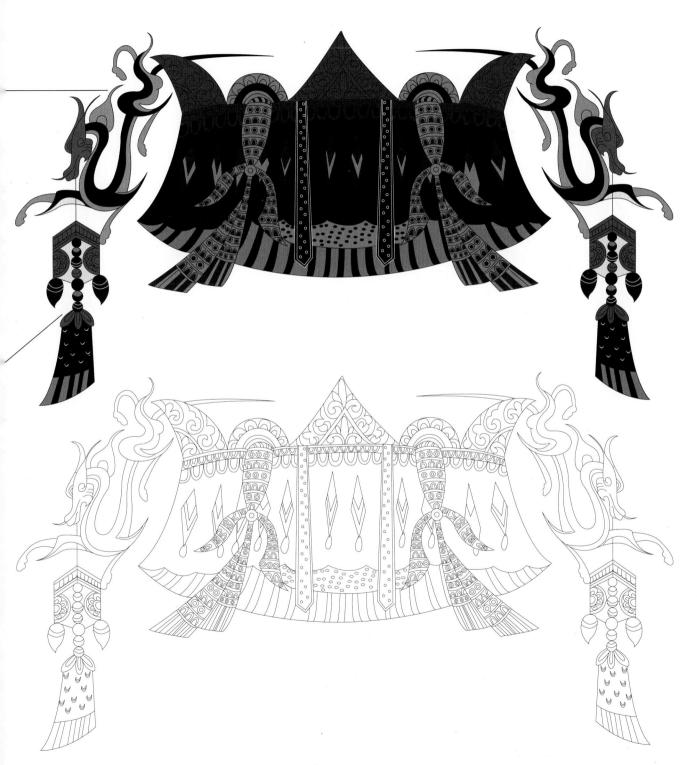

莲花纹是比较早出现的植物纹饰之一,也是敦煌图案中由佛教诞生国传入的植物纹饰之一。而璎珞本是一种源于天竺的装饰品,通常由多种小花穿串而成,作为一整套珠串形的饰品佩戴于胸前,又称"花鬘"。莲花纹和璎珞纹在佛教文化中都有圣物的含义,在敦煌壁画中,佛陀、菩萨胸前,以及头顶华盖处,常用莲花璎珞纹进行装饰。

结构

将珍珠、宝石、金花等纹样串联成花团锦簇、华丽非凡的璎珞装饰, 搭配莲花纹绘于华盖图案中各个部位:盖顶、盖身以及盖内。其 花或恣意盛开,或将开未开,形态脱离了现实意义上的莲花,造 型简练概括,结构也简洁。莲花纹角度有侧面的、向上的、向下的, 搭配其他纹样,更显出雍容华美的装饰美感。

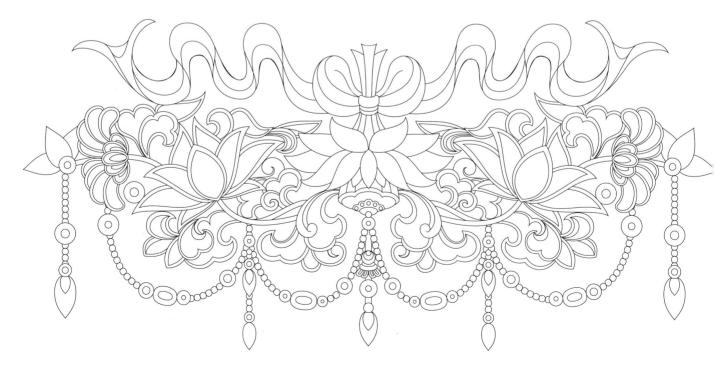

心,以缠枝莲纹为主体,两侧严格此华盖以向下盛开的大莲花为中 对称。单侧各附两朵莲花,一朵造

152-55-44 80-30-55-0 28-139-126 红 43-90-90-10 70-27-25-0 74-151-176 33-100-100-0 179-30-35 85-50-20-0 17-111-161 5-12-23-0 243-154-91 238-235-243 94-72-45-0 9-76-109 8-8-2 -0 62-36-28-0 109-144-165 40-43-76-0 171-145-78

是静态图案,亦能给人摇曳生姿之方边缘垂坠装饰由珠宝组成,即使对战争重处装饰由珠宝组成,即使张、相互呼应。空隙也做了填满处

型饱满,

一朵半盛开, 花枝缱绻舒

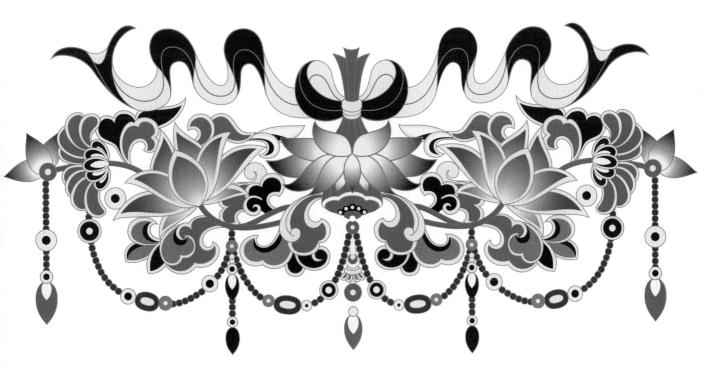

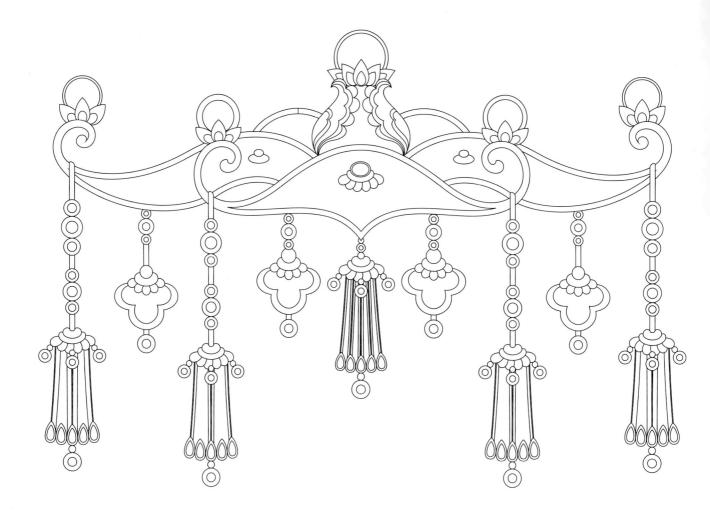

● 琼 琚 13-65-58-0 217-117-94

玉白色 0-0-6-2 253-252-243

● 石 绿 83-37-66-0 23-128-105

會 青 85-75-50-20 52-66-91

● 墨 灰 61-42-34-0 115-136-150

在的青、绿、红色作为主色,用以突出此华盖的伞盖如云头,各部位相互组此华盖的伞盖如云头,各部位相互组此华盖的李兰军环纹,而每个伞骨的尖端也有略小生宝珠纹,而每个伞骨的尖端也有略小大事悬挂着,珠串长短不一,组合形成璎珞纹。璎珞纹由大小不一的宝珠串贯吉祥。下方是金石钿扣,其下有流苏,流成,下方是金石钿扣,其下有流苏,流成,下方是金石钿扣,其下有流苏,流成,下方是金石钿扣,其下有流苏,流成,下方是金石钿扣,其下有流苏,流不之下又有宝石点缀。整体造型简称,流

宝石质感。

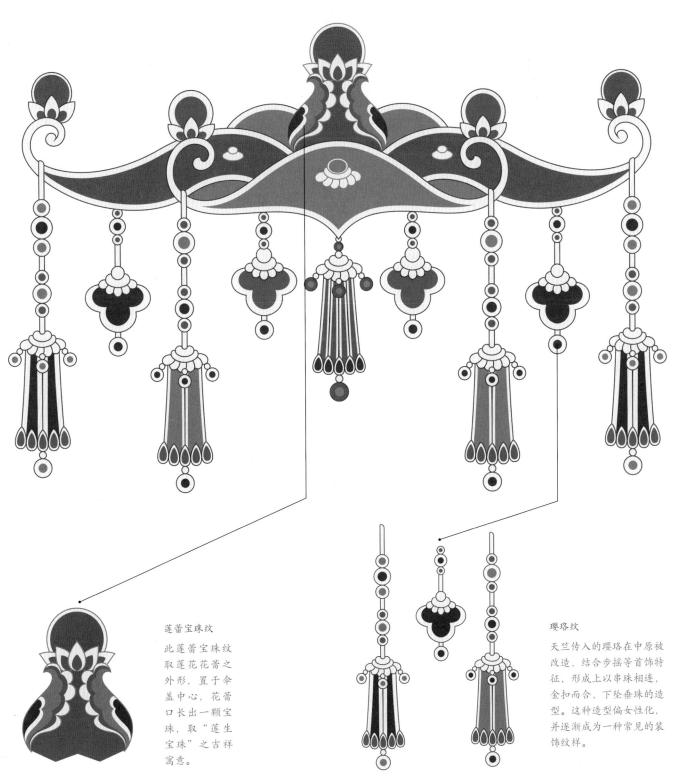

莲花纹是敦煌纹样中十分常见且经典的纹饰,在各类壁画中都能见到,它也发展变化出许多不同的形式,其中一种特定形式就是在隋代、初唐时期华盖图案上出现的倒悬莲花纹——在伞盖下方内部中心位置,固定有一个倒悬的大莲花,花心朝下正对伞盖下的佛陀、菩萨等,寓意为"佛光普照、普度众生"。

结构

分衬托出下方佛陀形象的圣洁、尊贵。

早期敦煌华盖图案形式较简单,基本只由伞盖和下垂璎珞纹组成,所以伞盖内倒悬莲花成为其主要特点。这些莲花通常由若干桃形莲瓣包裹,能见其中莲蓬,占伞盖中心约三分之一。

倒悬莲花纹

华盖内倒悬莲花,是隋代华盖的典型特征。莲花如帽,倒扣于佛陀、菩萨头顶,寓意为"佛光普照,普度众生"。这种风格 延续到初唐时期。

天珠纹 •—

天珠是一种原产于西藏象雄古国的宝石,在佛教传入吐蕃时, 天珠成为圣物。

倒悬莲花璎珞纹华

•	黎		60-60-73-10	117-100-76
•	锈	红	55-90-95-40	99-36-26
•	玄	色	60-90-85-70	55-7-8
•	棕	红	45-82-100-11	148-69-35
•	棕	黑	54-72-100-22	120-76-34
	茧	色	35-40-65-0	180-154-100
	素	色	7-8-15-0	240-235-220
•	漆	黒	90-87-71-61	20-23-34
	琉耳	离绿	74-38-79-1	77-131-84

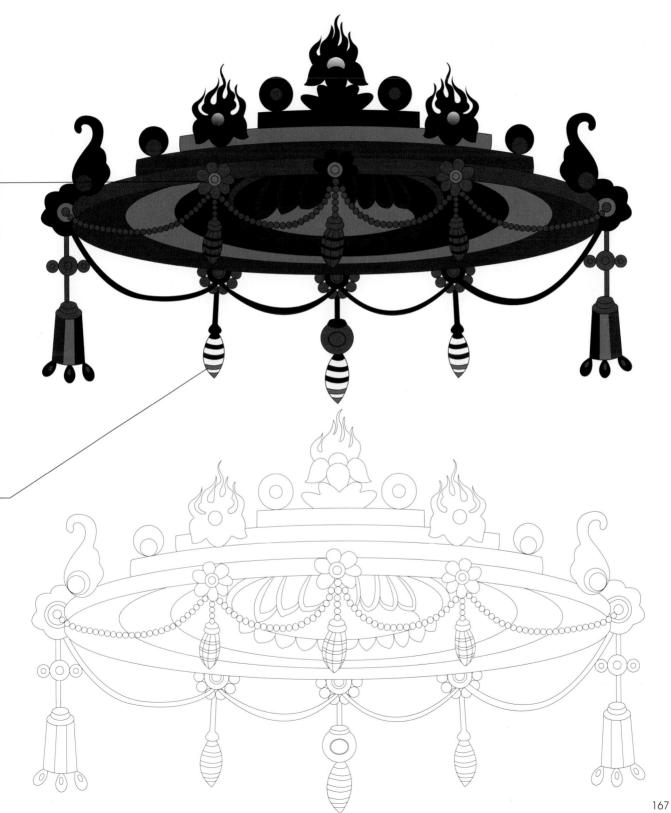

倒 悬莲花纹 百褶华盖

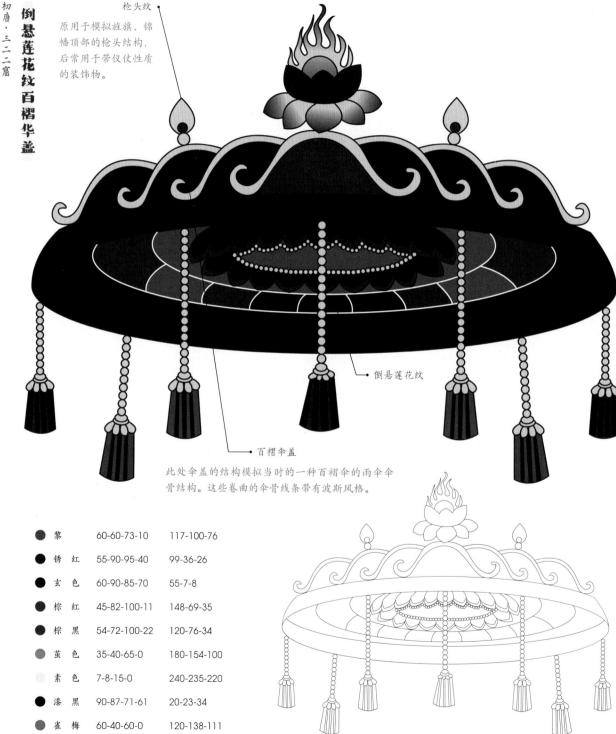

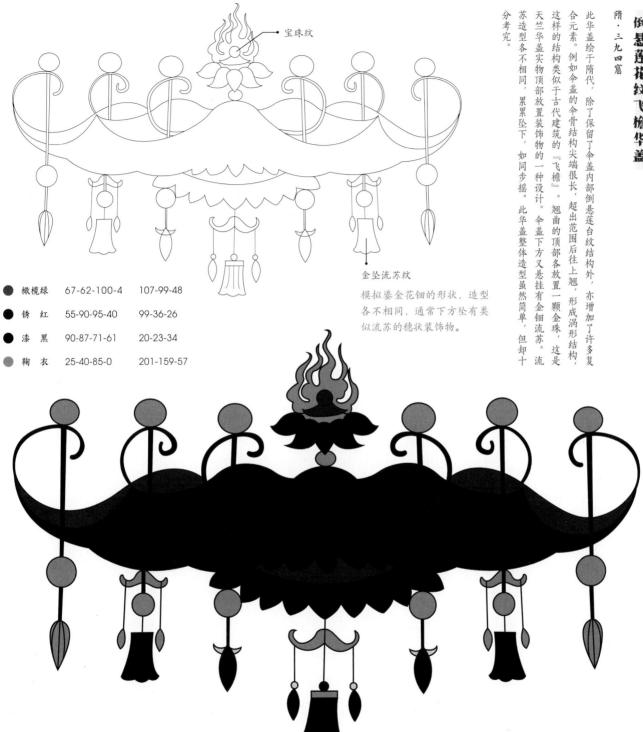

倒 悬莲花纹圆盘华盖

鸱吻纹

伞盖顶部左右两侧的类似羽翼状的纹饰模仿的是古代建筑顶部的鸱吻瑞兽造型,它有灭 火镇灾的寓意。该造型比较抽象,是中原本土化纹样结合的产物。

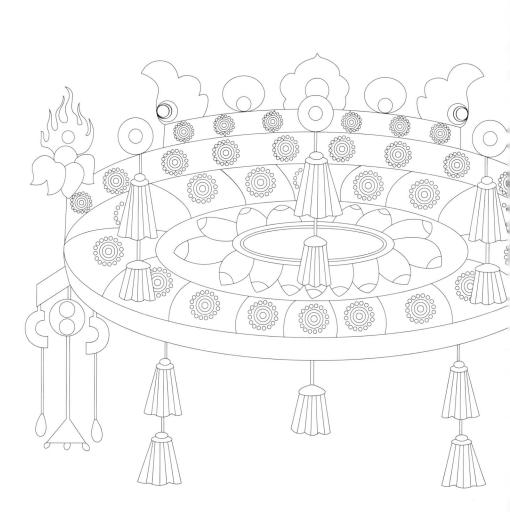

玉璜分左右,合而成壁。

整个华盖的配色比较符合隋代时期的审美,采用土红和青灰作为主要色调,间或添加石绿和土黄,整体表现给人稳重大方之感 伞盖下的倒悬莲花采用一种平面化的处理方式。除此之外,伞盖之上镶嵌有各类宝珠,伞盖边缘悬挂流苏,左右两侧各画玉璜一串, 此倒悬莲花纹圆盘华盖采用仰视的视角绘制。伞盖呈圆盘状,内部分层,且单独一层又分若干小格,每个小格里填充环珠单元纹,起到丰富造型和结构的作用。

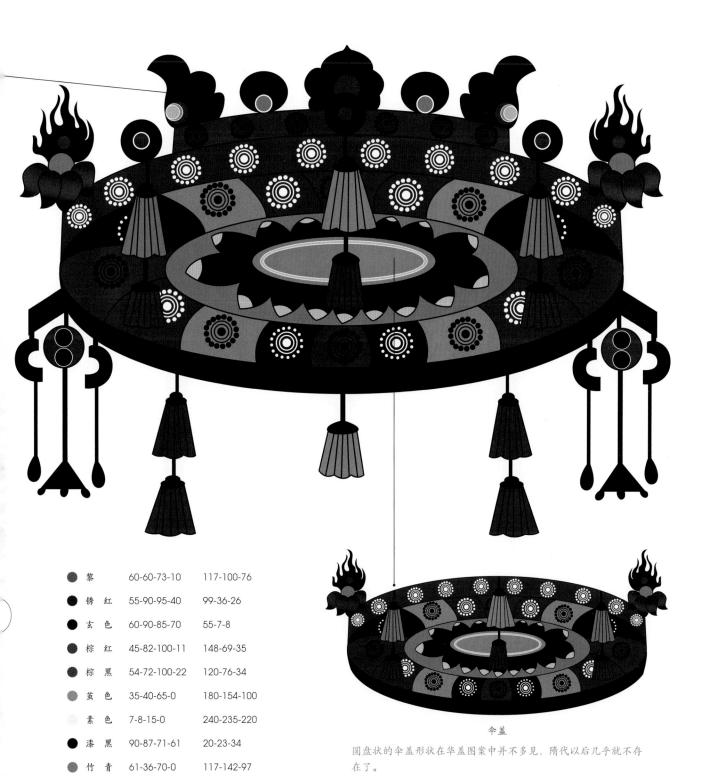

唐代以后, 敦煌壁画中的华盖图案在 结构上变得更加多样化, 伞盖之下开 始添加垂幔。这些垂幔主要表现织物 的样貌和花纹, 菱格纹在垂幔中出现 次数尤其多, 主要是因为菱格纹织物 数量多。菱格纹属于比较简单的纹饰. 通常会在菱格中添加各类小花纹, 或 丰富菱格线条。

结构

菱格纹作为一种基础几何纹, 单独存 在的情况非常少见, 大多数还是和其 他纹样结合。例如, 在菱格之中填充 团花纹或环珠纹等基础纹样, 组合出 一种复合的纹样, 随着菱格纹的连续 无限延伸至任意大小, 可以起到很好 的装饰作用。

征寓意的结构和装饰, 来固有的华盖结构,在丰富其造型的同时,也添加了具有象 上方画一个多彩宝珠。 画有一个反向朝上的伞盖,上面有环珠纹点缀每个分格, 匀分布织穗流苏,具有典型的织物特征;其三,伞盖宝顶上 不再单调;其二,伞盖下方有菱格纹织物垂幔,垂幔下方均 为伞盖,采用两头尖、中间鼓的宝伞结构,绘有卷草团花纹 此华盖开始展现出明显的结构区分, 在样式上, 这些都体现出敦煌石窟壁画绘画思想

可分为三个部分,

此华盖已经突破了隋代以

最

菱格垂幔纹 华盖

•	锈红	55-90-95-40	99-36-26
•	玄 色	60-90-85-70	55-7-8
•	棕 红	45-82-100-11	148-69-35
•	棕 黒	54-72-100-22	120-76-34
	茧 色	35-40-65-0	180-154-100
•	桔 绿	72-58-72-16	84-94-76
0	象牙黄	10-14-36-0	234-219-174
•	漆 黒	90-87-71-61	20-23-34

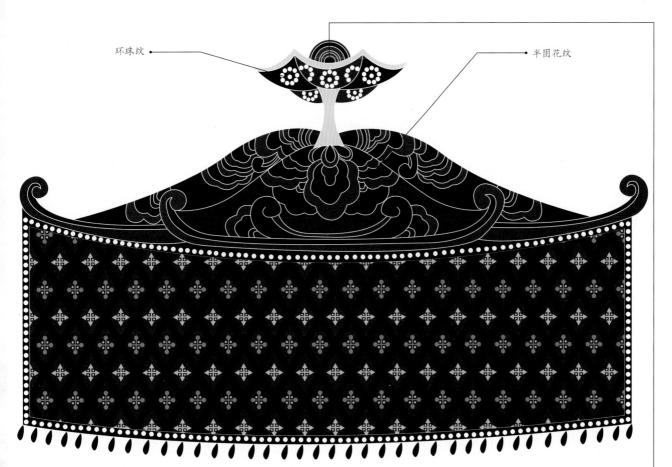

反向伞盖——天王伞

这种反向朝上的伞盖,特指佛教多闻天王的混元伞,寓意为"此伞不开,天下太平"。在这里起到了点明华盖下方人物身份的作用。最上方有一个多层多彩的宝珠。

敦煌石窟壁画中的华盖图案,几乎每一个伞盖上都有一种火焰宝珠纹样,这就是摩尼宝珠纹。在佛经故事中,摩尼宝珠是佛门圣物,亦是许多佛陀和菩萨的法器。它表现为一颗宝珠放置于莲台之上,宝珠通身散发火焰光芒。

结构

不同身份的佛陀、菩萨所持的摩尼宝珠是不同的,所以 对应的摩尼宝珠纹也不同,通常表现为宝珠内部不同的 分层和色调填充。同时,伞盖上方的宝珠数量也不同, 通常为单数。以正中顶部一颗大宝珠为中心,左右数量 对称分布。宝珠外的火焰色调交替变化。

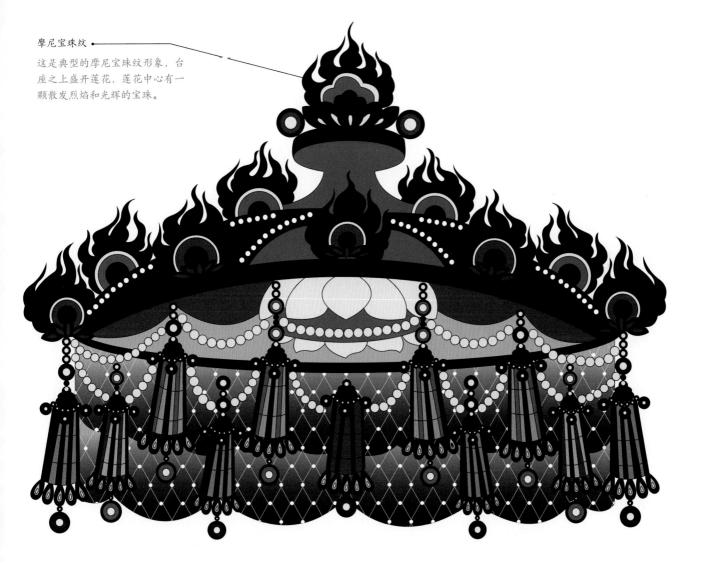

•	枯	绿	72-58-72-16	84-94-76	0	象牙	于黄	10-14-36-0	234-219-174
•	朱	湛	52-97-100-33	112-27-26	0	缥	色	32-9-25-0	185-210-197
•	锈	红	55-90-95-40	99-36-26	•	漆	黑	90-87-71-61	20-23-34
•	玄	色	60-90-85-70	55-7-8		素	色	7-8-15-0	240-235-220
•	琉玉	喜绿	74-38-79-1	77-131-84		黎		60-60-73-10	117-100-76

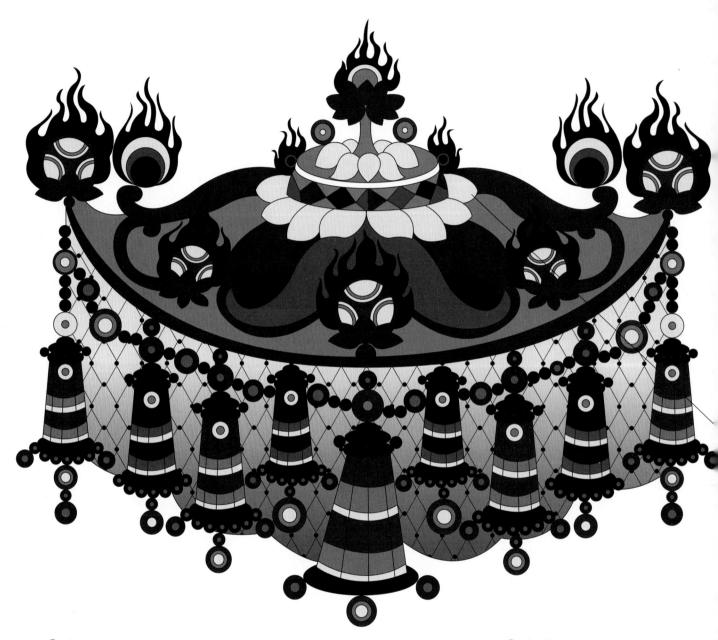

官	绿	74-53-67-15	77-100-85

● 朱 湛 52-97-100-33 112-27-26

玄 色 60-90-85-70 55-7-8

● 象牙黄 10-14-36-0 234-219-174

● 燕尾青 50-44-27-0 144-140-160

● 竹 青 61-36-70-0 117-142-97

● 漆 黒 90-87-71-61 20-23-34

70 07 71 01 20 20 04

素色 7-8-15-0 240-235-220

● 黎 60-60-73-10 117-100-76

菩萨莲台;莲台上放置摩尼宝珠,精美非常。

盛唐·一〇三窟 摩尼宝珠莲台纹华盖

制八片莲瓣,其中生出座台,层叠而立,为八宝莲台,此为 的表达。此华盖与众不同的地方在于,伞盖顶部中心位置绘 的人物身份,画师在华盖的局部纹饰上采用了具有象征意义 式来看,它们出自同一位画师之手。但为了区分出华盖之下 此华盖与上一个华盖同出一窟,从华盖的形式结构和绘制方

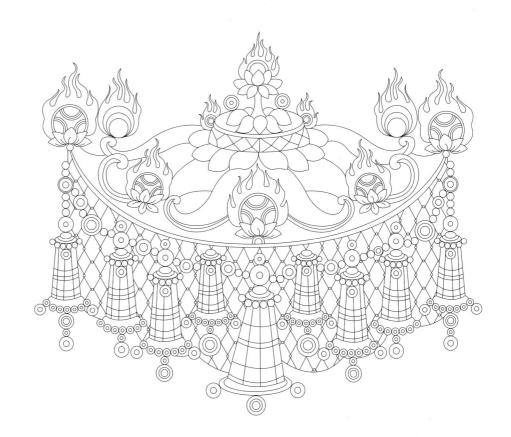

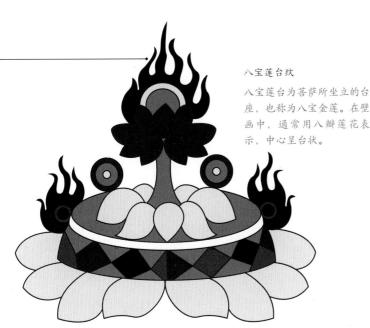

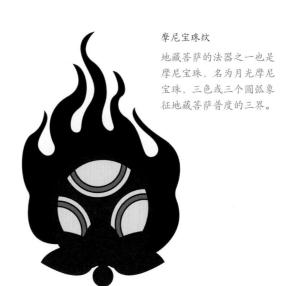

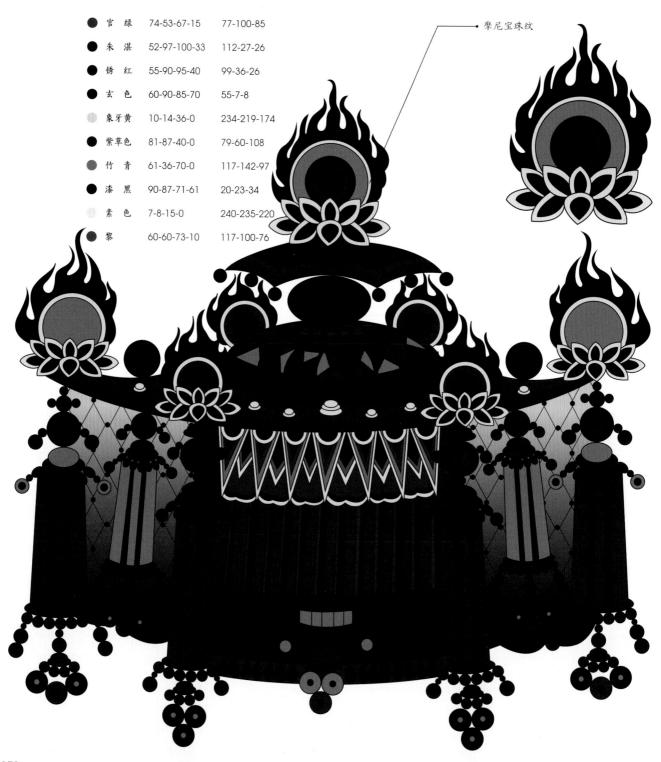

分别是药师佛东方琉璃世界和阿弥陀佛西方极乐世界。

盛唐・一 摩 尼

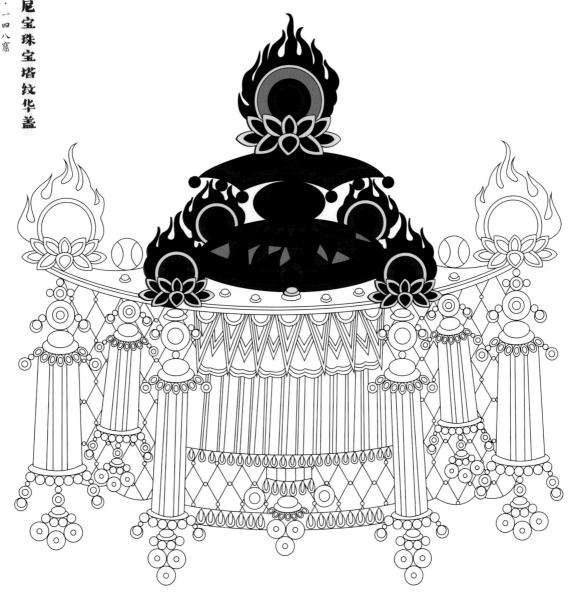

灵珠宝塔

宝塔在佛经中叫作"浮屠"。在敦煌造像艺术史上,除了凿建石窟和绘制壁画外,塑佛像和建佛塔同样是"供养人" 积累功德的途径。佛塔之中通常存放"供养人"上供的珠宝等,故有"有塔必有珠"的说法。在华盖图案中,将顶 部的宝珠繁复化, 放置于宝塔状的塔台上, 既显庄重, 也显精美。

佛教传入中原后,根据中原本土的仪仗需求,发展变化出很多佛教文化所特有的法器宝物,其中就有幢幡。它是由旌旗一类的仪仗变形而来,成为一种垂挂的长条形布帛。在布帛上题写的咒语、佛经偈语等内容,即为"榜题"。敦煌晚期壁画中的华盖图案上开始出现"幢幡榜题纹",用以体现隆重的仪式感。

结构

幢幡榜题纹主要表现为垂挂的长条流苏形布帛和旌旗, 在华盖图案中有筒形、璋形、方形之分,悬挂于华盖的 伞盖边缘。原壁画中的幢幡上通常也会题写一些咒语, 或针对华盖下方人物的偈语内容等,抑或直接绘制其他 小花纹。

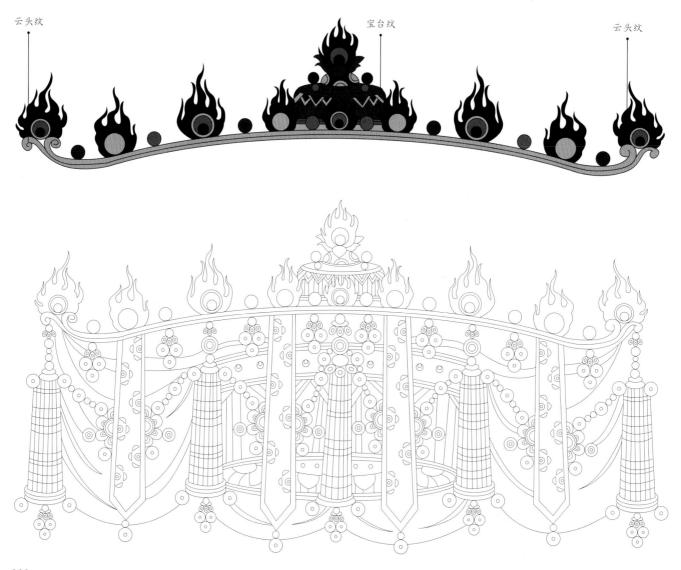

垂产生的褶皱。整体布满璎珞纹,造型精美华丽,写实性 纹点缀。后方包裹垂幔,垂幔十分写实,画出了其自然下 和写实性都很强;全盖边缘悬挂璋形幢幡,

上面有半团花

案。比较特别的是伞盖下方中央画筒状倒悬莲台,立体感

在这一时期中属于难得的精品图

此华盖画于敦煌中晚期,

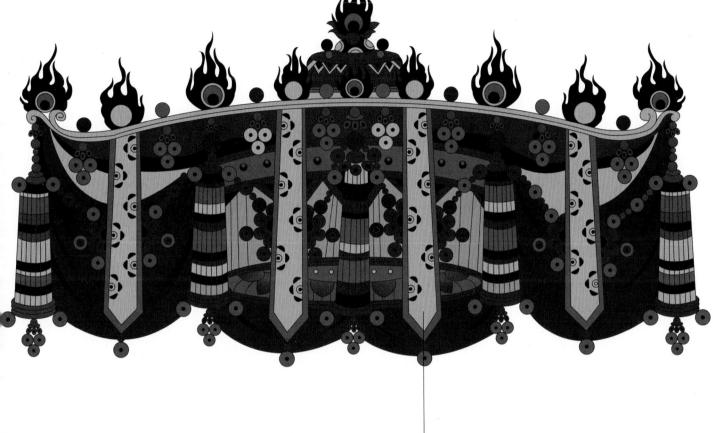

60-60-73-10 117-100-76

99-36-26 55-90-95-40

60-90-85-70 55-7-8

234-219-174 10-14-36-0

54-72-100-22 120-76-34

20-23-34 90-87-71-61

117-142-97 61-36-70-0

幢幡榜题纹

此处用璋形幢幡,上 面绘制了半团花纹, 底部垂吊小珠。部分 幢幡榜题纹会与璎珞 纹结合, 形成一整套 烦琐、精美、华丽的 垂幔装饰。

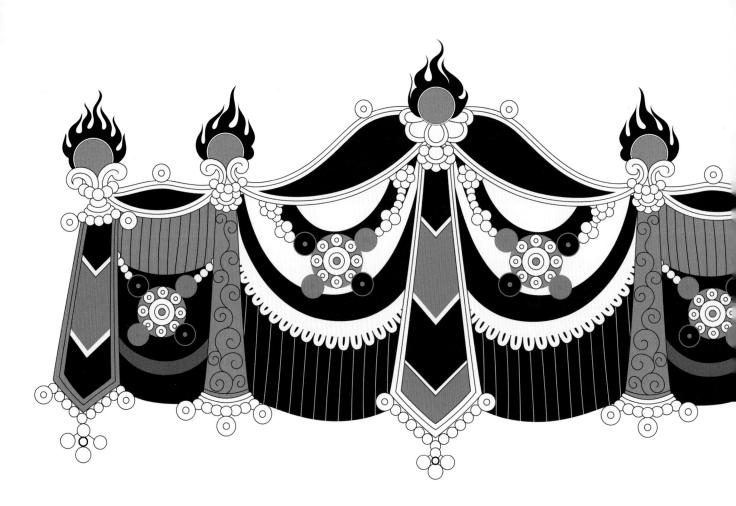

隋·二〇六窟 **幢幡榜题璎珞纹华盖**

空间进行了很好的装饰。

	玉	白色	0-0-6-2	253-252-243
	绿	波	45-20-45-0	155-180-150
•	玄	青	82-79-57-25	59-58-78
	驼	色	42-52-63-0	165-130-98
	黎		60-60-73-10	117-100-76
•	漆	黑	90-87-71-61	20-23-34

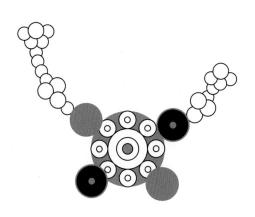

瓔珞纹

小型宝珠串联牵引吊坠, 吊坠部分分别用石绿和 墨色画四颗宝石, 中间用环珠纹玉环表现。

灵台宝珠纹

用小珠作为台座,顶部画云头纹台面,宝珠从中涌出,给人一种 云起珠现的感觉。

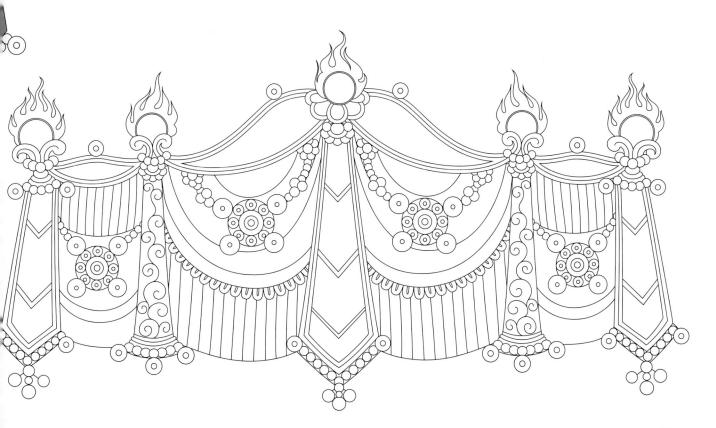

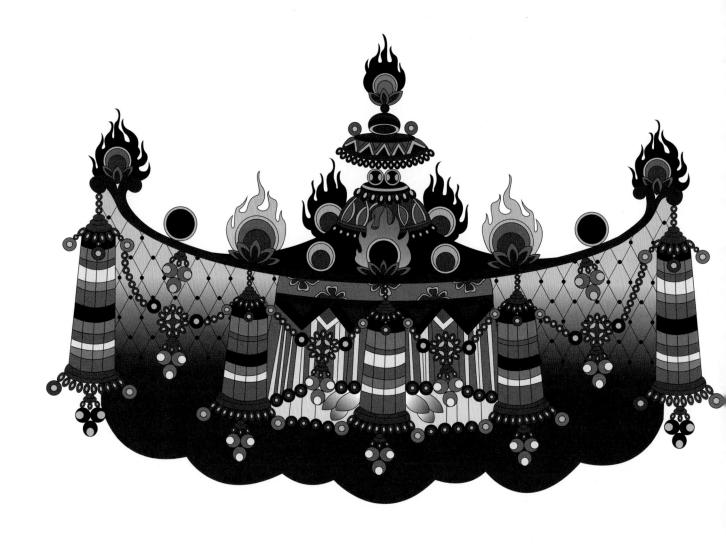

为了表现华盖图案的精美,充分提升其美观度。唐代画师在绘制华盖图案时,将愈加繁复化、精细化的细节和点缀加入了华盖图案的垂幔上,通常表现出两种纹样——菱格纹垂幔和精美璎珞纹的复合效果。在视觉上,菱格纹垂幔的方直形状与璎珞纹上宝珠的圆润形状组合起来,给人一种琳琅满目的观感。

结构

垂幔通常采用细腻的退晕技法绘制,上面勾勒菱格线条,线条衔接处点缀小珠,显得无比璀璨。垂幔上串联无数宝珠,垂吊流苏形成璎珞纹,并且璎珞垂饰的数量通常非常多,使整个垂幔美轮美奂,极大地提升了华盖图案的美观度。

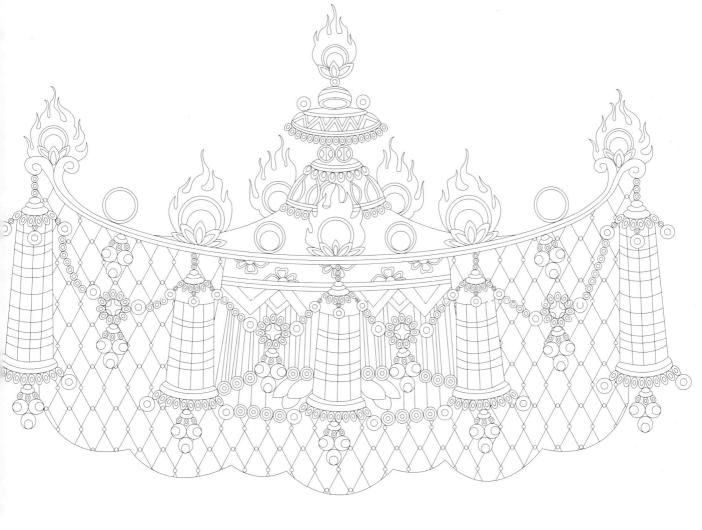

黎	60-60-73-10	117-100-76

● 铸 红 55-90-95-40 99-36-26

● 棕 红 45-82-100-11 148-69-35

● 棕 黒 54-72-100-22 120-76-34

● 茧 色 35-40-65-0 180-154-100

素色 7-8-15-0 24	40-235-220

● 溱 黒 90-87-71-61 20-23-34

● 竹 青 61-36-70-0 117-142-97

◎ 绿波 45-20-45-0 155-180-150

就华盖的形式复杂度和单元纹饰的精美度而言,此华盖可以称得上此类图案中的最高水准。伞盖上绘制十三颗摩尼 晩唐・一九六窟 菱格垂幔宝珠璎珞纹华盖

方悬吊流苏锦穗;后方是用退晕手法处理的菱格纹垂幔,可谓琳琅满目、尽善尽美。 用珠串装饰;伞盖部分用七彩琉璃方壁镶嵌;伞盖下有倒悬大莲花,四周画由无数珠串组成的璎珞纹,每串珠串下 宝珠,说明此华盖是如来佛祖之华盖,画师用无与伦比的装饰纹样去丰富这顶华盖。伞盖顶部台座画双层八宝莲台,

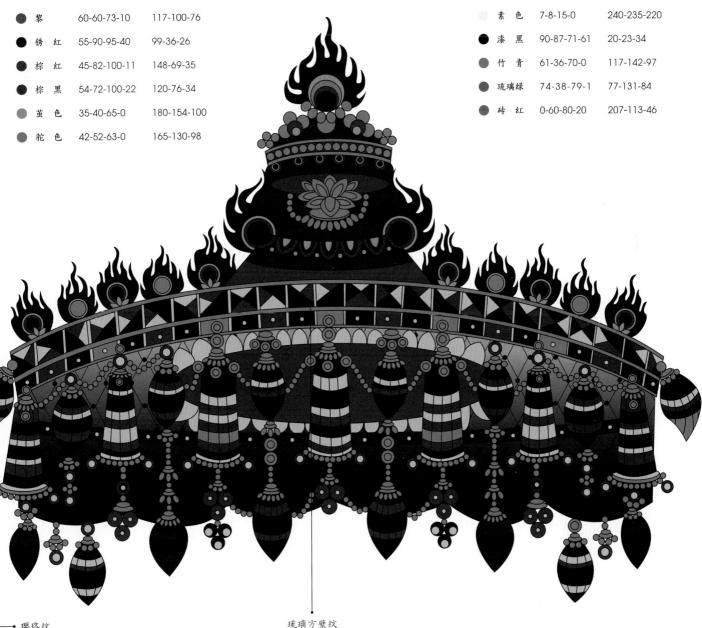

瓔珞纹

鎏金珠串相互串联, 下方由 流苏和锦穗构成, 再下又缀 有各类宝珠、玉环,数量极 多,华美程度无可比拟。

先分小格, 在每个格子里用三 角形色块填充, 色块的颜色各 不相同, 以此形成二方连续或 四方连续的样式。

定之感。

布局均衡,色调稳重适中,整体给人一种祥和安华盖的形状变为一种『天幕』,单元纹样的选度全盖的形状变为一种『天幕』,单元纹样的选度全盖的形状变为一种『天幕』,单元纹样的选度全盖的除了幢幡外,还有单纯起装饰作用的琉璃垂吊的除了幢幡外,还有单纯起装饰作用的琉璃垂后的除了幢幡外,还有单纯起装饰作用的琉璃上周了比较平的伞骨结构,此华盖在构图与布局上用了比较平的伞骨结构,

菱格垂幔琉璃方壁璎珞纹华盖

	黎		60-60-73-10	117-100-76		素	色	7-8-15-0	240-235-220
•	锈	红	55-90-95-40	99-36-26	•	漆	黑	90-87-71-61	20-23-34
•	棕	红	45-82-100-11	148-69-35	•	竹	青	61-36-70-0	117-142-97
•	棕	黑	54-72-100-22	120-76-34		琉耳	离绿	74-38-79-1	77-131-84
	茧	色	35-40-65-0	180-154-100		砖	红	0-60-80-20	207-113-46
	驼	色	42-52-63-0	165-130-98	•	酱	色	70-75-72-50	63-46-45

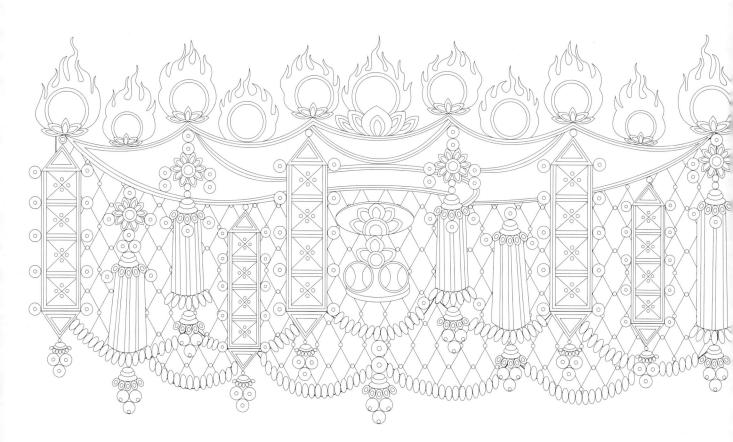

琉璃方壁纹

用各色琉璃组合成方璧,再进行二方连续形成板状,镶嵌在金板内,这样的装饰物叫作"金镶玉璧"。

双球并蒂莲纹

双球之上生长并蒂莲花,双球取"如珠如宝、福禄双收"之意,并蒂莲是同心、同根、同福、同生的象征。这样的纹样具有很好的吉祥寓意。

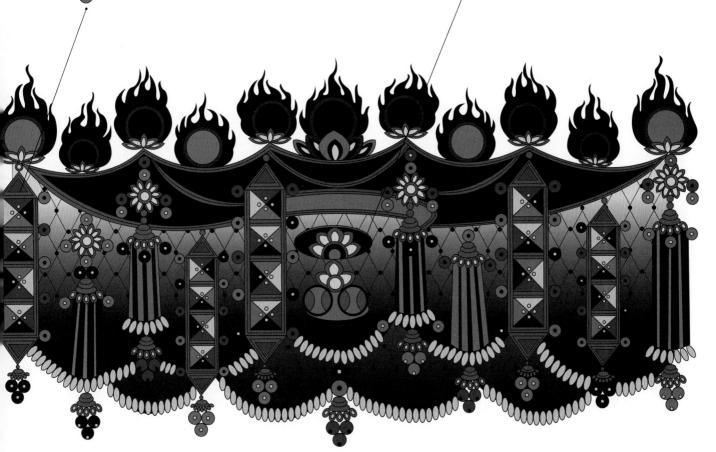

唐代,敦煌华盖图案的形式有了很多新的尝试,为了使一些菩萨、国王、贤人等头顶的华盖图案与佛陀的华盖图案有明显区别,取消了伞盖的结构,取而代之的是以花草金锦等华丽单元纹组合而成的盖状图案。较为典型的就是以卷草团花纹替代伞盖结构,这是一种画师在追求图案精美度和复杂度上的创新,也让敦煌华盖图案产生了一种全新的形式。

结构

在华盖图案中,将卷草团花纹作为伞盖来表现时,通常采用平面化的处理方式。整个单元纹样呈塔状,一个大团花纹居于塔顶,四周用卷草纹进行穿插点缀,用缠枝、绕枝等方式进行串联。同时整体单元纹样采用左右对称的表现形式,呈现出一种整合的、多样的图案特征。

描金摩尼宝珠纹

此摩尼宝珠纹的火焰 用金线描绘,能充分 表现宝珠散发出的璀 璨光芒,给人佛光普 照之感。 此华盖采用了此类图案的另一种 相团花纹组合而成。桃形花瓣合 情成苞,绽放的花叶呈卷草状。 曹成苞,绽放的花叶呈卷草状。 四周点缀描金摩尼宝珠纹,通体 唯骤。下方的菱格纹垂幔上,方 格用十字纹填充,增加了层次 格用十字纹填充,增加了层次

初唐·二二〇窟 卷草宝相团花纹华

	驼	色	42-52-63-0	165-130-98
•	酱	色	70-75-72-50	63-46-45
•	竹	青	61-36-70-0	117-142-97
	官	绿	74-53-67-15	77-100-85
(1)	象力	于黄	10-14-36-0	234-219-174
•	黎		60-60-73-10	117-100-76
	素	色	7-8-15-0	240-235-220
•	墨	灰	61-42-34-0	115-136-150

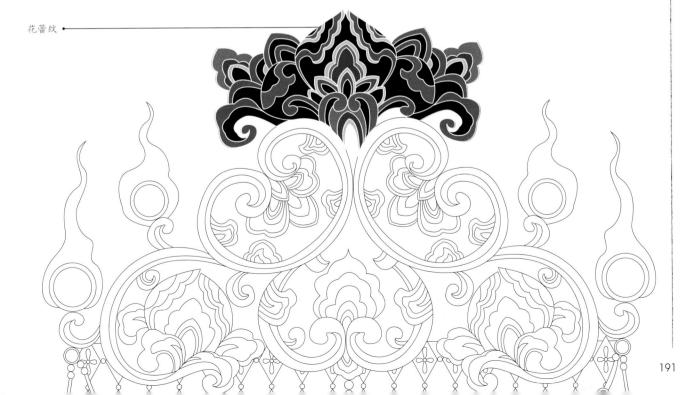

卷草方格垂幔纹华盖

初唐·二二〇窟

将整个华盖图案的简繁线条平衡,视觉上让观者舒适 饱满而精美。 处理方式, 头顶都有不同的华盖图案, 此华盖图案与前一幅图案都来源于莫高窟二二○窟东壁《维摩诘经变图》中维摩诘与文殊师利菩萨展开辩法, 伞盖部分由主要的四团卷草团花纹以下三上一的方式组成, 下方的垂幔部分采用常见的方格纹垂幔来表现布料,整个方格中交替填充红色、白色和小花纹,规律之中带有几何美感。下方垂吊璎珞流苏, 这些华盖图案的伞盖部分全部改为了花卉草木纹的形式,具有很高的艺术价值,场面恢宏,色彩瑰丽。 每一团卷草团花纹都由许多色调不同的单元卷草组成,包裹紧密, 帐下画有前来听法的各国王子。 此华盖采用了平面化的 几无空隙,显得

卷草纹 此卷草纹将一整个花卉草木聚合成一个 等将每片花叶的色调染出不 同的层次。

松	涛	85-65-100-55	27-50-23
棕	红	45-82-100-11	148-69-35
驼	色	42-52-63-0	165-130-98
酱	色	70-75-72-50	63-46-45
竹	青	61-36-70-0	117-142-97
官	绿	74-53-67-15	77-100-85
象牙	于黄	10-14-36-0	234-219-174
黎		60-60-73-10	117-100-76
素	色	7-8-15-0	240-235-220
墨	灰	61-42-34-0	115-136-150
朱	湛	52-97-100-33	112-27-26

180-154-100

63-84-91

每位王子的

初唐时期三二一窟内的华盖完全呈现出全新的形式与样貌。此华盖的伞盖部分用塔状的卷草花纹替代,卷草以缠枝方式与主茎钩连,各种卷草花叶串联, 初唐·三二一窟

造型十分繁复精巧。

下方的垂幔部分取消了织物布幔,而直接用珠帘状的璎珞纹表现。

整体呈现出上繁下简的视觉效果,

借助色调和绘制手法,

达到统一

90-87-71-61 20-23-34 85-65-100-55 27-50-23 61-36-70-0 117-142-97 74-53-67-15 77-100-85 45-82-100-11 148-69-35 42-52-63-0 165-130-98 217-117-94 13-65-58-0 70-75-72-50 63-46-45 80-64-58-15 63-84-91 61-42-34-0 115-136-150

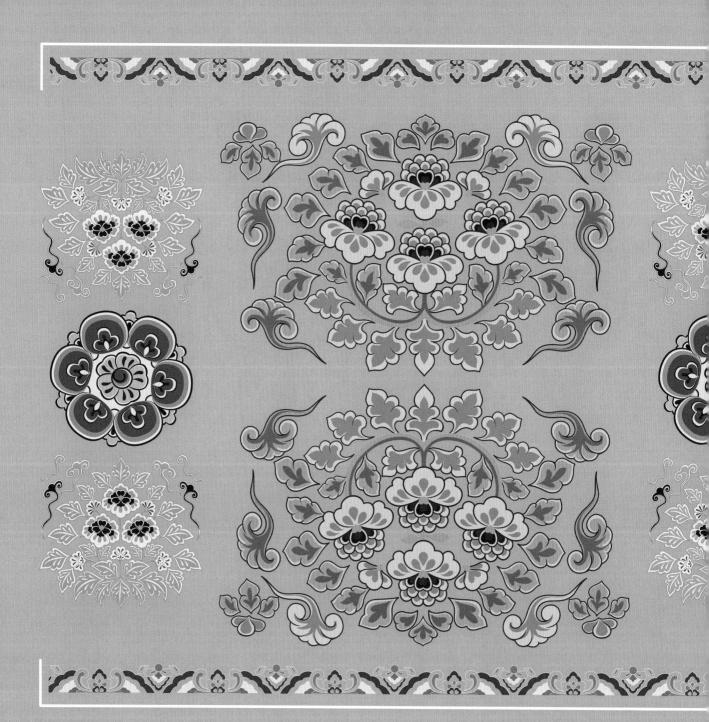

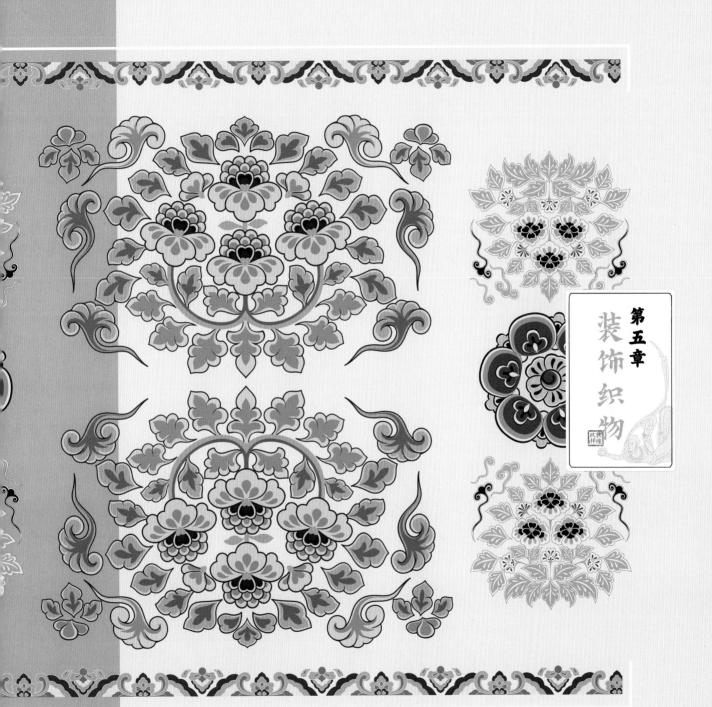

敦煌历代装饰织物的特点

在敦煌石窟的壁画中. 不仅佛像、飞天、"供养人"身上绘有 绚丽多彩的衣饰, 大幅经变图中绘制的幔帐、供桌、地毯、 旌旗上也都有大量的装饰织物图案。但是由于古代织物保存 技术的客观局限性. 现存于世的织物文物并不完整, 但在敦 煌壁画中, 我们能从古代画师的描绘中重见这些染织物的 风采。

敦煌壁画中的织物图案,从类型上主要分为两大类。地毯和 桌帘。其他如衣物、旌旗等织物主要以素色布料为主 花纹 较少。故而本章以地毯和桌帘为主进行介绍。

晚唐北方多闻天王辟画。一七窟

敦煌壁画中的织物图案。 其格式、技巧、花纹等直 接反映了当时的纺织绣染 技术。所以一直以来, 敦 煌壁画中的织物图案是研 究中国纺织史的重要依据。 我们可以从这些织物图案 中了解到中国古代室内装 饰织物的使用、图案造型 和风格流变, 这些织物图 案填补了古代织物实物缺 乏的空白, 为现代的研究 提供了珍贵参考和借鉴。

装饰地毯织物图案

敦煌壁画中的大型乐舞场面,正是当时现实生活中宫廷乐舞场景的再现。所有大型乐舞场景壁画中都存在地毯。唐代以前,敦 煌壁画中的织物图案花纹比较少。到了唐代,现实织物的设计、制作、生产、工艺方面都变得很发达。尤其是唐代地毯,根据 布料的不同,有丝毯、绒毯,更多的是毛毯。这些地毯主要产于北方、西北一带,例如史书上记载的陇西道西川毡、原州覆鞍毡、 汾州鞍面毡等。因此,位于西北地区的敦煌石窟壁画中出现的大量地毯、鞍垫图案,是当时唐代社会生产情况的真实反映。 唐代地毯织物图案,从纹样内容上主要分为几何纹、小花纹、团花纹、宝相花纹。几何纹又分为三角纹、方格纹、锁子甲纹、 联珠纹等。从纹样构成来看,一幅地毯织物图案主要由毯心花纹和边饰花纹两部分构成。

• 初唐、盛唐地毯织物图案

初唐、盛唐时期. 毯心花纹采用造型规整、交替变化丰富的几何纹样作 为装饰主体,边饰部分较窄。从图案色彩来看,地毯图案的套色并不多, 但分布均匀、穿插得当、色彩的循环交错产生了既复杂华丽又整体统一 的色彩效果。初唐、盛唐时期, 色调相对明亮富丽。毯心图案多采用石 绿、石青、朱砂等鲜艳的颜料进行绘制;边饰部分则用胭脂、赭石等中 性颜料进行涂色, 让整个图案的内外色调平衡, 达到更好的视觉效果。

初唐方格纹地毯织物・二二〇窟

• 中唐、晚唐地毯织物图案

中唐、晚唐时期,毯心多采用散点式排列的六瓣圆形小花作为装饰,边饰部分逐渐增宽,多为一整二剖式或二剖式半团花二方连续纹样。晚唐时期还出现了以当时盛行的茶花纹为题材的毯心图案,多朵茶花纹连缀成圆形花环,构成一大团花,再按散点式结构排列,装饰效果更强。色调上,中唐、晚唐时期整体用色变得更加素雅沉静。此时所使用的颜料,即使是石绿和石青等淡雅的颜料,也会加入适量白色颜料进行调和,其余部分多采用土黄、土红等棕色系颜料绘制。其目的是让织物图案作为陪衬,在视觉上让位给人物。

五代卷草团花纹地毯织物·四〇九窟

·敦煌晚期 (五代、宋、西夏、元) 地毯织物图案

唐代以后,敦煌壁画中的织物图案、样式变得更加写实,一方面是因为壁画创作脱离了蓬勃创新的氛围,而采用更为程式化作业的创作方式;另一方面是因为五代以来的织物图案脱离了奢华、富丽之风,转而变为了务实、朴素的风格。首先在花纹格式上,还是以散点式排列的小花纹为主,边饰部分采用一整二剖式或二剖式的花纹填充,极少出现唐代时期那种造型复杂精美的团花纹或宝相花纹。色调上,一般使用三到五种颜色,甚至存在单色图案。其实,这些地毯图案的花纹和配色与当时社会的普遍织物实物是一致的。

装饰桌帘织物图案

桌帘和桌围是铺在供桌之上的装饰织物,其图案大多为左右对称的一簇花卉纹,有云朵、飞鸟、蝴蝶穿插其间,风格自然生动,宛如一幅花鸟画。其装饰手法与同时期的乐器、金银器、铜镜如出一辙,反映了当时日常生活用品的图案装饰风格。尤其是唐代时期的桌帘织物图案,由于图案描绘细致入微,因此可以判断出当时的桌围、桌帘采用了多种染织工艺,如织花、印花、刺绣,还有当时流行的夹缬等。

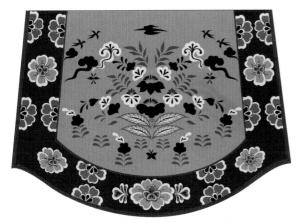

盛唐茶花云气纹桌帘织物·一七二窟

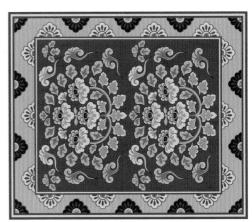

盛唐茶花纹桌围织物・八五窟

方格纹

基础方格纹就是以纵横交叉线构成的方格布局,除了常见的正方格和长方格外,菱形格、梯形格等也都属于方格纹。

介绍

方格纹是网格纹的一种,它的历史非常悠久,早在新石器时期,仰韶文化陶器上就有方格纹的身影,它是从席纹变形而来,随着历史发展不断丰富和变化。作为一种基础纹饰,方格纹在敦煌壁画中也大量出现,在唐代织物图案中,方格纹较常运用在地毯图案的毯心位置,既能作为装饰图案美化地毯,也能反映织物的纺织纹理。

结构

方格纹是由纵横交错的线条构成的若干小方格 图案,以一个小方格为单元可进行无限制的四 方连续延伸。基础方格纹比较单调,故而通常 会在方格内部添加其他小花纹,或间隔填充不 同的颜色,使其在具有规律的同时,也能有丰 富的视觉效果。

二二〇窟大型乐舞场景此方格纹地毯织物 行间 用 不喧宾夺主, 1 团 图 在 为了丰富方格纹 花 方格纹, 方格纹作为毯 案规则 隔 选 方格中间 纹和半四 順填色。 择 石 并搭 绿 作为陪 叶草 整体的 也能有很 和蓝 隔绘制菱格 配 13 灰 波 的 纹 村图 的 绘 点。 作 色 对 视 IE 好 彩方 觉 为 剖 色纹效边 稳 格

方格纹地毯织物

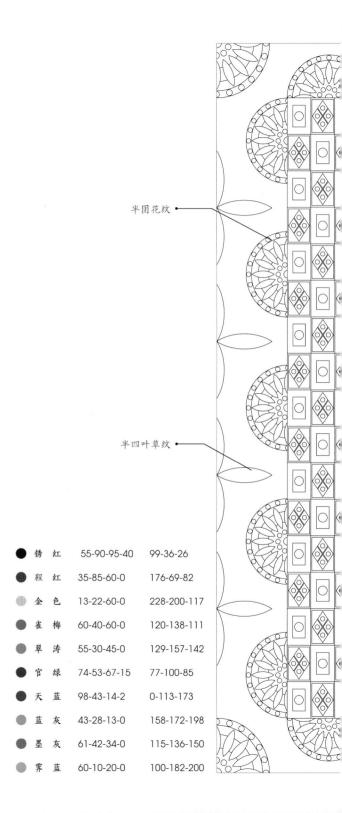

结构

三角纹同样属于基础几何纹饰,同时也是一种非常原始的装饰图案,如仰韶文化陶器上就有对三角纹彩陶纹图案。因为三角形是最稳定的几何图形,用在装饰图案上,能让整体显得稳定和平衡。在敦煌大型乐舞场景壁画中,三角纹作为陪衬图案大量出现。

通常三角纹以不同的小花纹或不同色彩填充内部,在一条横线或一条竖线上,三角形交替颠倒排列,形成二方连续图案。为了让三角纹更美观,可将它们的边线通过加粗、分层、缀纹、锦化等方式进行繁复化处理。敦煌的部分造像上的三角纹甚至用浮雕的方式产生了立体感。

层边饰则采用放射状波线纹。 是边饰则采用放射状波线纹。 是边饰则采用放射状波线纹。 是边饰则采用放射状波线纹。

象》	于黄	10-14-36-0	234-219-174
漆	黑	90-87-71-61	20-23-34
驼	色	42-52-63-0	165-130-98
酱	色	70-75-72-50	63-46-45
竹	青	61-36-70-0	117-142-97
绿	波	45-20-45-0	155-180-150
棕	红	45-82-100-11	148-69-35
黎		60-60-73-10	117-100-76

盛唐·三二〇窟

锁子甲纹基础示意图

三组线条以120°倾斜交叉, 形成一种类似三菱格纹重叠的 视觉效果, 是一种进阶繁复化 的几何纹饰。

色	42-52-63-0	165-130-98	\bigcirc	玉白色	0-0-6-2	253-252-243
色	70-75-72-50	63-46-45		石绿	83-37-66-0	23-128-105
青	61-36-70-0	117-142-97		琉璃绿	74-38-79-1	77-131-84
波	45-20-45-0	155-180-150	•	锈 红	55-90-95-40	99-36-26
红	45-82-100-11	148-69-35	•	漆 黒	90-87-71-61	20-23-34
	60-60-73-10	117-100-76		藤黄	5-35-80-0	240-180-62
	青波	色 70-75-72-50 青 61-36-70-0 波 45-20-45-0 红 45-82-100-11	色 70-75-72-50 63-46-45 青 61-36-70-0 117-142-97 波 45-20-45-0 155-180-150 红 45-82-100-11 148-69-35	色 70-75-72-50 63-46-45 青 61-36-70-0 117-142-97 波 45-20-45-0 155-180-150 红 45-82-100-11 148-69-35	色 70-75-72-50 63-46-45	色 70-75-72-50 63-46-45

介绍

锁子甲纹来源于唐代流行的锁子甲, 又称 "环锁铠", 这是一种从西域传入中原的 盔甲样式,在唐代十分盛行。它由铁丝或 铁环套扣缀合成衣状,每一环与另四个环 套扣, 形如网锁。在图案上, 锁子甲纹是 一种具有编织质感的线性图案。尤其在敦 煌各类天王、力士像上十分常见。

结构

在结构上, 锁子甲纹的图案表现就是以三 组线以120°倾斜交叉,并相互编织,线 条间隔遮挡和重叠, 以形成一种重复、规 律的图案。

此锁子甲纹 波线纹来表现 内层边饰以菱格纹内填小花纹形成的二方连续图案来表现。 桌围织 物以锁子甲纹为桌围围心部分, 既可以提高美观度 也可以产生一种桌围流苏的质感 锁子甲纹的出现总是带来一丝 外层边饰使用放射

金戈

结构

宝相花纹通常以一种实际花朵,如茶花、牡丹花、莲花等为基础团花造型,在其上添加叶子、元宝宝、璎珞等不同纹饰进行丰富,甚至还会和其他花卉只出现在唐代的织物图案中。

锦簇、 此 一剖二整式的布局。 织 桃形莲瓣由左右两片合叶组成, 物中毯心部分的宝相花纹是以茶花为芯,外包元宝形花瓣的莲形团花为造型基础 精美富丽 边饰部分由一剖二整式的海石榴花纹填充, 六片莲瓣之间的缝隙还有花叶衬托。整个毯心形 整个织物显得花团

185-210-197 32-9-25-0 60-90-85-70 55-7-8 45-82-100-11 148-69-35 120-76-34 54-72-100-22 40-100-100-5 163-31-36 60-55-5-0 120-116-176 30-40-0-0 187-161-203 45-20-45-0 155-180-150 波

此

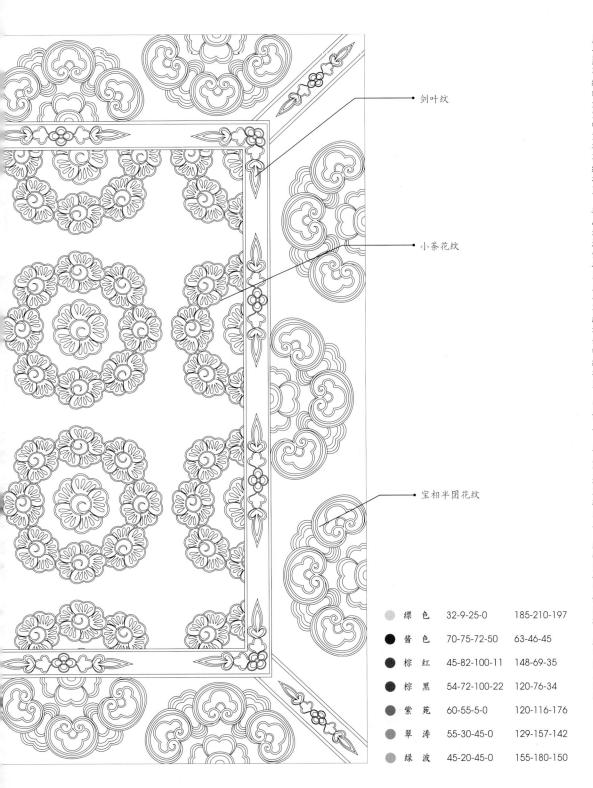

用半团花纹的元宝叶宝相花纹填充。毯心和边饰之间用小花纹和剑叶纹填充。色调上,以土黄和石绿为主。织物整体清新淡雅, 地毯织物的毯心部分由 一剖二整式的宝相花纹填充, 这些宝相花纹是由八朵小茶花纹串联形成的大团花纹,花心部分同样用 朴素而又美观。 一朵茶花纹表示。 外层边饰

32-9-25-0

185-210-197

缥 色

55-30-45-0 129-157-142

45-20-45-0 155-180-150

茶花团花纹

设计, 内层为元宝花叶, 中层为云头状花叶, 最外 层由另一个色调的云头状 花叶组成,整体有一种叠 鳞连续的层次感。

这个宝相团花纹采用三层

宝相团花纹

茶花纹包裹成一朵大团花纹,花心用一朵茶花纹表示。边饰则采用半团花式的布局。图同点在于,毯心部分采用的是二剖二整式的散点排列布局,用十二朵深浅色调间隔的小此地毯织物采用茶花团花纹为毯心、半宝相团花纹为边饰的布局。与前一地毯织物的不 茶花团花 宝 相 纹 地 毯 织

案整体平衡,色调稳定,显得朴实而又美观

206

地毯织物图案采用一毯心、双边饰的

., ,,,,		棕	黑	54-72-100-22	120-76-34
---------	--	---	---	--------------	-----------

酱	色	70-75-72-50	63-46-45

● 墨 灰 61-42-34-0 115-136-150

绿波 45-20-45-0 155-180-150

● 太师青 60-40-55-0 119-138-119

灰 蓝 90-75-50-10 39-71-98

● 蓝 灰 43-28-13-0 158-172-198

同用两朵半团花纹分割。整个织物图案排分别用石青和石绿间隔涂色。以深胭排分别用石青和石绿间隔涂色。以深胭脂色为底,突出毯心部分。内层边饰部脂色为底,突出毯心部分。内层边饰部阶层边饰则用以小茶花纹为中心,两侧外层边饰则用以小茶花纹方中心,两侧外层边饰则用以小茶花纹为中心,两侧

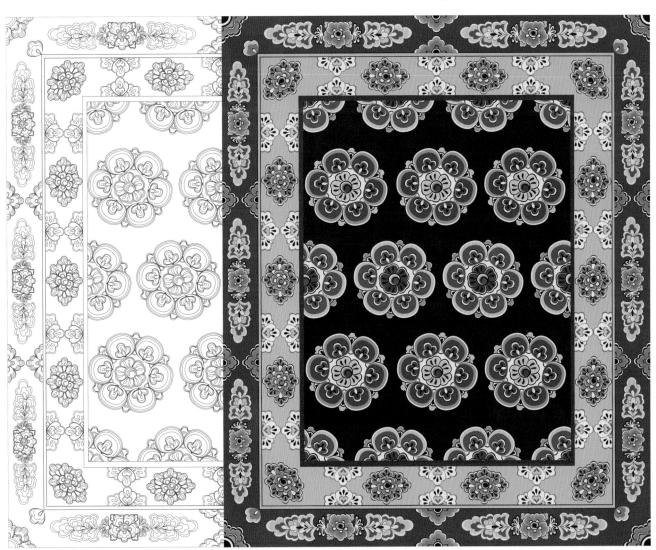

联珠纹作为一种既简单又能有效分割不同区域的纹饰, 在敦煌各类壁画中大量存在。隋代以后,敦煌壁画中的 联珠纹主要以小珠为主,内部几乎不再填充其他花纹, 且只运用在边饰中。在织物图案中,毯心装饰花朵纹, 边饰填充联珠纹,对画面的不同区域进行分割,达到化 零为整的效果。

结构

在地毯织物图案中, 联珠纹的作用主要是分割毯心和边饰, 抑或是填充边饰。联珠以小珠为主, 排列紧密, 部分联珠采用双层套环的形式, 可增加美观度。再以二方连续的形式串联, 在视觉上可形成波点式的节奏美感。

小茶花纹

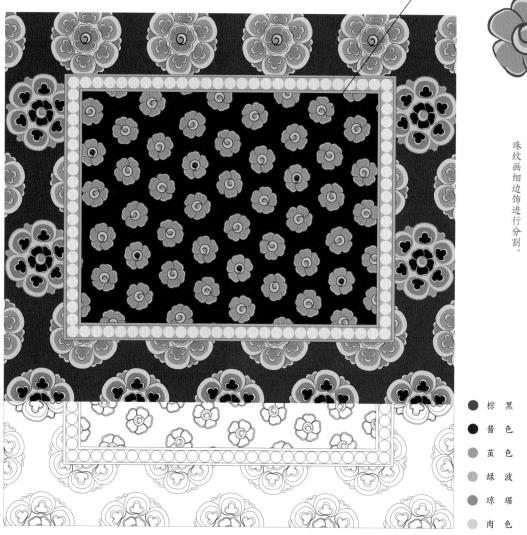

少部 花 六瓣茶花外形, 朵取 织 物毯 大更整体的宝相团花纹填充, 分涂以妃色。 梅花形状 心部分用 色调清新 小花朵纹散点式填充 最外层边饰部分则 大部分用石绿 中间用 冰填色, 团花

五代·二〇六窟

| 棕黒 54-72-100-22 | 120-76-34

● 酱 色 70-75-72-50 63-46-45

■ 茧 色 35-40-65-0 180-154-100

绿波 45-20-45-0 155-180-150

琼 琚 13-65-58-0 217-117-94

肉 色 5-30-40-0 240-193-153

六瓣真言花的小花朵纹,纵向排列形成二方连续,每织物的毯心部分就是用的环珠纹圆形花纹,中间填充而此窟内的壁画图案充满了吐蕃佛教的风格。此地毯中唐时期的莫高窟二○一窟建于处于吐蕃控制敦煌,故中 的套环联珠纹均匀填充。 一列之间用忍冬卷草纹填充空隙。六瓣真言花的小花朵纹,纵向排列 整体的配色用了朱砂和青金, 外围的边饰用间隔

环珠纹

毯心的主体单元纹为圆形纹, 中心部分为一朵六瓣小花, 外环内部均匀排布小珠, 串 联成环。

0	
0	

•	漆	黑	90-87-71-61	20-23-34
-	桃	夭	0-35-10-0	246-190-200
0	紫	苑	60-55-5-0	120-116-176
\bigcirc	玉台	白色	0-0-6-2	253-252-243
•	唇	脂	21-85-81-0	201-71-53
•	平	설	40-100-100-5	163-31-36

散点式花朵纹起源于汉代, 即用相同的小花朵纹进行均 匀平铺。在敦煌壁画中, 画师们采用分工合作的方式进 行绘制, 通常一幅壁画中的散点式花朵纹全部由一个画 师完成,以保证小花朵的大小一致,位置、对齐方式等 丝毫不差。

结构

散点式花朵纹也就是在视觉上均匀重复相同的花纹, 使 整体图案具有统一感、平衡感、节奏感, 突出视觉延伸 和连贯性、装饰效果等优势。通过合理设计和运用散点 式花朵纹, 可以给人带来更好的视觉体验。

边饰部分画云头纹花叶填充,造型简单 此织物正是用蜡梅花纹散点式填充毯心 图案研究資料中显示, 充满审美意趣 一种女性常用的香花 齿的花纹为蜡梅花纹 1

花 纹 地 毯

120-76-34

70-75-72-50 63-46-45 35-40-65-0 180-154-100

45-20-45-0 155-180-150 54-72-100-22

10-14-36-0 234-219-174 ● 溱 黒 90-87-71-61 20-23-34

● 朱 湛 52-97-100-33 112-27-26

● 棕 红 45-82-100-11 148-69-35

● 铸 红 55-90-95-40 99-36-26

並色 35-40-65-0 180-154-100

● 官 绿 74-53-67-15 77-100-85

● 棕 黒 54-72-100-22 120-76-34

象牙黄 10-14-36-0 234-219-174

昌艺术的异域风格。 此地毯织物毯心部分用梅花纹散点 就体现出织物边缘的流苏感。织物 以体现出织物边缘的流苏感。织物 以体现出织物边缘的流苏感。织物

草纹填充。色调上,毯心部分以土楂公部分,小茶花的造型一致并交毯心部分,只在花心部分有区别。边替分布,只在花心部分有区别。边 纹小而密,给人一种花团锦簇之感。整体图案给人一种温暖的感觉,花 黄为底色,边饰部分以土红为底色,

点 花 纹 地 织

52-97-100-33 112-27-26

74-53-67-15 77-100-85

45-82-100-11 148-69-35

54-72-100-22 120-76-34

55-90-95-40 99-36-26

45-20-45-0 155-180-150

35-40-65-0 180-154-100

波线纹,表现地毯的流苏质感。 分别用土黄和石绿交替填色,内层分别用土黄和石绿交替填色,内层边饰则画

散点茶花波线纹织

棕 红 45-82-100-11 148-69-35

● 铸 红 55-90-95-40 99-36-26

● 茧 色 35-40-65-0 180-154-100

● 翠 涛 55-30-45-0 129-157-142

● 漆 黒 90-87-71-61 20-23-34

→ 茶花纹

从敦煌晚期的壁画中可以看出当时采用的是一种比较程式化的作业方式,例如晚期的卷草团花纹,与当时的漆器、瓷器图案很接近。这种卷草团花纹通常采用较朴素的色调,并且只选择一小段卷草单元纹进行重复,团花部分大多采用镂空的形式。花纹的形式虽然有所创新,但因工具、材料的限制,反而呈现出一种繁而不精的效果。

结构

地毯织物中的卷草团花纹主要以团花纹为毯心,以卷草 纹为边饰图案。花纹采用较简单和带有几何规则感的形 式进行重复,相对来说比较单调。

● 茧 色 35-40-65-0 180-154-100

● 栗 色 56-87-91-42 95-39-29

五代·四〇九窟

为主色画卷草纹, 毯心部分以土黄为底、 用素色进行绘制 **时期的** 地毯织物整体体现出晚 使整体图案在一定程度上体现出内外差异感 整二剖的方式在间隙中填充小花纹 在图案的造型上, 红赭为主色画团花纹 都是用带几 敦煌壁画的程式化作业 状的点连接成五瓣团花, 则感的单元纹进行组 边饰部分以红赭为底, 一特征。 在色调上, 合拼 只

茶花纹在晚唐时期成为流行纹饰,在敦煌壁画中大量出现,这种情况一直延续到宋元时期。宋元时期茶花纹变得更加写实,花瓣甚至采用了退晕的技法处理,花瓣的层叠关系也更加考究,具有一定的透视感。茶花纹搭配联珠纹作为边饰,可以形成有简有繁的视觉效果。

结构

联珠茶花纹即联珠纹和茶花纹的组合,以茶花纹为毯心图案,以联珠纹为边饰图案。两者在布局上没有联系,但联珠纹的简单和几何性,可以把较为复杂的花朵纹的重心分割,起到很好的节奏控制作用。

	酱	色	70-75-72-50	63-46-45
	竹	青	61-36-70-0	117-142-97
	雀	梅	60-40-60-0	120-138-111
	棕	黑	54-72-100-22	120-76-34
	茧	色	35-40-65-0	180-154-100
0	肉	色	5-30-40-0	240-193-153
	泉	于黄	10-14-36-0	234-219-174

五代·榆林窟一六窟联珠茶花纹地毯织物

边饰的作用。 如饰的作用。 如饰的作用。 如饰的作用。 如饰的作用。 如饰部分用半团茶花纹表现。因为茶花纹绘制得相对写实, 色交替涂色,相同颜色的茶花形成二方连续的布局,填充毯心部分。毯心和边饰之 色交替涂色,相同颜色的茶花形成二方连续的布局,填充毯心部分。毯心和边饰之 此地毯织物的毯心部分由茶花纹表现,茶花纹采用分列方式绘制,分别用石绿和白

在敦煌壁画织物图案中, 茶花云气纹通常在桌围或桌帘图案中出现, 因为这样的图案组合方式在当时社会中很普遍。由于绘制得极为细致, 我们甚至能了解到这些花纹在织物上是以刺绣的方式添加的。这充分体现了当时社会的手工业技术和艺术创作的高超水平。

结构

在织物图案中, 茶花纹作为主花纹, 通 常以主茎连接, 茎上分布叶片, 茎顶绘 制茶花的形式, 并且左右对称分布。花 被叶包裹, 给人一种花繁叶茂之感。云 气纹作为辅助纹饰, 分布在花枝两侧, 象征吉祥长寿、福禄如云。

云气纹◆

茶花纹 •

 董 灰
 43-28-13-0
 158-172-198

 雀 梅
 60-40-60-0
 120-138-111

 棕 黒
 54-72-100-22
 120-76-34

 绿 波
 45-20-45-0
 155-180-150

 棕 红
 45-82-100-11
 148-69-35

 铸 红
 55-90-95-40
 99-36-26

● 漆 黒 90-87-71-61 20-23-34

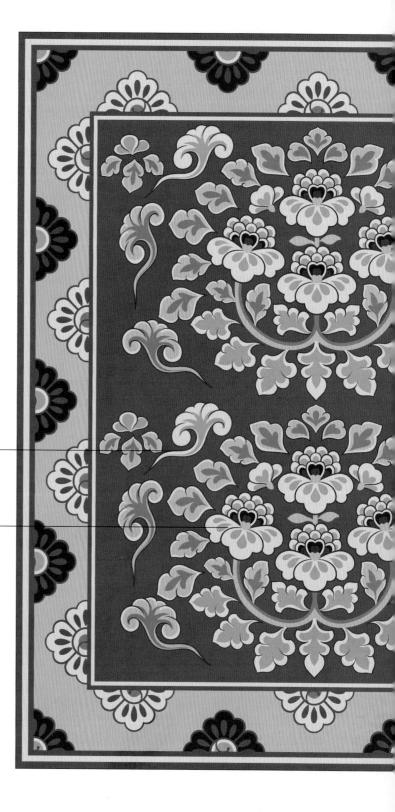

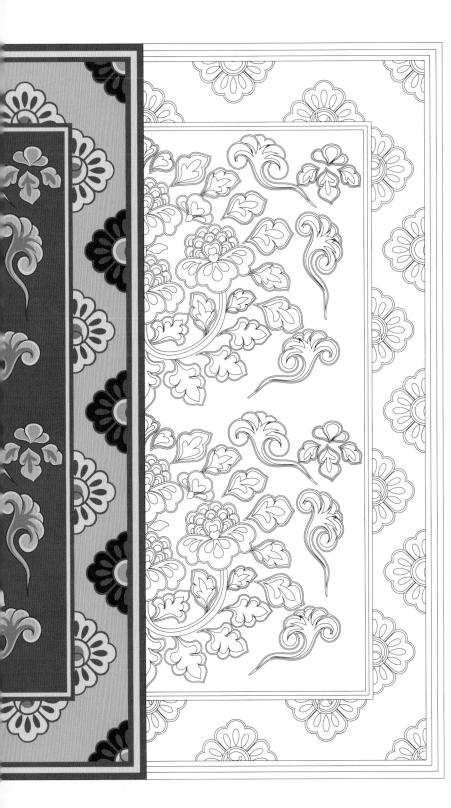

茶花云气纹桌围织物

晚唐·一九六窟

两侧。边饰部分用半团花纹表现。整个图案左右对称,布局均衡,疏密有致。花朵外围也包裹了绿叶,最外层的绿叶变化成云气纹,配色与叶纹一致,升腾飘浮在的两组茶花枝纹,花枝由主茎串联,顶上生长四朵侧视视角的茶花,茎上生长绿叶,此桌围织物的结构与地毯织物一致,分为围心和边饰两个部分,围心部分画上下相同

無常织物在形状上接近盛唐服装的裙 那分以石绿为底色,以中心双层开花的部分以石绿为底色,以中心双层开花的部分以石绿为底色,以中心双层开花的部分以石绿为底色,以中心双层开花的。 一整二剖式的茶花纹,以土红为底,石整二剖式的茶花纹,以土红为底,不不不青色调的茶花纹,以土红为底,不来看帘心与边饰零整对比清晰,布局平来看帘心与边饰零整对比清晰,布局平来看帘心与边饰零整对比清晰,布局平

61-36-70-0

117-142-97

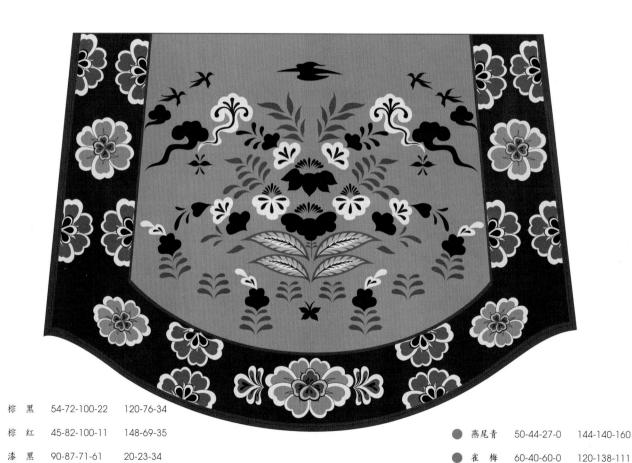

色

7-8-15-0

240-235-220

花瓣以石青填色。花朵周围包裹裂片叶 画三朵茶花纹, 中心花瓣为褐色,

叶片中隐约露出花茎。整株茶花左

此桌帘织物只取了帘心部分图案,

茶花纹

黄底色之上,整体色调鲜艳富丽、奢华

型流畅舒缓。图案以石青为主色调、深 线条,具有流动感,云头左右回卷,造 三条云气纹,云气纹的末端形成波浪形 右对称。其左右侧上方,分别镜像绘制

茶花的叶子其实是卵形而非裂片形, 但 这幅图案里采用"同构复合"的形式, 采用裂片叶搭配茶花, 以增加画面形状 的丰富性和多样性。

lacktriangle	玄	色	60-90-85-70	55-7-8
	黄	鹂	5-20-65-0	244-209-105
	藤	黄	5-35-80-0	240-180-62
	素	色	7-8-15-0	240-235-220
	砖	红	0-60-80-20	207-113-46
•	棕	红	45-82-100-11	148-69-35
0	松力	百绿	55-10-35-0	121-185-174

参考文献

- [1] 常沙娜. 中国敦煌历代装饰图案 [M]. 北京:清华大学出版社,2009.
- [2] 杨东苗, 金卫东.敦煌历代精品边饰·圆光线描图集[M]. 杭州: 浙江古籍出版社, 2010.

- [3] 杨东苗, 金卫东.敦煌历代精品藻井线描图集[M].杭州:浙江人民美术出版社,2016.
- [4] 常沙娜. 中国敦煌历代服饰图案 [M]. 北京:清华大学出版社,2018.
- [5] 王端. 中国图案集 [M]. 上海: 北新书局, 1953.
- [6] 敦煌研究院. 中国敦煌 [M]. 南京: 江苏美术出版社, 2000.
- [7] 宁强. 敦煌石窟艺术——社会史与风格学的研究[M]. 北京: 文物出版社, 2020.
- [8] 贾玺增,敦煌装饰图案考[M]. 武汉:湖北美术出版社,2020.
- [9] 樊锦诗. 莫高窟史话 [M]. 南京: 江苏美术出版社, 2009.